中國圖像 與 法國工藝

李明明———著

中央大學出版中心　遠流

目 次

緒 論

中國圖像在法國工藝藝術中的流變

　　中國的絲織品與陶瓷器早在十六世紀以前便傳入西歐，備受歡迎喜愛，但並沒有引起歐洲人士藉此對中國工藝作認真的研究。在商品引進的價值觀下，長期停留在財富的象徵與時尚的趨附層面。進入十七世紀以後，中國工藝商品經由葡荷商人的轉手，在西歐社會廣為流傳，並在應用藝術中形成一種以中國人物景色為題材的風格，一般稱之為「中國風貌」（la chinoiserie）。此中國風貌通過陶瓷、版畫、絲織物在西歐人心目中的印象，與其說是知識的形成，毋寧是感性的接觸與視覺符號的建立。其引介的是一個視覺的、觸覺的中國；這與當時傳教士引進的「社會中國」或伏爾泰（Voltaire）所談的「哲理中國」，是十八世紀「歐洲中國」的三個不同層面。

　　在十七世紀中期以後，隨著路易十四對視覺藝術的重視，以及宮廷貴族對華麗裝飾藝術的愛好，中國趣味的圖像廣泛融入法國工藝品中，遍及上層社會的生活與時尚文化。我們藉著這些圖像在法國工藝中的流傳，可以追蹤十七世紀到十八世紀末，中國文化在法國現實生活中的發展情況。

　　本書希望自中國圖像的溯源著手，探尋陶瓷、壁毯與其他工藝藝術裡的中國飾紋圖樣；瞭解自十七世紀中葉到十八世紀末約一百餘年間，中國圖像在法國生活藝術中所扮演的角色。這是自行政體制外，以不同的進路來審視東西文化的接觸；另一方面，自美學層面，進一步檢視此中國風尚所提示的相異性美感問題：當時畫家是如何將中國圖像融入明亮的洛可可（Rococo）紋飾，二者的美學同質性如何造就了十八世紀優雅的藝術風格；它不僅影響到上層社會流行的洛可可時尚，還藉此「愉悅而有教養」的品味顛覆了傳統的古典藝術典範。

　　在不同的工藝媒材之外，我們也提出當時設計師讓・畢勒芒（Jean-Bap-

tiste Pillement, 1728-1808）的中國圖像及其流行款式的時尚等問題，希望對不同的文化趣味與藝術共性作進一步思考。

以下的幾個主題說明了本書各章節的主旨。

法國早期銅版插畫與中國視覺意象的建構

十六、十七世紀間東西文化的交流與接觸，提供了一個新的視野，擴大了雙方自然與人文科學的知識領域。上溯這段歷史首先會接觸到傳教士與商團自東方帶回的見聞錄。這些先行者將中國的文物景象訴諸文字與圖繪，建構了中歐文化交流史中不可或缺的文獻；知名的如尼霍夫（Johan Nieuhoff, 1618-1672）的《省聯東印度公司使團朝見中國或韃靼大汗國皇帝》的報導，杜赫德（J. B. Du Halde, 1674-1743）的《中華帝國通誌》，珂雪（Athanasius Kircher, 1602-1680）的《圖繪中國》，白晉（Joachim Bouvet, 1660-1732）的《中國現況圖》等；這些史料著述在說明中國風土人情的同時，還附有不少的銅版圖繪；圖像的製作主要是依據口述經驗與文字記錄，類似一種說明性的插圖；目的在滿足當時歐洲人博物求知的心理。珂雪彙編的《圖繪中國》是最好的例子，它反映了當時基督教耶穌會普世精神下，對事物的強烈好奇心；這些圖像最初的目的並非為了藝術表現，它們毋寧是傳教士追求知識眼光下的博物志；但是這些著述中的插畫卻出乎意料的，對此後以視覺方式表達的中國形象產生了舉足輕重的影響；我們若稱之為歐洲對中國視覺化的建構時期亦不為過。

中國的風土人情首次通過視覺形象呈現在西歐人面前。這些報導性銅版

圖繪包括的範圍很廣，舉凡動、植物、村民、仕女、帝王故事等都受到歡迎。其中不乏磁人玩偶、寶塔涼廊、奇禽蟠龍等異國情調的景色，並由此而塑造成一種具有代表性的「中國意象」，數百年來歷久不衰。

此外，中國圖像與十八世紀裝飾藝術中的洛可可風格產生了微妙的互動關係。這是為什麼中國工藝雖然早在十六世紀以前便傳入西歐，卻要等到兩個世紀之後才發展成為流行的中國風尚。洛可可風格藝術家如于埃（Jean-Baptiste Huet, 1745-1811）、畢勒芒、布榭（François Boucher, 1703-1770）往往取材於當時流傳的中國圖像，各家處理的方式雖有不同，但風格氣質大體相似。簡單的說，可以稱之為一種奇想下的簡化圖式，甚至可以說是一種中國概念的符號化。此符號一旦形成便規範了人們的想像力，便能有效地掌握了一種模糊卻又神祕的中國概念。因此，十八世紀逐漸風格化的中國圖像，無異說明了「中國概念」在西歐的視覺化過程。

中國風尚發展的高峰時期與宮廷畫師布榭的壁毯圖像

在工藝藝術中，具有代表性的除了蝕刻銅版畫之外，還有壁毯、陶瓷、家具與玩賞器物。中國風尚在這些藝術裡具有怎樣的形式特徵？有何偏愛的主題？藝術家筆下的中國圖像又透露了哪些文化意義？我們希望通過這些課題，探討東西文化如何跨越了藝術的疆界而相遇。

在十八世紀中葉，路易十五的宮廷畫師布榭製作了一系列以「中國」為主題的壁毯圖繪，堪稱中國題材被法國納入藝術創作的高峰時期。

壁毯的製作服務於宮廷，依循的是宮廷莊嚴華麗的裝飾風格；布榭設計

的壁毯圖繪採用中國民俗風情為主題。其畫筆下的中國人總是杏眼、髻髮；人物類型以帝王、朝臣、婦女與孩童為主。景致活潑而輕鬆，不乏椰樹、珍禽類的異國情調；至於寶塔、香爐、瓷瓶、繡扇更是此「視覺中國」的典型符徵。布榭的華麗壁毯將大量中國元素引進上層社會的生活藝術，使「中國風尚」在此虛幻的意象得以發揮盡致，是中國圖像融入優雅的洛可可風格的成功例證。

洛可可趣味自華鐸（Jean-Antoine Watteau, 1684-1721）、布榭到弗哈戈那（Jean-Honoré Fragonard, 1732-1806）一脈相承，它反映的不僅是一個追求幸福與生活安樂的世風，更是社會結構的轉變與隨之而動搖的價值觀。大革命的爆發正說明了此社會結構的鬆動，已成了不可挽回的局勢。自十七世紀中葉到法國大革命前，是中國圖像融入法國生活藝術的鼎盛時期。大革命一結束，中國風尚也隨著洛可可風格的衰退而消失。這微妙的依存關係，顯示了中國圖像與洛可可風格之間的同質性，以及此感性藝術的跨文化特質。

陶瓷紋飾的流變與傳布

中國風尚反映在西歐藝術中歷史最久、影響最深者莫過於陶瓷。十七世紀中葉，中國曾因政局不穩，外銷陶瓷一度減產。引發了歐洲各國發展就地生產陶瓷的技術。十八世紀初期台夫特（Delft）的陶器生產已在質與量上大獲進展，其單彩青花瓷仿明萬曆與清康熙青瓷，紋飾圖案也模仿中國人物花卉景致，成為昂貴且不易獲得的中國陶瓷的替代品。緊隨台夫特之後的是德國。德國德勒斯登（Dresden, 1708）在麥森（Meissen）研究中國以高嶺土製

9

瓷的祕訣，研發出一種極接近中國硬瓷的技術，並在型制與款飾各方面模仿中國與日本的陶瓷，製作水準屬歐洲之冠，也因此帶動了歐陸其他國家生產陶瓷的技術。

　　法國發展質堅且細的中國硬瓷技術比較晚。一般在法國生產的主要是一種彩陶（Faïence）；不過這一因素並沒有阻礙中國風尚在法國陶藝中的影響。法國陶瓷以餐具、茶具為主，多以白釉為底色，襯出五彩的中國人物景致。仿製中國式樣陶瓷的地區，主要在訥韋爾（Nevers）、盧昂（Rouen）、史特拉斯堡（Strasbourg）、呂內維勒（Lunéville）、馬賽（Marseille）、穆斯蒂耶（Moustiers）一帶。1760 年之後，隨著法國畫家畢勒芒的中國圖像的流行，中國風尚也傳到東部洛林（Lorraine）、南部馬賽一帶地方。

　　法國東部洛林省公爵雷欽斯基（Stanislas Leczinsky, 1677-1766）對中國風尚有特殊的愛好，他曾把中國風貌帶進宮中的室內布置，助長了中國式樣在陶瓷中的流行。這位贊助者的藝術趣味直接影響到洛林的都會建築，使呂內維勒，尤其是南錫（Nancy）成為法國東部洛可可藝術之都。在陶瓷紋飾的研究中，我們將以洛林地區產品為對象，考查其型制、主題特色，特別是由模仿中國風尚到尋求變化的過程。

船商杜勃亥的中國之行（1817-1827）及其中國工藝收藏

　　十九世紀初期，南特船商托馬‧杜勃亥（Thomas Dobrée, 1751-1528）曾四次派遣商船經印度到廣州，企圖恢復十八世紀由東印度公司代表的中法貿易關係，並數次自中國收購工藝品；其收藏包括外銷畫、貿易瓷等約有 230

件。在此章節中我們希望探討中國風尚逐漸式微之時，法國中產階級收藏中國工藝的興趣，在商業利益之外，如何將此中國趣味融入他們的生活之中。

杜勃亥收購的中國工藝品，數量不多，整理建檔者不過229件，但類型方面卻相當有代表性。除110件外銷畫外，器物工藝品包含有陶瓷餐盤、茶具、陶塑人像、漆器茶盒、象牙與貝殼、扇面、象牙圖章、手杖頭、骨製西洋棋、籌碼、牌九、家族徽章、刻有紋飾之貝殼等玩賞器物。凡餐盤、茶盒、象牙圖章、象牙手杖頭之上皆刻有杜勃亥的家族徽紋（Armes de Dobrée）。這一點可說明托馬・杜勃亥購買中國工藝品主要出自餽贈與家庭收藏的興趣。其數量比例及其型制、紋飾，足以反映當時法國中產階級的生活旨趣，也為嘉慶、道光年間，中國自廣州出口的工藝製作提供了訊息。

讓・畢勒芒的中國圖像與時尚趣味

十八世紀歐洲印刻版畫對藝術的影響力已超過了繪畫。中國圖像便是藉著印刻版畫的傳布而流行於西歐。法國畫家畢勒芒的中國圖像可說為此提供了一個很好的說明。

讓・畢勒芒出身於里昂（Lyon）的一個工藝家庭，十五歲時以學徒身分進入巴黎皇家葛布藍製作廠（la Royale Manufacture des Gobelins）專學裝飾繪圖。1754年畢勒芒在倫敦出版了第一套中國圖樣，命名為《增進時下品味的中國新圖樣》（*A New Book of Chinese Designs Calculated to Improve the Present Taste*）；次年又加印六張稱為《中國新設計圖樣》（*A New Book of Chinese Ornements*）。這些版畫不久之後也都在巴黎付印而流傳於法國各地，常被引

用於壁紙、家具的設計中，畢勒芒由此而建立了中國風味設計師的聲譽。

自 1755 到 1776 大約二十年間，畢勒芒的設計圖樣在西歐廣為流傳。在長達六十餘年的藝術生涯中，畢勒芒走遍英、法、葡、奧、義、俄等國，堪稱是一位歐洲的畫家。畢勒芒的作品輕盈而有動勢，為飄渺脆弱的洛可可圖樣添加了一分幽默和靈氣，被認為是洛可可風格中最巧妙的樣式。

中國圖樣之所以能在裝飾設計中形成一種風格，主要是由於藝術家把圖像加以簡化並凸現其特徵。一般說來，畢勒芒能巧妙地採用幾個中國標誌：例如棕櫚葉、涼亭、掛鈴等元素，大小不拘的自由組合；一串棕櫚葉、一座涼亭和幾支蔓藤花草，相互攀延並無限的伸展，能把現實和夢幻交織成一個快樂的微觀世界，如同超自然的圖騰，散發出一種特殊的魅力。

設計師在創造圖像的同時，也創造了價值。在現實社會中，物件的呈現超越了藝術的疆界；它回應時代社會的需求而進入生活，也會隨著生活而改變。畢勒芒的圖像由設計製作，發展為十八世紀的流行時尚，是社會實踐的一部分，必然受限於社會的變遷，而擺脫不了「過時」的宿命。

洛可可風格的工藝設計，把優美和崇高帶進了西歐當時嚴峻的生活環境中；在金飾、象牙、織錦、陶瓷工藝作品中發揮得淋漓盡致。畢勒芒的紋飾強化洛可可圖像，在變化中凝聚了詼諧、質疑，以回應生活之中的規律與無趣。從這個角度看，物件的設計可以說是一種挑釁，也是生活的宣言。在日常生活中有反抗既有價值及重新思考體制的作用。在此，洛可可風格已超越了藝術趣味成為一種生活方式，甚至可以說是一種精神狀態。當洛可可式裝飾遍布室內時，其圖像包圍身體而融入生活現實，從人的感官接觸移至更抽象的精神層次。十八世紀文化的多彩多姿正是此社會現實的反映。

　　近年來，在全球化文化現象下，工藝藝術中的中國風尚重新被提出來討論。兩百年前史界對此中國風貌曾有負面評價，今天已有不同的思考。中國工藝在法國的盛行，它融入洛可可風格而在裝飾藝術中流行，與其說是巧遇，毋寧是一種同質性藝術的呼應。它反映了藝術的本質和它的超越性，也為東西文化的相遇寫下了一個美好的章節。

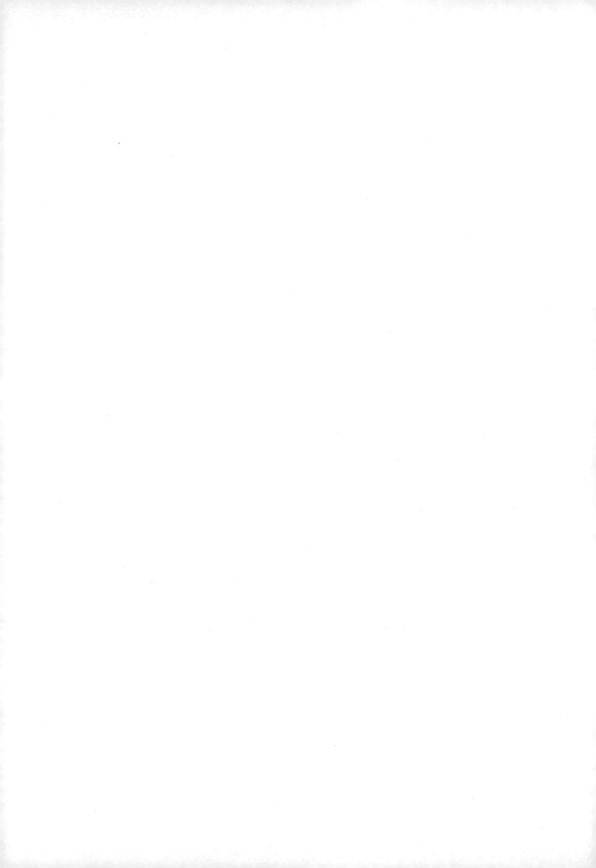

Chapter 1.

法國銅版插畫中的
中國意象
——中國風貌溯源

　　中國藝術早在十六世紀以前通過絲織品與陶瓷器傳至西歐，受到歡迎與重視，但並沒有引導法國人士進一步對中國藝術作認真的研究或學習。隨著商品引進的價值觀，中國藝術長時期停留在財富的象徵與時尚的趨附層面。十七世紀初期，中國工藝商品經由葡荷商人轉手流入法國的數量遞增，中期之後隨著路易十四對視覺藝術的重視，尤其是王宮內對具有華麗氣質的裝飾藝術的興趣，使得中國工藝品的收藏乃至模仿，出現前所未有的發展。中國藝術傳入法國，包括由壁毯圖繪、陶瓷紋飾到中國風貌與洛可可美學的同質性、符號中國的建構等；本文是對此系列問題的推展，希望進一步追蹤中國圖像在法國的流傳，尤其是早期出現在報導性銅版畫中的圖像，與中國風貌形塑的關係。我們主要從兩個方向著手：一方面，我們希望知道有關中國的人物風情，是如何出現在十七世紀的版畫圖像之中，它們有何特徵？有哪些主要圖像在當代及後世影響了法國人對中國文化的詮釋？另一方面，法國王室貴族的收藏風氣，如何助長了中國圖像在此環境中的拓展，並引導其呈現的形式？這兩類問題皆指向中國意象的視覺化過程，可為其後洛可可趣味中的中國風貌提供歷史依據。

教士及商團的中國著述與圖繪出版

　　十七世紀中葉，西歐傳教士陸續自東方帶回他們的見聞，並將中國的文物特色訴諸文字與圖像，公諸於世。這些出版物無論是介紹中國歷史地理、風土人情，還是個人遊記或人物誌，在描述中國風情特色之餘，往往附有圖版說明，有的更以精緻的印刷裝訂，作為饋贈之禮品，在高階層社會中流傳，

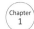

使中國文化的異國情調在其絲綢陶瓷的明亮色澤之外，更添增了一些想像空間。

　　早期有關中國的知識幾乎都要通過教會的研究建立，主要內容集中在歷史與哲學的介紹，如衛匡國（Martini Martinus, 1614-1661）、金尼閣（Nicolas Trigault, 1577-1628）、曾德昭（Alvare de Samedo, 1585-1658）的中國史地著述，及 1687 年由數位耶穌會教士共同撰寫的孔子傳記等；其中附有圖版者，為時較早的有珂雪在 1664 年以拉丁文出版之作，珂雪之著述全名為《耶穌會珂雪之中國，附有神聖及凡俗建築之插圖及對自然與藝術之研究》（*La Chine d'Athanase Kircher de la compagnie de Jusus, illustrés de plusieurs monuments tant sacrés que profanes et de quantités de recherches de la nature et de l'art*），[1] 以下簡稱《圖繪中國》。此書以地理圖書方式蒐集有關中國宗教、文字、文官體系與人文及自然現象，其中還包括一些在西安附近帶有西域色彩的古蹟文物，作為西方文化尤其是基督教文化傳入中國之例證。《圖繪中國》一書並非出自作者個人之經歷，而是蒐集其他傳教士帶回歐洲的資料彙編而成，[2] 因此，內容的正確性固然有待考證，就其圖像部分而言，亦因資料來源不同而顯得不甚協調，其民俗信仰部分更參雜了印度、日本一帶的圖像；部分人物圖版可能僅依據旅遊者的描述，再由繪圖師依照當時荷蘭版畫之風格製作而成，形成中、西技法並陳的現象。

　　與《圖繪中國》幾乎同時問世的有《省聯東印度公司使團朝見中國或韃靼大汗國皇帝》（*L'ambassade de la Compagnie des Indes orientale des Provinces Unies vers l'Empereur de la Chine ou Grand Cam de Tartarie*）及其銅版圖像（1665），以下簡稱《省聯東印度公司使團》。[3] 十七世紀初，正值荷蘭東印度公司遠航

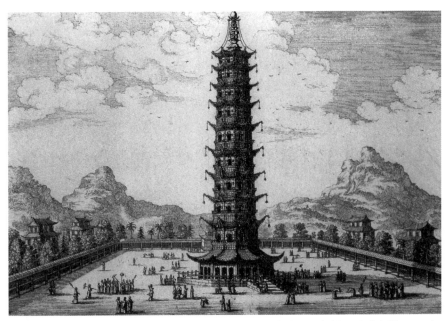

圖 1 南京瓷塔，尼霍夫，《省聯東印度公司使團朝見中國或韃靼大汗國皇帝》，細紋銅版，1665 年
Bibliothèque Forney, Paris

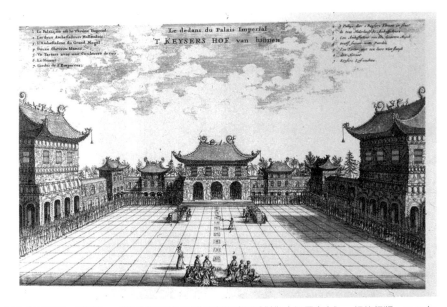

圖 2 清宮廣場，尼霍夫，《省聯東印度公司使團朝見中國或韃靼大汗國皇帝》，細紋銅版，1665 年
Bibliothèque Forney, Paris

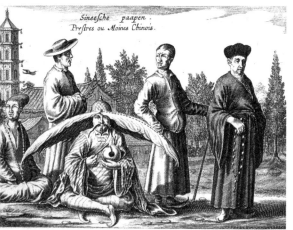

圖 3　中國和尚，尼霍夫，《省聯東印度公司使團朝見中國或韃靼大汗國皇帝》，100×155 公分，細紋銅版，
　　　1665 年　　Bibliothèque Forney, Paris
圖 4　丑角，尼霍夫，《省聯東印度公司使團朝見中國或韃靼大汗國皇帝》，細紋銅版，1665 年
　　　Bibliothèque Forney, Paris

貿易發展盛期，1653 年耶穌會教士衛匡國將清廷開放廣州為通商港口的訊
息帶回荷蘭，荷蘭東印度公司遂於 1655 年組團赴華建立商務關係。使團總
監尼霍夫曾記載部分旅途經歷並編纂成書，尼霍夫具有繪畫才能，在其文字
記述之外，並以細微的觀察力繪製版畫插圖，凡南京瓷塔、清宮庭園、朝官
船宴等圖像皆出其手。《省聯東印度公司使團》版畫圖像的特色在中國城鄉
景致，尤其是城郊的廟宇、寺塔、海港類風景，顯示編繪者對中國建築之興
趣（圖 1、圖 2）。圖像來源除了直接取自中國風景畫的因素之外，也有利
用日本版畫作品的可能，尤其有關民間生活景象如雨中泛舟的漁夫、披戴歐
人從未見過的笠蓑、園中採花的婦女、互相作揖答禮的社會團體、僧侶與神
明（圖 3）、民俗雜耍中的丑角（圖 4）等。雖然在歐式風範的構圖安排下，
仍可以見出藝術家在空間處理與造型方面留下若干極不協調的筆觸。尼霍夫
文圖並茂的中國旅遊在荷蘭出版後，獲得極大的歡迎，隨即有法文及拉丁文
版問世，其中 150 幀燙金圖繪與題獻給王室財務總監柯爾貝爾（Jean-Baptiste

19

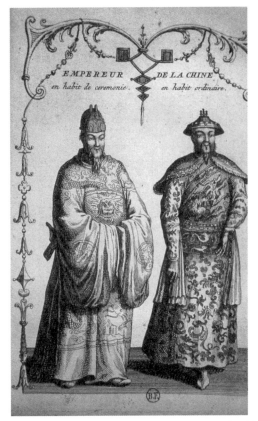
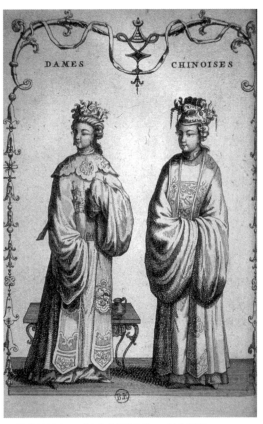

圖 5 中國帝王服裝（左：典禮服裝，右：日常服裝），杜赫德神父，《中華帝國通誌》，細紋銅版，
1735 年　Bibliothèque Forney, Paris
圖 6 中國后妃，杜赫德神父，《中華帝國通誌》，細紋銅版，1735 年　Bibliothèque Forney, Paris

Colbert）的法文精裝版，曾在路易十四朝廷中廣為流傳，對此後歐洲的中國
視覺表述有深遠的影響。

　　不同於尼霍夫的親身經歷，1697 年在法國刊印的《中國現況圖》（*L'état
présent de la Chine en figures*），是由法國皇家版畫師吉非特（Pierre Giffart）根
據耶穌會教士白晉自中國帶回的圖像所刻製。共有 43 幀彩色版圖，模仿圖
像的筆觸線條固然比不上原畫，但是印製的華麗精緻不亞於上述荷蘭版。[4]
《中國現況圖》提供的主要是中國的人物服飾：凡帝王、皇室貴族、滿清（韃

靼）朝官、將士、僧尼、文武士族，皆包含在內。每一個不同身分人士都有兩種不同服裝圖像，或穿著官服與生活起居便服，或著夏裝與冬裝。男子皆寬肩細目，蓄鬍髭；女子則腰身苗條，小足，掛耳飾，衣著華麗，服飾上刺繡著祥龍異鳥奇花之屬。達官貴人衣服前胸並有一方形圖案，標示官階身分。《中國現況圖》以人物畫像為主，部分圖像被稍後的《中華帝國通誌》（圖 5、圖 6）採用，並通過後者輾轉流傳成為繪製中國人物常見的形式。

　　十七世紀耶穌會教士的著述中，尚有南懷仁神父（Ferdinand Verbiest）的《中國帝王之韃靼行旅》（*Voyages de l'Empereur de Chine dans la Tartarie*, Paris, 1683）記述 1682 年在他六十歲之時，奉命隨從康熙皇帝到滿州之旅。文中記載出巡人馬包括太子、三位后妃及諸王公貴族等隨員，全隊人馬不下七萬餘人，由北京到遼東（今遼寧），經瀋陽、吉林、長白山、松花江直抵朝鮮邊境，往返之期長達數月之久，翔實記述路途之顛簸辛苦，以及康熙皇帝對自然地理科學之興趣。此書記述詳細，對日後韃靼人物（圖 7）、遼東武官等體貌的視覺化過程有可能產生重大作用。

　　對十八世紀啟蒙時期學者最具影響力的著作，當推杜赫德神父的四冊《中華帝國通誌》。法國耶穌會教士杜赫德綜合百多年歐洲傳教士有關中國之調查報告，編纂《中華帝國通誌》（1736 年刊印）。編纂方式或就原著重新分類編錄，或加以改寫。其中除了附有西藏一帶地理誌之外，並有人物生活銅版圖像，不下 19 幀。[5]他通過圖像直接呈現中國文武官員、孔儒僧尼及婚喪禮俗情景。此批圖版中，不少人物像如帝王、文武士族、孔夫子、利瑪竇、湯若望、南懷仁、徐光啟等，應取自十七世紀珂雪的《圖繪中國》、尼霍夫的《省聯東印度公司使團》及白晉的《中國現況圖》。

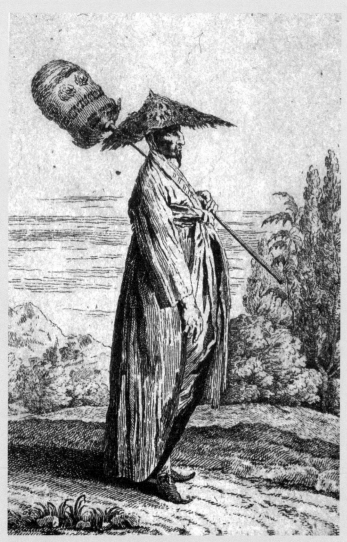

圖 7　韃靼僧人或蒙古人，華鐸的中國圖像系列之一，195×140 公分，
細紋銅版，1731 年，由布榭繪製　Bibliothèque Forney, Paris

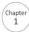

　　以上所列銅版圖像大致上反映了十七世紀中至十八世紀初葉中國插圖在報導著述中的出版情況，我們可以看到圖繪的主題與形式有不少重複之處。整體而言，中國的人文地理、生活習俗與工藝技術，在版畫師揣摩傳教士及各商團不同的資訊來源後，以歐式蝕刻技法製成圖像。這些主要依據口述經驗與文字記錄而製成的銅版畫，可以稱之為歐洲對中國歷史文化視覺化的建構時期。其最初目的並非藝術表現，卻對此後視覺藝術中的中國特徵形成舉足輕重的作用，值得我們注意。我們嘗試自兩方面來說明這個現象：一方面是這些著述與版畫涵蓋的內容非常廣泛，有如知識百科：自中國的地圖、動植物、工藝技術、民族語言、信仰風俗、朝官、哲人、僧尼、市民，乃至帝王后妃們的儀態、服飾。其中尤以帝王金黃色的龍袍及其富麗的織錦圖案，最能滿足上層社會人士的好奇心與宮廷趣味，而廣為藝術家們所借鏡；另一方面，我們要指出這些附有精緻版畫的中國著述，製作成本昂貴，非貴族豪門人士難以有力購置；因此，客觀經濟因素促成了王公貴族們對中國圖像的接觸，也說明中國風貌圖像在上層社會中流行的原因。

報導插圖對視覺中國的建構

　　上述文獻刊印正值法國版畫圖書蓬勃發展的時期，各種主題的圖像紛紛刊印流行，無論是政治名人的肖像、宗教聖像或是現實中的生活情趣都受到歡迎。1692 年法國細紋銅版畫（taille douce）成立行會，再於 1694 年取得營業許可。一時巴黎拉丁區聖雅各街（rue St. Jacques）一帶各種版畫行業林立，有關中國及其風土人情的書籍圖像也隨著這股風氣益發廣為流傳開來，呈現

前所未有的盛況。1688 年,貝努(Claude Bernou)在為《與中國的新關係》（*Nouvelle Relation de la Chine*）[6] 一書的序文中,感嘆有關中國書籍的刊印多到使讀者們不再感覺到有什麼新鮮的內容可言。根據現今可查閱到的資料來看,當時有關中國的訊息,主要來自傳教士、商團使者及旅行家的報導,而其中重複敘述或相互抄襲之處不在少數,真正有獨到見解者不多。

耶穌會教士之書信與記述報導,多數出自社會學的觀點。所以他們首先注意到中國社會中士大夫階層的重要性(Peter Lany, 1993, 37-39),因而有不少有關孔子、士大夫的介紹,乃至人像的描繪;此外,旅遊紀實的目的與報導者個人的專長也影響到撰寫內容。例如南懷仁的滿洲、遼東紀實,尼霍夫對庭園、建築以及馬國賢對風景版畫的報導等,這些難得的描繪,無意地成為法國,乃至西歐人士對中國作視覺表述的主要依據。這裡我們注意到一個關鍵的問題,那就是傳教士與旅遊者的著述,或出自社會學的觀察,或出自自然地理的描述,少有對中國文化藝術發生興趣者。既然這類文獻的內容及其銅版畫原來並不具文化藝術的考量,又是如何對歐洲當時發展中的洛可可藝術產生作用?其意義又何在?這個饒有興味的問題或許正可以幫助我們瞭解,原來中國風貌在法國由興起到消失的原因,其實是外在於中國,外在於中國藝術的。

東方對法國人來說,有時僅止於地中海北非沿岸,有時卻延伸至印度洋彼岸的東亞。無論如何,東方這個主題自古以來,西歐人對之是充滿了憧憬與嚮往,在浪漫主義賦予「東方」一種緬懷上古與中世紀的幽情之前,「東方」可以說是不可擬比的「華麗」(luxe)與「美妙」(merveilleux)的同義詞。而處於遠東的中國更是這種好奇心與想像力施展的天地。在此前提下,

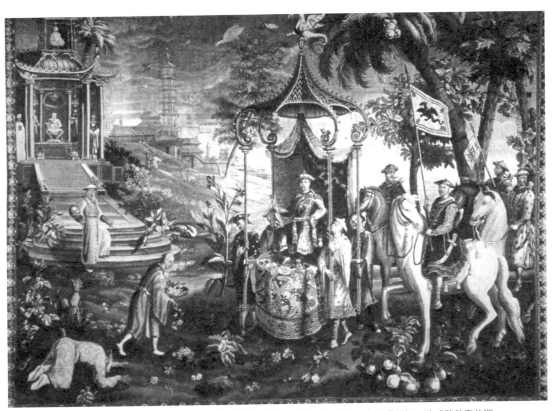

圖 8 《御巡》，莫努瓦耶、貝林、維爾南薩勒繪製，350×442 公分，十八世紀初，波威壁毯廠首期
中國壁毯　Bibliothèque Municipale d'Auxerre

中國不過是一個提供想像空間的藉口，在缺乏訊息的環境中，自由衍生為各種異國情趣。由此發展而成的中國風貌圖像，不僅與中國藝術品大相逕庭，甚至未必合乎地理位置下的中國。這也是中國風貌中的人物風情常混淆著印度、波斯意象的原因。中國風貌裡的中國，換言之，是想像界的中國。此想像中國取材的來源便是法國本地報導文獻提供的圖像：纖細的婦女、雍容飽滿的文武官吏、盤坐的羅漢、奇禽怪獸、花鳥蔓藤等。在首期壁掛製作的中國系列中，我們不難看出《御巡》（L'empereur en voyage，圖 8）、《欽天監官》（Les Astronomes，見第 2 章圖 5）中的帝王、湯若望、地球儀、寺塔、瓷人、鳳梨、波羅蜜等熱帶花果直接取自珂雪、尼霍夫、杜赫德、勒貢特（Louis Le Comte）諸人的中國報導插圖，視覺中國的意象通過這些作品逐漸成形。

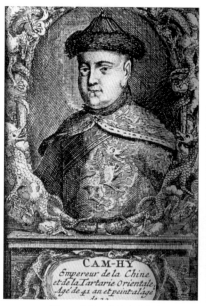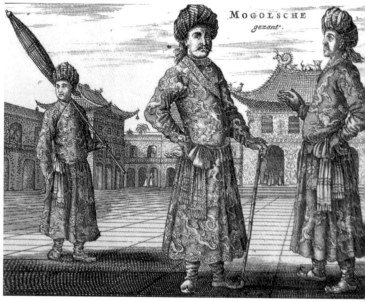

圖 9　康熙、中國與東韃靼皇帝，勒貢特，《中國現況追憶錄》　Bibliothèque Municipale d'Auxerre
圖 10　蒙古人，尼霍夫，《省聯東印度公司使團朝見中國或韃靼大汗國皇帝》，100×155公分，細紋銅版，
　　　1665 年　Bibliothèque Forney, Paris

　　我們若進一步比較上述壁毯作品中的中國意象，可以看到《欽天監官》的核心部分是由珂雪的湯若望像與勒貢特的渾天儀構成；《御巡》的中心人物帝王採用了勒貢特的康熙像（圖 9），左上角的金剛、瓷人與寺塔房舍，則取自尼霍夫的《三位神明》及其他圖像背景中的建築物（見圖 3、圖 4）；至於珂雪的波羅蜜與熱帶林則被廣泛引用於此時期的中國風貌作品中。十八世紀中期以後，中國意象的表現漸趨自由，人物風情逐漸染上了洛可可風格的嫵媚，我們可以從華鐸的蒙古人（圖 7）、尼霍夫的蒙古人（圖 10）與丑角（圖 4），畢勒芒花果紋飾（圖 11）與珂雪果樹的比較中，看到這種表現性的發展。整體而言，寺塔、瓷人、熱帶花果等中國意象難以脫離十七世紀銅版插圖的雛形。

　　在考查十八世紀壁毯圖繪中的中國風貌時，曾經指出圖像中國的主要題

材與藝術特徵，諸如象徵權威的帝王后妃像，描述生活情趣的仕女、村民；裝飾性的蔓藤花木，以及其他各種建構「符號中國」的標誌（emblème）、屬性（attribut）與符號（symbole）。多采多姿的圖像元素在畫家、設計師的想像力下被編織成帝王故事與民俗故事。故事的題材固然從未偏離西歐文化傳統，其造型元素卻不得不倚賴傳教士及商團使者的報導著述。因此我們不難肯定十七世紀報導文學與其銅版圖繪對中國風貌的影響。不過，視覺文化的形成，其因素是多方面的。為深入瞭解此等報導著述的觀點立場，以及贊助者對中國風貌的審美元素所產生的積極作用，我們有必要進一步分析十七世紀傳教士報導紀實的觀感，以及法國王室、貴族們趨附中國風貌的現象。下面兩節將分別討論不同的報導觀點反映了東西文化接觸初期不可避免的誤差，以及瓷宮、織錦與化妝舞會等中國意象逐漸形塑為視覺文化的風格化過程。[7]

報導著述與視覺表述的審美觀點

　　由於傳教士報導的中國紀實及觀感是十六至十七世紀間法國人所能獲得中國訊息的主要來源，因此他們所能接受或排斥的中國風味會進一步影響法國人的判斷。就一般著述序言內容來看，大多數對中國都是讚譽有加，都肯定中國是世界上最繁華的地方，中國地大物博、歷史悠久，中國制度表現的智慧及中國人在藝術上達到的高度技巧與成就。不過誠如艾田蒲（Réne Étiemble）在其《中國之歐洲》一書中所指出，傳教士們對中國聖哲（Sage chinois）的頌揚，對中國完美的子民與楷模君主的撰述，有些溢美之譽對中

圖 11　中國風貌裝飾版畫，畢勒芒繪製，細紋銅版，1770 年左右
Bibliothèque Forney, Paris

國形象的建構並非全是正面的。一項直接的影響是這些報導鼓勵了冒險家或旅遊者前往中國，不幸的是他們的經歷與所見未必與教士們的報導一致，由此產生的偏差與矛盾，反而助長了此後西歐對中國的誤解與偏見（Etiamble, 227）。

　　當時法國人是否真正能欣賞中國藝術？報導文獻反映，一般法國人頗能肯定中國工藝藝術中的「精巧與細緻」（ingénieux et subtiles）。各種陶瓷、織錦、漆器家具及器皿在其生活實用功能之外，尚能滿足王室貴族們珍藏罕見物品的好奇心。雖然這種玩賞或擁有中國工藝品的興趣，在十七世紀的法國上流社會稱得上是相當普及，但大多數人卻未必能體會這些藝術品的精神價值和它的美感趣味。以馬加蘭（Gabriel de Magaillans）為例，這位編輯中國資料的耶穌會教士，也是中國工藝品的愛好者，在面對中國銅甕的時候，說的不過是「古老的工匠製作」，或「價值數百甚至數千埃居（Ecu）[8]」之類的評語（Magaillan, 167）。另一類的認識則是把這類珍奇玩賞品與超自然的神祕力量聯想在一起，認為中國瓷器具有消災辟邪的神力。德列斯特瓦（Pierre de l'Estoile）在其日記回憶錄中便記載了這樣一個實例：收藏家紀達（Guittard）在巴黎市塞納河奧古斯丁堤畔（Quai Augustin）設有一所藝廊，「所藏珍品來自土耳其及遠方日出之地的國度（Pays du Levant），一天皇后前來觀賞（1601），紀達出示一只瓷瓶，據說若盛任何有毒之物則會破裂，想必為傳說中具某種神奇力量的中國瓷器。」[9] 有關東方瓷器具有神力的傳說故事由來已久，這一段記載在古董商的穿鑿附會之餘，反映出當時對中國工藝品在其實用價值以外所賦予的想像魅力。

　　報導著述反映出理解中國藝術的困難程度隨著藝術類型而有不同。材質

感強與現實生活貼近的自然題材比較容易被接受，如馬加蘭對中國陵墓雕像的描述，便集中在其塑像所代表的社會身分，是否為官吏或士人，侍童或太監；若為石雕動物則止於說明獅子、馬、駱駝、龜等動物的造型及各種動態的表情，報導者著力之處往往是在這些雕像的社會體制或自然現象的層面。相對的，具有抽象性、文化性濃厚的中國繪畫，他們的接受程度則遠瞠其後。尼霍夫在其《省聯東印度公司使團》一書中便這樣寫著：「至於繪畫方面，中國人便大不如我們，因為他們還不能理解如何處理陰影及調配與淡化色彩。不過他們在刺繡與織錦上的花鳥是相當成功的，其天真自然的程度難以比擬。大部分（中國藝）人，講求工作速度，而不屑在一件工作上耗費太多時間……」[10] 耶穌會教士曾德昭在他的《中華帝國通史》中也提到中國繪畫不會表現陰影：「他們在繪畫上的成就不大，由於他們既不會畫油畫，也不知道如何處理畫中陰影，因此畫中人物談不上美好，甚至不優雅。他們擅長的是自然中的樹木、花鳥，目前跟我們學會了如何調製並使用油彩。」（Samedo, 84）

　　基於創作美學觀點的差異，中國繪畫，甚至一般東亞藝術中的繪畫，在十九世紀以前未曾被西歐人接受，其牽涉到的文化社會因素頗為廣泛，本文在此不便深入討論，下面僅藉由數位傳教士的意見，略窺中西審美觀念的差異。

　　利瑪竇曾經指出中國人民重視繪畫，並廣泛運用到廟宇裝飾中，但其技術遠不能與歐洲畫家相比，[11] 路易十四派往出使暹邏及中國的主教拉布雷爾（Monseigneur de La Loubère）也說過暹邏人與中國人是「拙劣的畫家」（mauvais peintre），因為他們的趣味不過是再現少許自然主題。[12] 這一類意

見在當時並不鮮見。然而在建築、雕塑方面，便不盡如此。我們注意到這些
先後往返於中西的使者、傳教士等各類人士，由於各自的專業背景與遭遇情
境不同，對中國藝術的接納程度自不一致。拉布雷爾、勒貢特及王致誠神父
（Jean-Denis Attiret, ?-1768），三位教士對中國建築的觀感便大不相同。拉布
雷爾評析中國建築物全無西方建築的秩序感，缺少西方建築中的支柱、柱頂
蓋下楣（architraves）、中楣（frises）等要素的排列。勒貢特神父描寫中國宮
殿時對中國宮廷建築的宏大富麗讚譽有加，肯定其琉璃瓦、雕樑畫棟及彩釉
陶磚等，極盡華麗富貴之氣象，[13] 但對民居建築及工藝的評價卻是負面的。
勒貢特對北京城的描述中是這樣寫的：「誠然，中國民族對藝術的理念有所
欠缺，使得他們在各類藝術顯露了嚴重的缺失。如系列房間彼此無連貫性，
裝飾物缺少規律感；我們宮廷內的那種舒適而悅目的連繫關係，這裡是完全
看不到的。總之，處處顯露出一種難以言狀的醜陋，令歐洲人不悅，並令那
些對美好建築具有品味者感到驚愕。」（Le Comte, 161）勒貢特不僅對中國
民居、街坊、市景有嚴苛的批評，並對一些持正面態度的報導表示質疑：
「……，某些（建築）比例關係無法令人稱之為傑作，這是由於撰述的傳教
士可能從未在歐洲見過更好的；或者在經過一段時期（住在中國），他們已
經習慣了，初到時感到驚愕之事物，逐漸習以為常，想像力也遲鈍了；因此，
一個在中國居住了二十或三十年的歐洲人，是這方面最壞的評判者。正如一
個口音很好的人會被一群口音壞的人同化，同樣地，一個人的品味有時也會
因為其周圍的人不具品味而喪失。」（Le Comte, 162）

　　四十年後，王致誠神父寫自北京的一封信（1743），卻表達了對中國建
築與工藝相當不同的感受。最令他折服的是中國庭園建築中各類窗牖的縷空

雕刻，花鳥格子紋飾玲瓏而巧妙。「在我們國度裡，人們要求到處都一致化（uniformité）、對稱（symètrie），不喜歡零星瑣細或調動位置，認為每一個部位都有其對應。我們也喜歡看到中國建築中具有這種對稱、秩序與安排，北京宮殿便屬於此類，諸侯王公之宮殿及富人之住宅也合乎這種法則；不過別墅鄉居之類的建築，往往到處顯得不對稱、不整齊，似乎每一處的設計是來自外地的模式，一切都可以任意或事後配置，各個部位未必相互搭配。這會令人覺得不美甚或感到不堪入目；事實上，當你身歷其境時，會有全然不同的感受，我們會對此藝術的不規律性感到佩服，其趣味之美好、其安排之恰當，無法一目了然或一語道盡；我們應當一件一件地觀察，其中實有玩賞不盡之處。」[14] 王致誠神父同樣看到了中國建築中有「不對稱、不整齊」之處，但卻能更進一步觀察到中國視覺藝術的特質，即「無法一目了然或一語道盡」，因此可「玩賞不盡」。他並沒有因為肯定中國藝術而喪失其自身的「口音」，而是在其原有口音之外更認識了一個新的言語。王致誠神父強調必須親自觀察各種形狀的門窗：有圓形、橢圓形、方形及多角形，乃至扇形、瓶形、花卉形、鳥形、獸形、魚形等，這造型結構的豐富與不規律性便是中國藝術的特色。就這一例子來看，三位傳教士的報導之間的差異來自三種不同的審美角度：拉布雷爾秉持古典藝術的理性與秩序原則，無法適應中國建築中的多樣性變化；勒貢特以巴洛克的趣味，僅接受中國宮廷建築的宏大富麗；至於王致誠神父則出於自身藝術家的修養對中國建築有較深入的體會。這一方面的問題涉及東西文化觀中的創作美學及審美趣味，筆者擬另撰文深論。

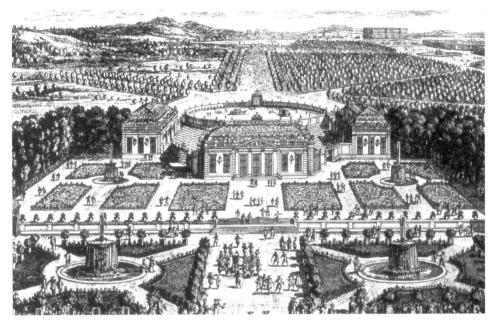

圖 12　凡爾賽堤亞農瓷宮，路易‧勒沃設計，細紋銅版，1665 年　Bibliothèque nationale de France

中國意象的風格化：堤亞農瓷宮、織錦服飾與中國人的裝扮

堤亞農瓷宮意象

　　有如曇花一現的堤亞農瓷宮（Trianon de Porcelaine，以下簡稱「瓷宮」）頗能說明感性空間化的中國意象。路易十四於 1670 年冬天在凡爾賽宮花園內建蓋瓷宮。由皇家建築師路易‧勒沃（Louis Le Vau）設計，[15] 據稱取意於南京之瓷塔，瓷宮於 1671 年冬完工（圖 12），主要建材取自台夫特、盧昂及訥韋爾出產之陶瓷，故以為名。瓷宮的建材為多細孔的陶磚，禦寒防霜及牢固性皆不足，亦不易維護，終於在 1687 年被撤除，[16] 前後不過十七年。「瓷宮」之建築除載於費里比安（André Félibien）的記錄及版畫資料以外，早已無跡可尋，不過已足以說明在十七世紀中葉，中國趣味如何盛行於法國之宮

廷。[17]

　　勒沃的瓷宮是否有取意於南京瓷塔之處？根據現有文獻資料，瓷宮的建築完成於 1671 年，在此前有關中國宮廷建築的報導不多。珂雪和尼霍夫都曾提供若干建築圖，其中以 1665 年尼霍夫在其《省聯東印度公司使團》報導中所附之南京瓷塔圖最有可能影響瓷宮的構想。南京瓷塔是唯一以瓷磚作為建築材料的實例，同時尼霍夫繪製之南京瓷塔（見圖 1），筆觸細膩清晰，描繪瓷塔矗立於平坦開闊的廣場中，四周行人與房舍襯托出瓷塔的崇高氣勢，除了瓷塔本身極具特色，其九層塔挑簷頂懸掛的金玻羅形狀，也是此後中國風貌圖繪中一再引用的元素。

　　除上述尼霍夫的瓷塔圖外，對南京瓷塔作詳細記錄報導的另有勒貢特。勒貢特在其《中國現況追憶錄》（*Nouveau mémoire sur l'état present de la Chine*, 1696）中，對南京瓷塔的座落位置、建築材質、高寬尺寸、塔具九層的外型乃至內部供奉之神龕等，描寫堪稱鉅細靡遺：「塔有九層，每層窗口之上皆有向上挑起的柱頂盤，其屋簷形狀有如每層之樓座挑簷，不過凸起程度較低，因為它們沒有第二層牆的支撐；每層塔並隨其高度的上升而逐漸變窄小。……塔之牆壁以側立之瓷磚覆蓋，這些瓷磚因為雨水與灰塵的侵蝕而減弱了它們美麗的色澤，不過，仍然足以辨識原來的瓷材，質地雖然略嫌粗糙，要知道此建築已有三百年的歷史，這些瓷磚的外表無法保持其原有的色澤。」勒貢特對每一層塔的外型與物理結構逐一描述後，總結地說：「……這便是中國人所稱的瓷塔，歐洲人也許會稱它為磚塔。不過，無論其材料為何，這顯然是東方最享盛名，最堅固也最壯觀的建築。」（Le Comte, 167）

　　享有盛名的南京瓷塔，可能在材質運用上對勒沃的瓷宮產生了啟發性

作用。至於勒貢特詳盡的文字描述，由於其出版年代（1696）在瓷宮興建（1671）之後二十五年，應不至於對勒沃的設計有任何影響。

　　「瓷宮」作為中國風貌下的建築實例，是否為一個失敗的例子？事實上，勒沃的瓷宮並沒有任何與中國建築相通之處，其建築結構呼應凡爾賽宮之正宮造型，屬於古典式風格，採用的陶瓷建材除了明亮光滑的觸感之外，並無其他中國風貌特徵。其短暫的存在說明陶磚作為外部建材的失敗，也可以說是將陶瓷的感性加諸於古典風格的失敗。這一個經驗與其後路易十六的皇后瑪麗·安托內特（Marie-Antoinette）在凡爾賽庭園內蓋的茅草屋，不可同日而語。

　　「瓷宮」海市蜃樓般的意象為時雖短卻在西歐鄰國傳為佳話，引起荷蘭、英國之君主至法國延聘藝術家前往模仿設計。丹尼爾·馬羅特（Daniel Marot）因為新教信仰避難荷蘭，被奧蘭治親王（Prince d'Orange）聘為建築師，他設計的中國櫥櫃（cabinet chinois）[18]（圖 13）頗能代表路易十四的宮廷風格。同時，以中國圖像特徵為首的壁飾、壁掛（tapisserie）等室內設計，因為與洛可可式建築能夠有和諧的結合而受到廣泛的歡迎。這一點充分說明了中國風貌與洛可可趣味的同質性。

織錦服飾的「中國式樣」與「中國人」的裝扮：
富貴與華麗的象徵與瞬息即逝的美感訴求

　　西歐人士對中國絲織品的喜愛可以上溯至中西交通史的源頭。在紡織設計方面，尤其是絲織品之紋飾設計，幾乎非中國圖紋莫屬；久而久之，織錦刺繡品也隨著陶瓷成為中國風貌的主要表現。舉凡龍鳳及其他珍禽怪獸之圖

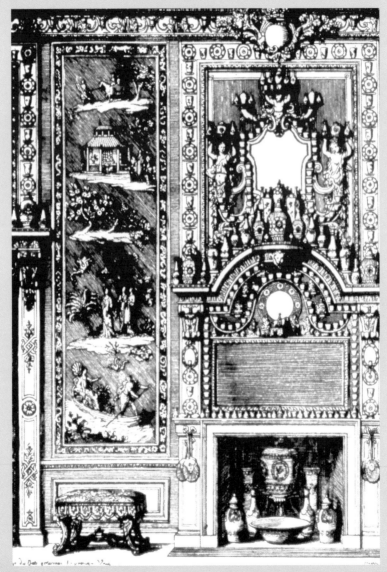

圖 13　中國式櫥櫃，馬羅特設計，1700 年左右　Bibliothèque Forney, Paris

形，自中世紀以來便出現在以威尼斯為首的進口紡織品中；由石榴花果、棕櫚樹、松果等植物果樹銜接而成的圖紋一直流行到十七世紀，而其餘韻不絕如縷。

織品設計以服裝及家具為主，也是門窗、壁飾等建築設計的一部分，因此，織錦圖紋的發展在室內設計中扮演著重要的角色。進入十七世紀中葉以後，一種反古典的藝術趨勢出現在建築雕塑以及室內設計中，使得中國風貌的奇幻與異國情調特別具有吸引力。在織錦及陶瓷圖案中出現的印度花（les fleur des Indes）便為一例，巴黎的顯貴及凡爾賽宮曾在圖爾（Tours）及里昂指定廠商製作此類華麗織品。暹邏使節在 1684、1686 年兩次來到巴黎，攜帶無數珍奇禮物，其晉謁路易十四的華麗場面被繪製成版畫流傳，對裝飾藝術中的東方趣味有著推波助瀾的作用，尤其是以花卉鳥獸半抽象式圖紋及彩色亮麗的風格，便在那時候出現於里昂的絲織製品中。[19] 1698 至 1703 年間法國新成立東印度公司，商艦「昂菲提特號」（L'Amphitrite）[20]往返於廣州、寧波與路易港（Port Louis）之間，將大量陶瓷、屏風、刺繡、服飾及香料攜回法國，助長了此風尚，也是一項不可忽略的因素。

貝勒維奇－斯坦科維奇（H. Bélévitch-Stankévitch）曾對路易十四宮廷內收藏中國織品裝飾的風氣有詳細的描述，[21]其研究主要以宮廷清單為依據，由收藏數量與收藏品之名目來推論風氣的盛況。當時時髦的中國收藏風氣與室內裝飾互為呼應；王公貴族們紛紛將書房、臥室中的床罩、椅墊、壁毯採用中國式的織錦圖案裝飾，印度花紋及中國花卉、人物之類的圖紋（圖 14），逐漸取代規律的幾何式圖案而流行於布紋設計中，設計師讓・赫埃爾（Jean Reuel）（里昂）、弗亥斯（Antoine Fraisse）（巴黎）等的「中國樣式」

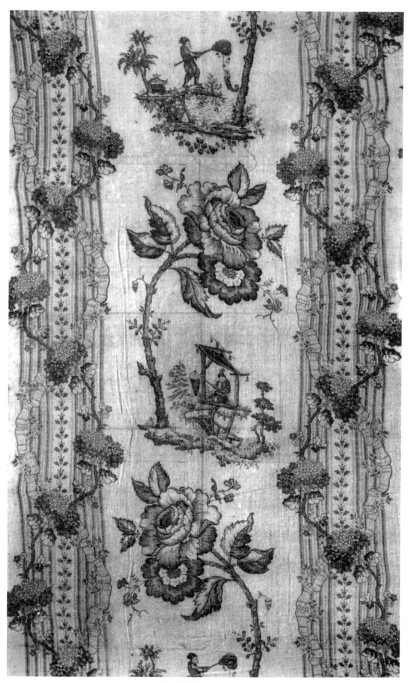

圖 14　中國花卉人物壁布，十八世紀　Bibliothèque Forney, Paris

（façon de la Chine）便在此風氣下盛行一時。[22] 所謂的「中國樣式」，在當時指的是室內壁飾，其材質、色調、紋樣如白色塔夫綢緞（taffetas）的明亮光澤及其中國式花卉人物。當時的大王儲（路易十四長子）便有此嗜好。凡爾賽宮內一間起居室全以白色塔夫綢緞中國花卉為壁飾及椅面。十七世紀中葉知名的室內設計師，如貝罕（Jean Bérain, 1639-1711）、奧德朗（Claude III Audran, 1658-1734）、華鐸及稍後的于埃、俄本諾（Gilles-Marie Oppenordt, 1672-1742）[23]、梅松尼耶（Juste-Aurèle Meissonnier, 1695-1750）[24] 及畢勒芒都有不少中國式圖案設計傳世。[25]

　　與中國式織錦服飾直接相關，甚至具有積極推動作用的是法國宮廷的生活形式。伏爾泰曾以「尋求榮譽，進行娛樂和追求風雅」形容路易十四的早期執政。即使在 1668 年的戰爭期間「娛樂活動、王宮和巴黎的裝飾美化」亦未曾間斷過（Voltaire, 354）。宮廷中舉行舞會、觀賞舞台劇，本是上層社會培養才智、活躍社交的慣例活動。路易十四與路易十五更將此類娛樂活動賦予高度的文化氣質。宮廷藝術家貝罕與奧德朗的克羅台斯克（grotesque）設計便反映這種需求：這些設計師們為營造輕盈透明、瞬息萬變的效果，巧妙地結合花葉、蔓藤、柱台及戲劇化人物，不久便在中國圖紋中，找到強化其明亮色彩與線紋勾勒的奇幻景象。

　　路易十四每年舉辦盛大慶宴，場面豪華風格優雅，還有多種化妝舞會、戲劇演出及技藝競賽。[26] 1667 年在凡爾賽宮前廳舉行的化妝舞會中，路易十四和皇后竟打扮成「半波斯、半中國式」的人物；也許是由於國王帶頭裝扮成中國人，引起貴族們效仿的風氣。1685 年，國王之胞弟為了搶佔舞會之風光，以不同之服裝出現於舞會，最後是以「中國朝官」的裝扮作為壓軸

戲。1699 年勃艮第公爵夫人（La duchesse de Bourgogne）為製作舞會中的中國服飾，曾求助於勒貢特，[27] 當時《法國通訊》（*Mercure Galant*）周刊持續記載有關中國題材的活動與文件。[28] 由此看來，十七世紀末到十八世紀初，「中國」確實成為法國上層社會中的流行題材，自嚴肅的哲學宗教議題，到娛樂性的化妝舞會，中國提供的是一個超越空間的理想國度，也是一個明亮而感性的想像王國。

　　值得注意的是，在化妝舞會與中國風貌的關係上，王公貴族們在嘉年華會（le carnaval）中裝扮成異國情調的「中國人」，其原始動機是輕鬆而娛樂的，充其量不過為舞台設計師們提供一些想像材料；但是在進入十八世紀之後，這「裝扮中國人」或「戲劇化的中國人」逐漸成為一個流行的題材，可以作為藝術學院鍛鍊學生想像能力的課題。例如維恩（Joseph-Marie Vien, 1716-1809）[29] 的一幅素描，題名為《中國大使》（*Ambassadeur de Chine*，圖15），是 1748 年當他還是羅馬法國藝術學院學生時，以嘉年華會中的化妝遊行人物為題材的素描。此類例子屢見不鮮，布榭也留有類似作品。當時的藝評家聖－伊夫（Charles Léoffroy de Saint-Yves）曾對布榭的作品作出以下的批評：「那些喜愛他（布榭）作品的人，難免擔心他這樣一味鑽研中國趣味；這似乎已成為布榭先生熱衷的愛好，終究會影響他畫中原有的優雅輪廓；假若繼續畫這類人物，他將會喪失原有的優美。」[30] 這段評語透露了兩個訊息，一是布榭在 1750 年前後，曾經有一段時期專心投入中國題材的創作；就時間來判斷，應當是在布榭設計中國系列壁毯的時期；另一訊息，則是中國趣味與布榭的原有風格並不協調，後者既然是「優雅」的，那麼言外之意，是指中國人物即便不粗野，至少並「不優雅」。這段評論反映了在洛可可藝術

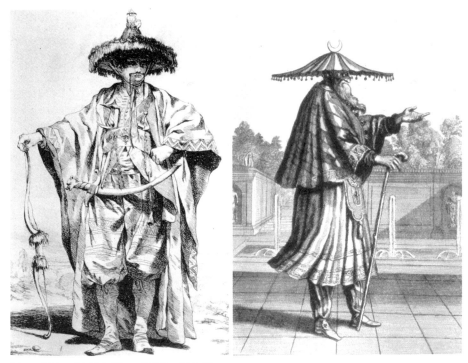

圖 15　維恩，《中國大使》，鉛筆畫，1748 年　Bibliothèque Forney, Paris
圖 16　布里安，《中國朝官》，為路易十四之宮廷舉辦舞會所設計的中國服裝，1674 年　Bibliothèque Forney, Paris

大行其道之時，中國風貌仍無法突破其「小藝術」的裝飾趣味而登油畫類「大藝術」之廟堂。[31]

　　另一方面，維恩的中國裝扮趣味與貝罕的《中國朝官》（圖 16）有不謀而合之處，即其人物著寬大的衣帽而面貌輪廓絲毫不具東方特徵。由這裡我們看到舞會或戲臺上的中國朝官意象，並沒有參考耶穌會教士們所引進的中國圖像：中國朝官意象毋寧是畫家們創作發揮的一個藉口。維恩的「中國人」展現了學院畫家純熟的素描技巧與想像力，其人物表情生動，筆觸明朗有力，既不同於布樹中國圖像的魅力，也與中國風貌裡小人尖帽、長袍大袖之符號造型迥然有別。它們是藉「中國」之題旨（topos）來拓展自己的想

像空間。中國人的裝扮說明了整個法國宮廷在路易十四與路易十五時期，追求瞬息即逝的美感風尚。

小結

在十七世紀的法國視覺文化中，中國（及其藝術）是模糊的「東方」的一部分，並沒有明確的地理位置及國界。由商船載回歐洲的絲綢、陶瓷、漆器從不註明是來自中國，還是日本或印度，一般人對這樣的問題也並不感到興趣；因此，中國這個籠統含糊的概念，當時不過意味著一個風俗迥異而擁有財富寶藏的遙遠國度，可以提供奇幻淫巧的材料，有助於皇室及貴族們的居住環境中，營造瞬息即逝之美感氣氛。這個背景因素說明了中國風貌的誕生，也提示了它的限制。

探索西歐中國風貌的起源，換句話說，也就是探索中國文化最初被引介到西歐時，是如何的被詮釋，如何被理解或誤解，又如何通過視覺形式被定型為一種藝術設計的風格。我們嘗試上溯到十七世紀，最初至華的傳教士及商團的報導及其圖繪說明，再從中尋找線索，希望能為十八世紀盛行中國風貌圖像尋求合理的解釋。

無可諱言的，報導文獻及其插圖，在傳教士與商團各自原始的宗旨之外，反映了一個時代的共同性，亦即啟蒙時期的科學求知的興趣。這一個共同的興趣使早期中國報導具有人文地理、百科全書的特質。舉凡地圖測量、動植物生態、機械技術以及中國民族、生活信仰、神祇偶像，皆為報導的對象，文字描述之餘，更加以視象化。其中尤以帝王朝官、哲人聖賢、貴人宮

女的畫像最為多見。這些圖像在十七世紀中葉之後，先入為主地被採用到藝術家的設計構圖中，成為他們發揮想像力的依據，也無意中成為視覺中國建構的雛形。

　　路易十四及其丞相馬薩林樞機（Jules Cardinal Mazarin, 1602-1661）皆重視視覺藝術，路易十五在王儲時期就喜歡異國情調之藝術，尤其偏愛印度與中國風味。曼特農侯爵夫人（Madame de Maintenon）[32] 及路易十四之胞弟也都是中國趣味愛好者。這些顯赫的藝術贊助者，在路易十四的宮廷中帶動了一股歷史上少見的中國熱。出現在凡爾賽、堤亞農、楓丹白露（Fontainebleau）、羅浮宮（Louvre）及杜樂里（Les Tuileries）等宮廷的文物清單中，大量的東方工藝品名目，固然是法國宮廷迷戀中國工藝在數量上的佐證，而瓷宮之興建、中國樣式織錦與室內設計、中國大使的裝扮，尤其是此中國趣味視象化的實例，具體說明了中國風味由物質感性到窮盡變化的藝術精神。十七世紀中葉至十八世紀初，陸續出版的中國報導圖像，無論製作者對中國文化之詮釋及其視覺建構有何偏差，都為此中國風貌的發展提供了第一手的材料。

　　中國風貌的研究難免自覺或不自覺的自囿於它所隸屬的裝飾藝術的形式，往往無法作更深入的分析。本文嘗試將藝術形式與其創作動機結合，一併思考，希望通過感性形式所反映的生活形態，尋求藝術情感的具體內涵，進而揭示中國風貌能在法國流行逾一世紀之久的深層因素。

註釋

1　珂雪為耶穌會教士，曾在符茲堡（Wurzbourg）教授數學與神學，著述領域廣及考古、異教神學、物理、化學。1632 年曾因逃避戰亂，遷居亞維儂（Avignon）一段時間，晚年在羅馬度過。《圖繪中國》一著拉丁文原名為 China, Monumentis qua sacris qua profanis illustrata，於 1664 年初版於羅馬，1667 年再版於阿姆斯特丹，1670 年法文版問世。

2　貝勒維奇－斯坦科維奇（H. Bélévitch-Stankévitch）曾在其《路易十四時代中國趣味》（Le goût chinois en France au temps de Louis XIV）研究中指出《圖繪中國》一書的圖像有各種不同來源：直接複製由傳教士自中國帶回之圖像；歐洲人模仿的中國圖像，但原圖本已失傳；由傳教士根據旅遊記憶製作但真實性不高之圖版；或憑空想像或僅由旅遊者口述印象製作而成。整體而言，多重複荷蘭十六世紀版畫圖像之技巧。

3　商務使團由德葛耶（Pierre de Goyer）與凱瑟（Jacob Keyser）率領，1655 年出發，經廣州輾轉抵北京，1657 年返荷，全程經過由尼霍夫記錄報導，其法文版在 1665 年由阿姆斯特丹之出版商雅各布·范·梅爾斯（Jacob van Meurs）刊印，並題獻給法王財物總監柯爾貝爾（Jean-Baptiste Colbert）。

4　《中國現況圖》由法國皇家版畫師吉非特製圖，1697 年出版於巴黎聖雅各街，並題獻給勃艮第公爵與公爵夫人。

5　杜赫德神父編纂的《中華帝國通誌》（Description Geographique, historique, chronologique, politique et physique de l'Empire de Chine et de la Tartarie chinoise, 4T. Chez Henri Scheurleer, la Haye, 1736），蒐集前後逾一世紀的資料（1582-1735），包括書信、遊記、經典譯注、中國地理、歷史、語言、哲學的研究。銅版圖像除 50 幀地圖外，計有第二冊中帝王、文武士族、孔夫子像 13 幀；第三冊中傳教士利瑪竇、湯若望、南懷仁及徐光啟等 6 幀由 Humblot 刻製，複製圖像在技師理解的偏差與刻印技術的限制下，喪失了原有中國人物繪畫的特色。《中華帝國通誌》有不同歐語版本，最晚的俄文版於 1774 年刊印。

6　《與中國的新關係》（Nouvelle Relation de la Chine, 1668, Paris）為耶穌會教士馬加蘭（Gabriel de Magaillan）編輯大量中國相關資料而成，由貝努譯自葡文。

7　中國風貌為十七世紀至十八世紀間西歐視覺文化中的一項藝術風格，其形式遍及陶瓷、壁毯、壁畫、建築、服飾等工藝藝術。此中國風貌的特質說明本文探討不同表現載體（support d'expression）的效應。

8　Ecu，法國古錢幣名，價值不一。

9　文中註 1601 年 12 月 18 日，P. de l'Estoile, Mémoires-Journaux, ed. 1879. t. VII, p. 323.

10　Nieuhoff, L'Ambassade de la Compagnie Orientale des Provinces Unies vers l'Empereur de la Chine ou le Grand Cam de Tartarie, faite par les sieurs Pierre de Goyes et Jacob de Keyser, 1665, II, 30，轉載於 Le goût chinois en France au temps de Louis XIV, p. 177.

11 Matthieu Ricci et Nicolas Trigault, *Histoire de l'expédition chrétienne au royaume de la Chine.* Paris : DDB/Bellarmin, 1978. 轉載自 Ninette Boothroyd, Muriel Détrie, *Le Voyage en Chine*, p. 120.

12 拉布雷爾為 1688 至 1689 年間路易十四派遣赴暹邏特使，見 M. de La Loubère, *Du royaume de Siam*, Paris, 1691, vol. II, p. 116 et p. 270.

13 Louis Le Comte, *Nouveau mémoire sur létat présent de la Chine*, 1696 , t. I, p. 130，轉載於 N. Boothroyd, M. Détrie, *Le Voyage en Chine*, Ed. R. Laffont, Paris, 1992, p. 163. 勒貢特是 1685 年隨路易十四派遣赴暹邏特使團中的六位耶穌會教士之一，此行成員包含洪若（Jean de Fontaney）、白晉、張誠（Jean-François Gerbillon）、劉應（Claude de Visdelou）、塔夏德（Guy Tachard）。1686 年抵暹邏，除塔夏德留在暹邏，其他五位於次年赴中國，由寧波上岸，再赴北京，勒貢特居住達四年之久。返法後曾以書信體裁發表中國遊記，其《中國現況追憶錄》出版後，相當受到歡迎，後因羅馬教廷內部中國祭祖事件被禁。

14 Jean-Denis Attiret, Lettre du 1er novembre 1743, in *Lettres edifiantes et curieuses*, Paris, Societé du Panthéon Littéraire, 1843. 轉載自 *Le Voyage en Chine*, p. 230.

15 1670 年路易‧勒沃受命建蓋「瓷宮」之時，正在為凡爾賽宮的大計畫工作。「瓷宮」是他最後的一件設計作品，建蓋的時間甚為快速。1671 年 10 月勒沃過世時，工程幾近完成。

16 撤除之真正原因不詳，據稱路易十四建蓋瓷宮的動機是為了取悅蒙特龐侯爵夫人（Mme de Montespan），而此恩寵已轉移到曼特農侯爵夫人（Mme de Maintenon）身上；除此主觀因素外，設計與維護不理想也可能是招致撤除的原因。

17 詩人丹尼（Rémy Denis）留有以下嘆語：

　　君不見此遊樂之宮　　（Considérons un peu ce Chateau de plaisance

　　如何為陶瓷所掩蓋　　Voyez-vous comme il est couvert de fayence,

　　那瓷甕與各種瓷罈　　D'urnes de porcelaine et de vases divers

　　耀亮於世界之眼。　　Qui le font éclater aux yeaux de l'univers.）

　　轉載自 *L'exotisme oriental dans les collections de la biliothèque Forney*, Paris, 1983, p. 4.

18 櫥櫃（cabinet）或珍藏櫥櫃（cabinet de curiosité）為貯藏珍奇收藏之櫥櫃，並因之得名，出現於十六世紀歐洲。在法國十七世紀的宮廷財產清單中常有「中國櫥櫃」（cabinets de la Chine）之名目，大部分皆為收藏中國、日本及歐製的陶瓷、漆器類工藝品。紅衣主教馬薩林，為路易十四宮中極有影響力的藝術贊助者，其收藏清單中有關「中國櫥櫃」的珍藏名目記載極為詳實，在十七世紀史料中罕見。

19 里昂的紡織業直接受命於巴黎與凡爾賽皇宮，是法國皇室貴族製作絲鍛織錦的中心。*Musée des Tissus de Lyon, Guide des Collections*, Edition Lyonnais d'art et d'histoire, 1998, Lyon.

20 法國與中國建立直接關係是依賴東印度公司的建立，昂菲提特號於 1698-1700 年及 1700-

1703 年兩次通航中國，商業成果豐碩。

21 Bélévitch-Stankévitch, *Le goût chinois en France au temps de Louis XIV*, Paris, 1910.

22 弗亥斯為香堤伊（Chantilly）宮廷刻印有 53 幀版畫，題名為《中國繪飾，取自波斯、印度、中國及日本之文物》（Pairs, 1735, Philippe Nicolas Lottin，冊頁裝訂, Museé des Tissus, Lyon）；布喬斯（Pierre-Joseph Buc'hoz）亦刻印 100 幀中國植物圖像，皆為十八世紀畫家設計衣料、陶瓷花紋不可或缺之資料。

23 俄本諾為法國十八世紀法國洛可可風格重要的建築師和室內設計師，主要代表作有 St-Sulpice 教堂之主祭壇，南、北正門及 Chateau d'Enghien 之馬廄。其設計以阿拉伯式花紋出名，並有銅版畫集 *Gabriel Huquier, 1737-1751* 傳世。

24 梅松尼耶，義大利血統之法國畫家、雕塑家、設計師，為路易十五之皇家畫師，負責皇室節慶裝飾之設計。其設計風格以不對稱之花葉紋飾為特色，十八世紀洛可可藝術之有力推動者。

25 十七世紀末中國及印度趣味之絲綢極為流行，進口貨物不敷所需，以致出現當地仿製產品充市，在馬賽、蒙佩利爾（Montpellier）、盧昂、沙泰勒羅（Chatellerault）等地皆先後設廠競爭，進口商受到威脅而向王室申訴，1697 年曾有詔令禁止印度綢的仿製，此禁令直到 1759 年方解除。

26 伏爾泰，《路易十四時代》，吳模信、沈懷潔、梁宇鏘譯，商務印書館，1996，北京，頁 352-362。

27 勃艮第公爵夫人為了要在舞會中以中國服飾出現，特於事前請求自中國回來的神父勒貢特為她繪製一套中國服裝。見 *Lettres historiques et galantes*, t. I, p. 255，轉載於 *Le goût chinois en France au temps de Louis XIV*, p. 171.

28 *Mercure Galant*, avril 1685-février 1700.

29 維恩可以稱為十八世紀法國畫派的先行者，大衛（Jacques-Louis David）之師，1743 年獲羅馬大獎。居留羅馬的法國藝術學院達五年之久（1745-1750）。維恩雖受教於洛可可風格的納塔爾（Charles-Joseph Natoire），卻以尊崇上古典範與素描基礎著稱，開啟了法國新古典藝術的趣味。

30 Charles Léoffroy de Saint-Yves, *Observations sur les Arts, et sur Quelques Morceaux de Peintures et de Sculptures, exposés du Louvre en 1748*, Leyde, 1748. 引自 *Voyages de l'Empire Céleste*.

31 自 1648 年法國「皇室繪畫及雕塑學院」（Académie Royale de peinture et de sculpture）成立之後，繪畫在藝術表現形式中自工藝藝術的地位提升為自由藝術；而在不同的繪畫形式中，油畫，尤其是歷史畫，更居眾藝之首。

32 原名弗朗索瓦絲‧德奧比涅（Françoise d'Aubigné），獲路易十四之寵愛，並於 1674 年贈地封為曼特農侯爵夫人。

Chapter 2.

符號中國，
中國風貌在十八世紀
法國壁毯圖繪中的發展

十七、十八世紀間，在法國藝術中出現的中國風貌與當時在法國盛行的洛可可風格有著微妙的互動關係，但是這種關係應該如何界定，這個問題在十九世紀以前似乎並未引起學界注意。十九世紀中葉以後隨著工藝設計的發展及對洛可可藝術的肯定，中國風貌的問題也開始出現在一些相關著述中。

中國工藝與洛可可藝術

莫利耶（Émile Molinier）在《自應用藝術到工業化的歷史》（*Histoire générale des arts appliqués à l'industrie*）一書中曾認為中國工藝品的流傳與收藏風氣的普及，是導致十七、十八世紀間法國藝術趣味轉變的主因。根據莫利耶的意見，法國洛可可藝術的特色在於其輪廓線條的不規律與形式色澤的輕快明亮，而這種種都要歸功於中國藝術的啟示（Molinier, 1897）。這個早期看法，認為中國工藝趣味是法國洛可可風格盛行的濫觴，確實代表了十九世紀末的一些意見。不過，進入二十世紀之後，不同的觀點開始出現，首先有庫赫林（R. Koechlin）的全然反對觀點。庫赫林在其〈十八世紀出現在法國的中國〉（La Chine en France au XVIIIe siècle, 1910）一文指出洛可可起源並非受中國影響，而在於俄本諾、斯洛茲（René-Michel Slodtz）[1]、梅松尼耶諸宮廷設計師們的室內設計，甚至可以上溯到十五、十六世紀間在羅馬廢墟遺址中的一種壁畫風格。此壁畫因其景象人物之特異，發展為十六、十七世紀舞台設計中的克羅台斯克風格。換句話說，洛可可風格的形成與發展有其淵源深長之歐洲傳統。

1940 年代德歐納（Deonna）與莫拜（Andrée Maubert）兩位學者則持較

折衷的看法：德歐納認為與其把洛可可風格視為代表十八世紀的一種新風格，不如把它詮釋為西歐視覺藝術發展過程中與古典風格抗衡的一種反古典趨勢。反古典風格的趨勢可以不同的方式達成，在此，洛可可藝術是借用大量曲線以及拱形與反拱形，作為古典藝術之反動；而這種古典／反古典的並排走向在西歐藝術史中一直存在著，往上可溯及希臘、羅馬藝術以及克爾特（celtique）與哥德（gothique）藝術。因此路易十五時期的建築與室內設計既有巴洛克藝術部分，也有火焰式的哥德藝術（gothique flamboyant）部分，甚至有克爾特人與亞細亞的草原文化的藝術，其中也包括了中國的藝術。簡言之，德歐納把法國路易十五時期的藝術風格的成因，放在一個有歷史淵源的中亞草原文化的大範圍中；因此，也不排除中國藝術可能產生的某些啟發作用（Deonna, 1914）。

　　莫拜（1943）則兼納各家之說，認為洛可可藝術發展，應同時考慮其內在與外在因素；而中國工藝的傳入歐洲顯然是刺激洛可可風格發展的一個外來因素。由傳教士與旅遊者製作的版畫圖像與陶瓷、絲織品的花葉圖案，應當為宮廷設計師們在室內家具、壁毯設計與節慶裝飾各方面，提供了新的想像空間，也進而豐富了綺麗的洛可可藝術風格。戰後針對洛可可藝術研究的學者，如坎伯爾（Fiske Kimball）、斯塔羅賓斯基（J. Starobinski）、明格（Minguet），雖未對此問題表示任何特殊的看法，但大多不排除中國藝術豐富並滋養了洛可可藝術的觀點。

　　以上所引西方學者的研究，多以分析並樹建洛可可風格為主旨，並未對中國藝術西傳問題作專題探討，尤其未對中國藝術反映在洛可可風格中的面貌，一般通稱為中國風貌（la chinoiserie）的藝術性作深入的分析；對此中國

風貌由形成到沒落，也未有過任何系統研究。中國藝術文物早自十六世紀傳入歐洲後，為何要等到十七、十八世紀時才受到法國藝術界的歡迎？又怎樣隨著洛可可風格的過去而沒落？十八世紀法國藝術中對自然的表現是否曾受到中國藝術的啟示？這些問題都須另尋解釋；同時，進入十九世紀之後對中國藝術的嗜好逐漸被北非、中東乃至日本藝術所取代，這種藝術趣味轉變的美學意義與社會因素也須進一步分析，以期對中國藝術西傳的過程與意義有更完整的認識。

有鑑於上述諸問題的歷史階段性，有關十九世紀部分將另撰文分析。本文將以十八世紀洛可可藝術代表畫家布榭的壁毯圖繪為基礎，[2] 就中國風貌由華鐸的人物誌發展到布榭的風俗畫進行考察，並嘗試通過布榭的圖繪中國的形式特徵與主題類型，探索十八世紀符號中國的呈現方式以及洛可可藝術與中國風貌間的互動關係。

中國風貌在法國藝術中的出現

十七世紀中葉以後，中國工藝能在西歐流傳，進而影響到應用藝術中的中國趣味的形成，其原因是多方面的：通商貿易的加速發展、旅遊見聞錄的刊行，以及政治開拓下的外交關係等。這些當屬於重要且顯而易見的因素。此外，尚有一些比較不被注意的影響，如來自法國鄰近的西班牙及葡萄牙的影響。這些國家早在十六世紀中葉就開始與遠東通商，並自中國帶回數量可觀的文物。尤其是在十七世紀英國及荷蘭兩大海上強國加入之後，東西通商風氣更為蓬勃。

　　法國是在 1664 年，繼英國及荷蘭之後才設立與遠東貿易的東印度公司。當時路易十四設置此貿易機構的目的之一，是為了抵制荷蘭及英國進口的中國香料及絲織貨物，可見在十七世紀中葉中國貨物在西歐的流行已漸成風氣；而法國的商務使團雖然成立較晚，其經濟效益也未必出色，但在文化交流方面卻有後來居上之勢，在對中國工藝品的收藏與中國趣味的模仿各方面都有特殊的表現。十八世紀初期畢勒芒、奧德朗等皇家設計師及華鐸、布榭等知名畫家的投入，更使法國在十八世紀中國風貌的發展上扮演了重要角色。

華鐸──中國風貌的先行者

　　所謂的中國風貌在法國繪畫中的出現，一般學者往往上溯到華鐸的早期作品，即 1708 至 1709 年間華鐸為米埃特宮（Chateau de la Muette）所作之壁畫（Mantz, 1889: 24）。1708 年，華鐸協助設計師奧德朗完成米埃特宮國王書房（Cabinet du Roi）的裝飾壁畫。[3] 華鐸在此壁畫的構圖、設色上皆有新意，具有異國情調，其中的中國式圖樣被認為是中國風貌的先行者。不過此壁畫的真跡，可能早在十八世紀中期已不復存在，目前的研究多以複製版畫及文獻記載為據。

　　根據保羅・芒茲（Paul Mantz）在 1889 年的《美術通訊》（*Gazette des Beaux Arts*）中的報導，十八世紀作家德薩利耶・阿根維爾（Dezailler d'Argen-ville）在其 1754 年印行的《巴黎近郊》（*Environs de Paris*）一書中，曾對米埃特宮有詳盡之描述，然而，對華鐸之壁畫竟隻字未提，因此芒茲懷疑華鐸之壁畫在那時候已不存在（Mantz, 1889: 24）。若以十八世紀室內裝飾求新

求變的時尚來看，華鐸在 1708 年完成的壁繪，五十年後被裝修更換的可能性極大。因此，今天我們對華鐸壁畫中的中國式樣的認識無法取自原作，主要的依據是布樹、若拉（Étienne Jeaurat）與歐貝赫（Jean-Ernest Aubert）所臨摹的 30 張版畫製品（l'estampe）。此系列版畫之名稱為「華鐸之中國圖像與韃靼人，取自皇家米埃特宮之作品」，於華鐸死後十年問世。[4] 此皇家室內設計版畫集不僅是認識設計風格的重要資料，也是追蹤早期中國圖像出現在法國藝術中的一條重要線索。由其標題「韃靼人」及其中包含有穿著類似的婦女被稱為尼姑或道姑，或尼泊爾婦女等等，可以看到華鐸筆下的「中國人」概念，是相當的模糊；而這種把中國與其鄰近地方的人種習俗混淆不清，並藉想像力加以組合的情形，當不是少數個例。

若根據艾德蒙・龔固何（Edmond De Goncourt）著作的記載，華鐸並非沒有接觸中國人的經驗，因為作者曾在維也納阿爾貝蒂娜博物館（Albertina de Vienne）收藏品中看到華鐸之炭筆素描畫一幀，描繪一個名為 F. Sao 的中國人，凡神情服裝無不細膩如真（Edmond De Goncourt, 1881）。然而這樣一個忠實的寫生對華鐸而言，是不是能夠滿足畫家創作的需要，則是另一個問題。畫家因應創作需要，在缺乏對中國文化藝術認識的環境下，似乎仍然要以市面上能接觸到的版畫圖像，以及進口或仿製的陶瓷製品的紋飾為其參考的對象。如蹲坐的瓷人像、花卉枝葉串連成的圖案等，其造型與十五、十六世紀自義大利古蹟發掘的裝飾物中的奇形怪狀，一般稱之為克羅台斯克的趣味頗為接近。[5] 這種怪誕形象的傳統與華鐸及其後的布樹、于埃之間呼應的關係，將在下面對貝罕風格的討論中說明。

華鐸對十八世紀繪畫及裝飾藝術中出現的中國風貌所產生的影響作用，

除了上述中國圖像之外，華鐸個人繪畫中千姿百態、優雅細緻的呈現方式也是一項不可忽略的因素。華鐸善於呈現歡樂形象，捕捉喜劇性場面。他的作品中有不少是以輕鬆甚至喜劇場面展現。凡情侶的幽會、散步，生活中的休閒與狂歡，無不展現生命的魅力。樂師們撥弄吉他，男女翩翩起舞，柔軟的腰肢與搖曳的衣裙，紳士屈膝下跪，皆散布著寫意的筆觸與朦朧的景致布局，例如柔和的光線透過樹叢，像一層輕紗籠罩著田野般花園的草地，襯托出婦女絲緞衣裙和波紋綢上的流動光影。這種輕快而透明的色彩氣質，與舞台化、戲劇化的自然景致，反映了十八世紀初期法國在路易十四晚年嚴峻政風，天災與人禍交集下，王室貴族們對感性生活情趣的嚮往。[6] 華鐸輕快而不失優雅的畫風直接呼應了這方面的期待，因此華鐸對十八世紀洛可可風格與中國風貌的影響，與其說是圖繪的影響，毋寧說是藝術趣味的引導。

貝罕的克羅台斯克風格及舞台設計

　　華鐸為米埃特宮所作的中國壁畫雖然未能留傳，但其中國人物系列圖繪卻通過布榭的複製版畫，而對布榭及十八世紀的中國風貌產生影響。至於華鐸本人早期製作的系列中國壁畫，其構思題材又與十七世紀末貝罕的舞台設計趣味，有著不能否認的承繼關係。

　　貝罕是路易十四皇室畫師（Dessinateur de la chambre du Roi, 1674），專為路易十四宮內節慶典禮設計服飾、佈景，並在波威（Beauvais）壁毯廠繪製壁掛，計有克羅台斯克系列與航海之凱旋（Triomphes marins）系列。貝罕的舞台式框架結構，配置花卉、鳥獸之飾紋圖樣，再穿插奇裝異服或異國情調人物，感覺富麗而不失輕快，反映義大利克羅台斯克風格特色（圖1），

圖 1　義大利克羅台斯克風格　*Bibliothèque Forney, Paris*

在當時有「貝罕風格」之譽，其影響遠及英國、荷蘭與德國。

　　貝罕風格對華鐸及其後畢勒芒的影響，主要在圖樣的舞台化，及此舞台結構與風俗題材的結合。華鐸版畫中的《中國神明》（*La Divinité chinoise*）與《中國帝王》（*L'Empereur chinois*，圖 2）兩幀構圖造型，呈現不少類似的元素。在《中國神明》中，我們看到一座寶塔的尖頂上，畫著一個坐姿人物，而此寶塔則又架在一個類似帝王寶座或四支柱子支撐著的台座上，台下正前方匍匐著一些戴著尖頂帽的中國子民。至於《中國帝王》則更明確地畫出，帝王坐在棕櫚樹下的寶位上，接見向他叩首的子民。帝王戴著掛有無數鈴鐺的大帽子，有如化裝舞會的中心人物，台基座下盤踞著一隻龍形物：帝王權

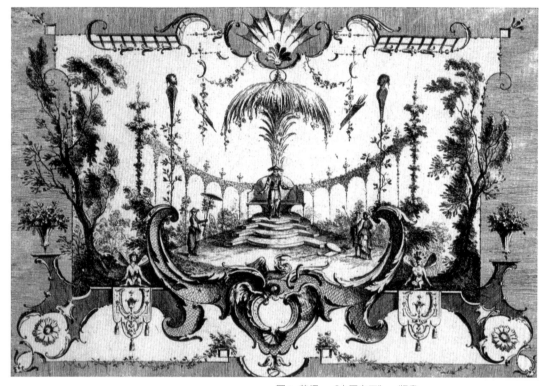

圖 2　華鐸，《中國帝王》，版畫　Bibliothèque Forney, Paris

威之象徵。龍身滿布鱗紋正如一般瓷瓶上的造型。不過華鐸的中國圖像若有
任何不同於貝罕之處，應在其人物與景致的安排。華鐸的中國神明、帝王與
其周圍的人物景色，有著更為緊湊卻不失生動的結構；換句話說，一種自圖
案設計逐漸走向繪畫的表現。正如貝勒維奇－斯坦科維奇所說：「華鐸的中
國圖像在承繼十七世紀的共同模式的同時，也開始賦予了它們某種生命。」
（Bélévitch-Stankévitch, 1910: 248）

華鐸中國圖像之新意

　　以中國或中國人物為題材的圖繪在華鐸筆下有了新的境界。在此前，貝

圖 3 華鐸，《廣仔——中國園丁》，版畫
Bibliothèque Forney, Paris

罕在其室內設計佈景中雖常採用土耳其、中國、印度等地景物，但與中國有關的，大概僅止於背景中出現的寺塔之類的形象；「中國」不過是其洛可可飾紋或克羅台斯克式奇景中的一個構成元素，而華鐸在米埃特宮的壁繪卻是以中國人為主題，圍繞著中國人物的圖像不下 30 幀之多。本文限於篇幅，無法對上述華鐸之中國圖像逐一分析，下面僅將其形式上的新意簡略介紹。[7]

華鐸以人物特寫方式，呈現三十個不同人物，一方面他不再採用舞台佈景式的邊框，而以花紋陪襯中心人物，另一方面強化人物的真實性與民族特徵。[8]每幀人物圖像皆具名，包括人名、地名或人物的類型，如《中國醫生》（*J geng ou medecin chinois*）、《道姑》（*Tao kou – religieuse de tao à la Chine*）、

《遼東武官》（*Un mandarin d'armes du Leaotung*）、《廣仔──中國園丁》（*Kouane-tsai, le jardinier chinois*，圖 3）等；其人物之服裝、髮飾、配件等與人物之身分職稱搭配呼應。其中的錯誤固然不少，但整體而言，華鐸的中國圖像應參考了十七世紀流傳之圖版，[9] 甚至可能對中國人作過素描寫生，企圖掌握其真實性與特殊性。就此點而言，華鐸無疑是在十八世紀中國形象符號化過程中，把純圖案式的中國元素，朝向人物畫方向推近了一步。

布榭與中國圖像的風格化 ── 以壁毯圖繪為例 [10]

出現在壁毯圖繪中的中國風貌

　　壁毯藝術可以說是歐洲人把中國題材納入其藝術創作最早的形式。根據巴丁（Jules Badin）的壁毯製作史，波威廠的第一批中國壁毯當在十七世紀末為路易十四繪製，迨至十八世紀初，至少有九件壁毯先後完成並流傳於世，此即：《朝班》（*L'Audience de l'Empereur*，圖 4）、《御巡》（見第 1 章圖 8）、《欽天監官》（圖 5）、《讌飲》（*La Collation*）、《摘鳳梨》（*La Récolte des ananas*）、《採茶》（*La Récolte du thé*）、《獵歸》（*Le Retour de la chasse*）、《中國國王故事，王后登舟》（*L'Histoire du Roi de la Chine, l'embarquement de la Reine*，圖 6）等。傳世最全的一組六件現藏於慕尼黑巴伐利亞國家博物館。

　　首批中國壁毯的主要繪製者為莫努瓦耶（Jean Baptiste Monnoyer）、貝林（Blin de Fontenay）、維爾南薩勒（Guy-Louis Vernansal）。[11] 壁毯的主題與結構大體追隨路易十四時期的裝飾風格，並回應此時期壁毯服務於宮廷裝

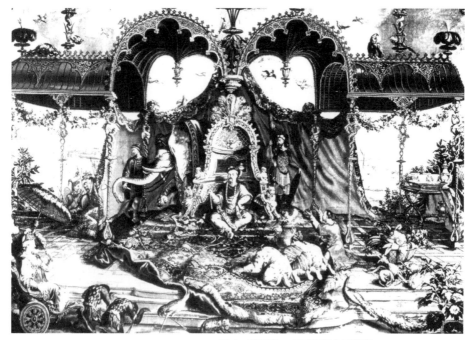

圖4 《朝班》，波威廠製中國壁毯　Bibliothèque Forney, Paris

飾的目的。主題以傳統的帝王故事為主，輔以少數異國情調的題材，如歌頌
帝王尊嚴與華麗的朝班圖、御巡圖等。此批波威的壁毯在法國的壁毯史中
有「首期」中國壁毯製作（premiere tenture）之稱，以區別布樹的「二期」
製作（deuxieme tenture）。首批中國壁毯製作時期，有兩個客觀因素對其
圖像形成直接影響。一為皇家葛布藍製作廠自 1687 年起開始製作印度壁掛
（Tenture des Indes）。其圖繪的景致如椰子樹、孔雀、印度人及其服飾被直
接引用到中國壁毯中，形成印度壁毯與中國壁毯在造型結構上有不少重複現
象。若以《朝班》與《御巡》為例，除極少數象徵性的形象，如蹲坐的瓷人、
遠景中的寺塔之外，看不到其他與中國相關的形象；相反地，取自土耳其、
波斯、印度、北非的人物服飾、珍禽異獸卻非常多。因此，我們只要把少數
中國符號元素除去，這些作品便可以名正言順地冠以《土耳其帝王御巡》或

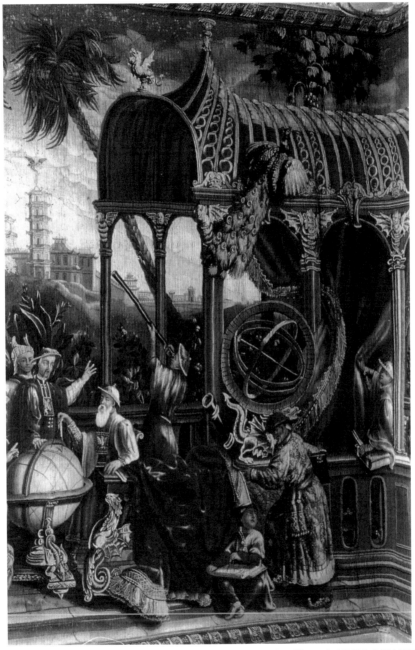

圖 5 　《欽天監官》，局部，莫努瓦耶、貝林、維爾南薩勒繪製，十八世初，波威壁毯廠首期中國壁毯
　　　Bibliothèque Municipale d'Auxerre

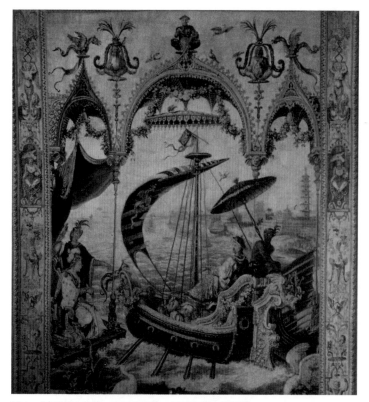

圖 6　《中國國王故事，王后登舟》，波威廠製中國壁毯　Bibliothèque Forney, Paris

《波斯帝王朝班》之稱號。異國情調的並列雜陳雖然一直是中國風貌的一部分，但是此時期的「中國」符號主要還是依附在歐洲人比較熟悉的土耳其、波斯圖像中。也無怪乎伏爾泰要寫下這樣的評語：

> 我曾見此華麗沙龍，
> 半土耳其，半中國，
> 現代趣味與上古趣味
> 各循其律並行不悖……（Bayard, 1948: 229）[12]

　　第二個歷史因素是耶穌會傳教士與中國的關係已反映在此時圖像中。《欽天監官》中的耶穌會神父湯若望（Père Jesuite Adam Schall, 1591-1666，圖5）身著中國朝服，手持圓軌，面對地球儀，其旁身著大紅袍胸前有龍紋者應為中國帝王；此外，手持地球儀的湯若望（圖7）也出現在《御巡》圖的背景中；這些反映中國與歐洲文化接觸的圖像，多取自十七世紀以來陸續刊印的各種中國見聞錄：如尼霍夫的《省聯東印度公司使團朝見中國或韃靼大汗國皇帝》。此書自 1665 年後以法文刊印，並附有城鄉建築景致，在路易十四時期常被參考引用。此外，耶穌會教士珂雪的《圖繪中國》、杜赫德神父所編纂的《中華帝國通誌》（1736），以及皇家畫師吉非特根據白晉自中國帶回的圖像所刻製的《中國現況圖》等，凡此類圖文兼具的報導性著述，成為第一批壁毯製作的主要依據。就製作風格而言，此批中國題材壁毯的結構性強烈，線性素描技法對輪廓的交代清楚，接近早期由勒伯漢（Charles Le Brun）所代表的宏偉風格，[13] 與二期布榭設計的繪畫性，靈巧親切的氣氛有明顯的不同。

布榭的中國圖像

　　布榭的早年藝術生涯是以版畫為主。1726 年 11 月巴黎出版商朱利安（Jean de Jullienne）首次印製的 132 件銅版畫，其中 55 張是由布榭繪製，1731 年，[14] 布榭從羅馬遊學回來，正好趕上製作華鐸第二部圖集中的 12 幀中國圖像；同時在當時波威壁毯廠負責人之一奧德利（Jean-Baptiste Oudry）的引介下，也為波威壁毯廠設計圖稿；1736 年首批壁毯系列《義大利節慶》（Fêtes italiennes）[15] 受到廣大歡迎。此後三十年間布榭不僅成為波威壁毯廠

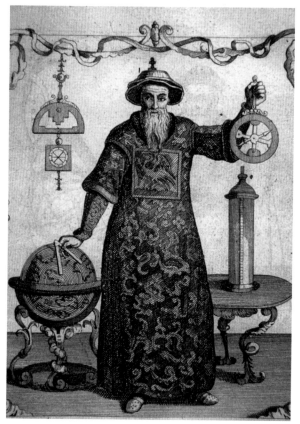

圖 7　手持地球儀的湯若望出現在壁毯圖像中　Bibliothèque Forney, Paris

最重要的設計師，並因其影響力遠及費勒坦・歐比松（Felletin d'Aubusson）
與葛布藍等壁毯製作廠，而成為十八世紀法國最知名的壁毯畫家。

　　1742 年的沙龍展中，布榭曾展出八件為波威壁毯廠設計的中國題材繪
畫。[16] 此批圖像中完成壁毯製作的共六件，分別是：《餐敘》（Le Repas）、
《舞》（La Danse）、《市集》（La Foire）、《漁釣》（La Pêche）、《狩獵》

（La chasse）、《梳妝》（La Toilette）。除了曾為路易十五製作的一套六件外，其餘系列由二至五件組成，[17] 登錄有案的件數達 50 件之多，包括贈送清乾隆帝（1764）的一套六件[18]（Badin, 1909: 84）。此外，歐比松壁毯廠曾經在畫師杜蒙（Jean Joseph Dumons, 1687-1779）[19] 的指導之下，為壁毯商畢工（Jean François Picon）製作中國風貌壁毯九件；[20] 大部分直接取材布榭的圖樣，也有承繼其風格的設計效仿作品，或採用部分圖像另行組合，或將原圖之左右對調，形成傳世作品中有許多大同小異的圖像。其後抄襲模仿並引用至其他工藝設計如陶瓷器皿者，更不勝其數。

　　整體而言，布榭的中國風貌首先在波威壁毯廠獲得成功，後為回應民間需求，在波威壁毯廠由杜蒙繼續製作而擴大流傳。傳世的作品除上述壁毯外，還有窗間圖案設計（entrefenêtre）、門飾毯（dessus de porte）及椅墊（modèles de siege）等不下 50 件。

由華鐸的人物誌到布榭的風俗畫

　　華鐸與布榭是影響十八世紀中國圖像風貌最主要的畫家，一般認為布榭繼華鐸之後開拓了洛可可風格。就中國風貌的發展過程來看，也應當如是；但是究竟布榭受了多少華鐸的影響？兩人是否有直接的交往關係？目前所掌握的史料並不能提供明確的解答，不過在中國圖繪風格的發展過程中，兩位畫家作品的相似與相異之處，值得作一比較，以展現十八世紀間中國圖像的不同面貌。

　　就兩位畫家的藝術氣質比較，布榭不若華鐸含蓄。羅森堡（Pierre Rosenberg）曾以「外向」（Entraverti）與「內向」（Introverti）說明二人之特質

（Rosenberg, 1987: 55）。布榭對比他年長十九歲的華鐸相當敬佩，並承受其影響是毋庸置疑的。雖然我們不能肯定二人曾有直接的接觸，但布榭曾為華鐸的素描製作版畫逾119件之多，[21] 就這個特殊的背景可以說明布榭由學習到模仿華鐸的繪畫風格，尤其是風景畫可以接近亂真的程度，這個影響在其早期作品中尤為明顯。[22] 但是布榭早期所受華鐸的影響，似乎並未對其中國風貌形成明顯的作用。我們比較二人有關中國題材的作品，可以發現以下兩點：

首先華鐸所作中國圖像不多，但其作畫態度較嚴肅。傳世的 30 幀版畫（Dacier and Vuaflart, Vol. IV），作風偏向人物誌的呈現方式。大部分作品表現身分不同的人物，圖像的重點似乎不在人物性情的描繪，而在報導或說明人物的社會身分：由職業、性別不同呈現不同的造型與服飾，如太監、武官、醫生、園丁、尼姑……，每一圖像角色代表一種社會角色。雖然這些圖繪人物的容貌、衣著皆大同小異，與歷史正確性尚有一段距離，不過與當時流傳的中國圖像比對，可以推想華鐸有可能參考當時耶穌會教士，或市面刊印的中國圖像版畫，這也解釋他採取類似的人物誌方式，對朝官、僧尼、婦孺等不同身分的人物進行描繪。同時，根據龔固何的記載，華鐸也有興趣面對中國人寫生，嘗試掌握中國人的相貌特質。這種種說明華鐸作中國圖像的態度與布榭偏向自由發揮態度不同。

其次，布榭的中國題材繪畫，集中在 1740 年為葉瑟（Edme-François Gersaint）設計店面 A la Pagode 的招牌之後，以 1742 年沙龍展出的八件設計圖為代表。此八件設計圖之依據尚待進一步考察，[23] 不過我們可以肯定的是，十八世紀中葉是布榭熱中投入中國題材的創作時期，其主要作品：壁毯設計

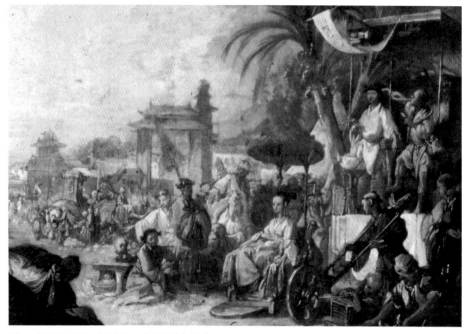

圖 8　《中國市集》（部分），布榭設計之壁毯　Bibliothèque Forney, Paris

與油畫往往重複採用民俗風情主題。經過蒐集整理，我們可列舉以下重要主題，大部分模仿布榭的作品也以下列圖像為主：[24]

　　-《觀見中國皇帝》（*l'Audience de l'Empereur chinois*）[25]

　　-《中國市集》（*la Foire chinoise*，圖 8）

　　-《中國庭園》（*le Jardin chinoise*）

　　-《中國漁釣》（*la Peche chinoise*）

　　-《中國舞蹈》（*la Danse chinoise*，圖 9）

　　-《中國婚禮》（*le Marriage chinois*）

　　-《中國茶飲》（*le The à la chinoise*）

　　-《多情的中國人》（*le Chinois galant*）

　　-《中國狩獵》（*la Chasse chinoise*）

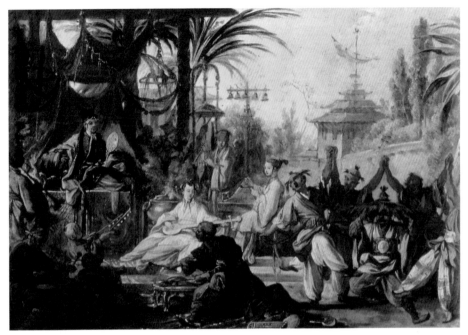

圖 9　《中國舞蹈》（部分），布榭設計之壁毯　　Bibliothèque Forney, Paris

　　上述圖像的題材，雖不能將布榭的中國風貌全部作品包羅在內，但可顯示布榭作畫的重點不在呈現個別的人物身分，而是在描述生活情趣與風俗習慣。布榭的中國圖像明顯地擺脫了貝罕的舞台裝飾元素與華鐸的人物誌性格，而更接近較純粹的平面藝術表現，大部分的主題仍沿用前期製作的路線，如帝王故事、民俗風情，唯處理方式更趨自由，形式更加開放。

　　但是布榭所要描繪的並不是一個遠在東方的中國世界；他對中國人及中國世界似乎並不具有特別的好奇心；在布榭的傳記資料中至今尚未發現任何相關記載，我們甚至懷疑他是否見過一幅真正的中國畫。所有的中國圖繪與布榭在多數油畫作品中使用的感性筆觸與色調相當不同；與其油畫中的人物造型比較，布榭似乎更刻意細節的鋪陳，布榭畫筆下的中國人，總是瘦臉、杏眼、髻髮，有典型化的趨勢；至於人物的類型，除了帝王、朝臣外，便是

以婦人與小孩為主角，並選擇輕鬆活潑的生活情趣為言說內容。

另一方面，布樹之中國圖像較華鐸更為活發生動，內容亦更豐富，尤其在生活性的題材類型上，各種具象徵性的細節處理多姿多彩，風俗畫趣味濃厚。法國的中國風貌自此以後，由題材到造型幾乎沒有太大的改變。十八世紀與布樹同時期處理中國題材的畫家雖然不少，如畢勒芒、于埃、佩羅特（Alexis Peyrotte）都有不少作品傳世，但是由於布樹個人特別的聲望，使他對十八世紀中國風貌的樹建產生了決定性的影響。布樹的中國圖像對壁毯之外的工藝設計，如陶瓷、漆器也有同樣的影響力，在 1752 至 1766 年間，萬塞訥－塞夫爾（Vincennes-Sèvres）陶瓷製作廠的出品幾乎都籠罩在布樹的影響之下。無論人物、風景皆與壁毯設計的特色相當接近。

圖像中國的主要題材與藝術特徵

布樹在其作品中採取中國為題材的作品，在質與量方面都居十八世紀之冠。使用的媒材泛及油畫、版畫、素描、壁毯圖樣等不同形式，然而這些中國圖像，無論主題或造型在各類作品中的重複性很高。其中版畫、油畫、壁毯往往是同一題材下的不同樣本。例如《舞》應當是由壁毯《中國舞蹈》（圖9）局部取材繪成。在此前提下我們暫時不拘媒材、作者，將圖像的主題與特徵作了一個初步的統計：

一、中國風貌圖像的題材與特徵

１. 權威的象徵

特徵：以政治人物及佈景之壯觀與華麗象徵帝王權威與尊嚴

中心人物：帝王、皇后

代表作品：《覲見中國皇帝》、《御巡》、《中國國王故事，王后登舟》、《欽天監官》、《皇后飲茶》等

2. 生活情趣的描述

特徵：田園景致、熱帶花木、色調明亮、氣氛歡樂、開放性結構

中心人物：仕女、村民、婦孺

代表作品：《中國庭園》、《中國婚禮》、《中國茶飲》、《中國舞蹈》、《中國市集》、《中國漁釣》、《中國狩獵》、《摘鳳梨》、《鳥籠》等

3. 裝飾性設計

特徵：花木藤蔓、雜耍人物

代表作品：《黃底克羅台斯克圖案》、《畢勒芒中國圖像》系列、《扇面形式之中國裝飾》、《壁布、壁紙紋飾》、《長沙發織錦》、《手扶椅中國織錦》

二、具有約定性、象徵性的中國標誌

1. 八字鬍（Moustasche）

代表作品：《朝班》、《御巡》、《欽天監官》、《覲見中國皇帝》、《中國市集》、《中國漁釣》

2. 草帽（Chapeau de paille）

代表作品：《覲見中國皇帝》、《中國庭園》、《中國漁釣》、《中國舞蹈》、《中國市集》等

3. 遮陽傘（Parasol）

代表作品：《朝班》、《中國國王故事，王后登舟》、《觀見中國皇帝》、《中國市集》、《中國庭園》、《漁釣》

4. 寶塔、浮屠（Pagode）

代表作品：《醫生》、《御巡》、《欽天監官》、《中國國王故事，王后登舟》

5. 涼廊（Loggia）

代表作品：《朝班》、《欽天監官》、《讌飲》、《觀見中國皇帝》等

6. 祭台、寶座的華蓋（Baldaquin）

代表作品：《中國帝王》、《朝班》、《御巡》、《觀見中國皇帝》等

7. 香爐（Cassolette a encens）

代表作品：《茶飲》、《觀見中國皇帝》

8. 瓷人（Magot）

代表作品：《中國國王故事，王后登舟》、《觀見中國皇帝》、《小淘氣》等

9. 瓷皿、瓷瓶（Vase en porcelaine）

代表作品：《觀見中國皇帝》、《中國市集》、《中國庭園》

10. 人力車（Pousse-pousse）

代表作品：《中國市集》

11. 椰子樹（Cocotier）

代表作品：《御巡》、《欽天監官》、《茶飲》、《中國市集》、《中國舞蹈》、《中國婚禮》等

12. 珍禽蟠龍（Oiseau rare et dragon）

代表作品：《朝班》、《御巡》、《欽天監官》等

以上標誌若依其所指來分類，又可以得到以下四種內涵：

中國人：八字鬍、草帽、光頭結辮（男）、梳髻（女）、交領寬袖衣著
（明代：常服）等

中國風景：棕櫚或椰子樹、遮陽傘、旗麾、人力車、奇禽蟠龍、花卉、
漁舟等

中國建築：寶塔、涼廊、祭台與華蓋、牌坊等

中國器物：瓷人、瓷皿、瓷甕、扇面、香爐、茶具等

總結上述特徵所反映的中國，似乎是一個熱帶或亞熱帶地理氣候下，戶外活動多采多姿的生活樂園。由這類圖像解讀的中國文化內涵，其局限性可見一斑。

以上繪畫特徵之統計以首期與二期壁毯為主，綜觀其題材不外「帝王故事」與「民俗故事」兩大類型，前者以華麗的景象體現帝王的權威與尊貴；後者以田園景致、音樂舞蹈敘述生活情趣。為何中國風貌的圖像盡圍繞著帝王故事與民俗故事發展？它與中國文物西傳是否有直接的關係？這是一個值得追究的問題。

我們可以自兩方面來看，一方面是十七、十八世紀間由傳教士、商人、旅遊者刊印的中國見聞圖，或為帝王、文武朝官的描繪，或為婚喪禮慶之類的民俗介紹。因此，反映在藝術作品中的中國題材可能受限於早期有關中國文物的報導。另一方面，可能來自歐洲本身的文化傳統：帝王故事與民俗生

活這兩類故事圖，早在中國風貌出現以前已是歐洲室內設計常見的主題，勒伯漢、莫努瓦耶、畢工、杜蒙等人皆有帝王故事之作品傳世。其中尤以勒伯漢的國王故事最為知名。勒伯漢於 1663 年職掌葛布藍製作廠期間，曾把廠內人力集中於國王之歌頌，自 1667 到 1741 年間，製作國王故事系列 14 件，其中如家具博物館收藏的《法王參觀葛布藍製作廠》[26] 乃由勒伯漢與塞夫（Pierre de Sève）合作設計（1673）。由此可見中國圖像雖然在造型上提供些新意，但題材的選擇及其結構布局似乎仍附屬於歐洲的傳統，此點在首期中國壁毯中尤其明顯。

　　中國風貌的形成，不僅題材選擇受限於當地傳統，造型元素的概念化（或符號化）及技法的風格化，皆可能受到洛可可藝術的影響而處於較被動的地位。我們甚至可以提出以下的假設：中國風貌是結合「符號中國」題材與戶外景致，來經營洛可可藝術中愉悅、感性，甚至觸覺性的視覺意象；更明確地說，中國風貌是洛可可美學下的產物。基於此，下一節將針對洛可可藝術與中國風貌的同質性，作進一步分析，藉以說明此符號中國感性呈現的美學基礎。

中國風貌──符號中國在洛可可美學下的感性呈現

十八世紀法國藝術趣味的轉變

　　就藝術的趣味來看，整個十八世紀上半葉仍然以官方倡導的歷史畫居上風，不過此時所謂的歷史畫的範圍相當混雜，在歷史之外，也納入神話傳說與聖經故事，甚至王公貴戚的肖像畫。進入十八世紀中葉，這種混雜的「正

統樣式」（grand genre）繪畫，逐漸有被「風俗畫」或「風景畫」這類「小樣式」（petit genre）所取代的趨勢。也許是倦於學院式嚴肅而宏偉的歷史題材，一種生活性親切感的藝術逐漸出現在王室貴族圈子中。這種追求凡俗生活中的奢侈、優美、輕軟，但同時也不排除「有教養」、「好品味」的藝術傾向，使洛可可式繪畫即使描繪男女情色，也兼具「感性與精神性的雙重性質」（Cattaui: 220）。

遊戲與訝異（jeu et surprise）是所有洛可可藝術中共有的特色，輕度的越軌，甚至雅俗混雜，也可以帶給人們消遣與愉悅。明格與瓦揚（Roger Vailland）都曾提出洛可可趣味的這個心理因素。攝政王與路易十五時期的趣味與世風，反映的並不是一個英雄的時代；其藝術所反映的是一個追求幸福，追求「生活中的甜蜜」（douceur de vivre），甚至「宗教安樂」（delices de la religion）的社會。這種價值觀所引導的洛可可藝術深入生活中的各個層面，由此而反映的十八世紀充滿了優雅與機智：明亮輕巧的陶瓷飾物、愛情與偶發的遊戲（jeux de l'amour et du hasard）、風流的宴會（fêtes galantes）等等。這些狂歡形象與一般所謂的啟蒙時代（le siècle des Lumières, 1715-1789）的知性訴求，似乎是處在兩個對立點上。狄德羅（Denis Diderot）對布榭畫作的嚴厲斥責可以代表這個觀點。不過，我們若進一步思考這個問題，把藝術趣味作為現世生活的人生觀與價值觀的反映來看，它毋寧揭示了對僧侶權勢的反叛，與對皇權神聖性的質疑。在思想的解放上，二者可謂並無不一致之處。近來研究啟蒙時期的學者如布魯內爾（Georges Brunel）把布榭比作狄德羅筆下的拉摩的侄子（Neveu de Rameau），以說明布榭的「抗理性」角色（opposition à la mission rationnelle）[27]（Brunel, 1985-1986: 101-109）。簡言之，

洛可可趣味自十八世紀早期的華鐸經布榭到弗哈戈那可以說是一脈相承，是以感性藝術形式，反映了社會結構轉變下的生活形態，以及隨之動搖的價值觀。雖然在大革命前期由大衛（Jacques-Louis David）代表的新古典風格一度取得優勢，但也只能說明學院藝術力挽狂瀾於既倒的努力。大革命的爆發正說明了社會結構的鬆動已成不可挽回的局勢。

中國風貌與洛可可藝術的同質性

在十七、十八世紀間，通過各種工藝、絲織物在西歐心目中形成的中國風貌，與其說是知識的形成，毋寧說是感性的接觸與視覺符號的建立。換句話說，中國風貌所引介的中國是一個視覺的、觸覺的感性中國。這與傳教士們自人文地理引進的「社會性」的中國，或伏爾泰在其《哲學辭典》（*Dictionnaire philophique*）中所談「哲學」中國，是十八世紀「中國」詞義的三個不同層面。

然而值得我們深究的問題是中國文物自十六世紀傳入西歐，在法國的出現亦可上溯至十七世紀初。為何中國風貌的發展，卻要等到十八世紀初！攝政王時期（1715-1723）藝術趣味的轉變顯然扮演了不可忽視的角色，然而更重要的是，由中國工藝品傳遞的圖文符號已經逐步融入洛可可藝術之中，或者，更確切地說，融入了華鐸、布榭與弗哈戈那的作品之中。在上文追蹤中國風貌形成的過程中，我們可以看到中國風貌在主題的選擇、人物的塑型與標誌的建構過程，與洛可可風格幾乎呈現同步發展相輔相成的現象。此並時性與同質性當是中國風貌隨洛可可藝術之過時而沒落的主因。

以下就此感性元素的特質分四點說明：

一、符號中國與洛可可藝術的非物質性自然的同質性

十八世紀田園牧歌的主題反映了宮廷生活的消遣需要，比起十七世紀的貴族趣味多了一分優雅，少了一分莊嚴，但是洛可可式景物是微型化、透明化的非物質性自然。不論是華鐸傾向隱喻的表現或布榭的戲劇性呈現，畫家們以靈巧而透明的色澤、形象，呈現虛擬的自然景象，例如處理樹木的方式有時是有花葉而無枝幹，有時則有枝無幹，有時更由花葉連接成枝幹。這種非物質性現實，在華鐸玫瑰紅、天藍的著色技巧下，造成一種閃爍而令人眩暈的效果。華鐸繪畫中的兩類主題：田園節慶（fêtes champêtres）與風流節慶（fêtes galantes）[28] 最能發揮這種虛擬幻景。正如同在中國風貌中所體現的符號中國，是藉著瓷人、寶塔、香爐等組合而成的虛幻意象。中國風貌中往往有無數似是而非的景物，主題的區分則又取決於一、二個中心人物的不同，大多數造型元素皆以成套的符號依據構圖需要而組合。例如，符號「中國人」並不具面貌之細節，若有細節則是圓錐形的小帽與八字鬍鬚、細眼與圓臉。符號的「中國文化」是寶塔、香爐；「中國地理」氣候是棕櫚樹、芭蕉葉；「中國藝術」是瓷瓶、繡扇。遙不可及的中國在此微型化、象徵化。整體感覺全不符合真實，當然更談不上歷史感，中國風貌在此不真實的意象中發揮盡致。

二、風俗化中國與洛可可藝術中女性化、生活化情趣

中國風貌題材中的舞蹈、市集、茶敘、餐飲等構思靈感並非取自中國，主要是來自北歐傳統中民俗生活畫，這種結合風景與鄉間生活，輕快而活潑的「小樣式」繪畫，如前文所述，反映了十八世紀財經新貴取代貴族的新領

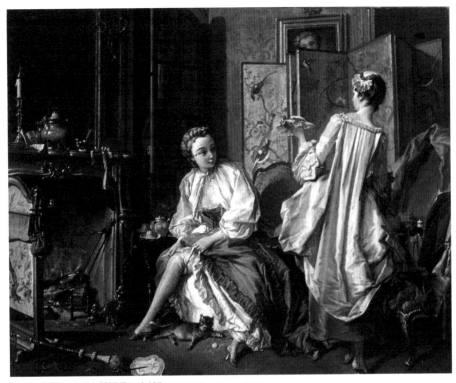

圖 10　布榭，《婦人繫襪帶，女婢》　　Bibliothèque Forney, Paris

導階層之後，社會生活方式（savoir-vivre）與價值觀的轉變。布榭與弗哈戈那都因理解這一點而受到歡迎；另一方面，主導沙龍文化的女性角色對此藝術風格之影響也不容忽視。室內裝飾原本屬於主婦的領域，貴婦仕女們由於掌控了室內設計，而成為十八世紀洛可可風格的主要贊助者，附屬在室內裝飾的中國風貌很難擺脫這個影響。例如當時貴婦們的小客廳內牆壁與牆柱往往繪滿花葉樹木，與中國圖像融合搭配，下面僅以布榭與弗哈戈那之作品為例說明此中國風貌的女性特質。

　　布榭的《婦人繫襪帶，女婢》（*Dame attachant sa jarretière et sa servante*，圖 10）[29] 是洛可可藝術以婦女及室內景物為中心的代表性的作品，作畫時間

（1742）也是布樹投入中國風貌繪畫的時期。畫中左下角一隻頑皮的小貓也出現在同年所作的門飾畫《中國茶飲》中。此畫以輕鬆的情調，呈現貴婦在小客廳中更衣裝扮的情景，中國花鳥屏風、壁爐前的中國茶具、落地的繡扇等，與路易十五式的家具裝潢和諧地相呼應，[30] 並為此生活的空間添增不少優雅與氣質。

　　另一張弗哈戈那的《小淘氣》（*La petite espiègle*，圖 11）[31] 是 1770 年代的作品。一個嬌小可愛的女孩正入神地把玩著一個中國瓷像玩偶，瓷人的尖帽、娃娃臉、長袖袍正是法國人心目中的典型中國人。弗哈戈那以明亮的淺綠與粉紅衣裙，展現輕盈愉快的氣氛，並與粉紅色調下的瓷人和諧地相呼應。弗哈戈那此圖反映 1770 年代裡，中國擺設飾物、瓷人玩偶進入中產階級的生活，與閒情兒趣打成一片，正如明蓋（Philippe Minquet）所說：「瓷人像在排拒古老傳統與接納洛可可現代性的同時，進入生活藝術。」（Minquet, 1979: 199）

　　上述女性化、生活化的表現方式，實在是洛可可藝術與中國風格共有的藝術特質，二者相輔相成的作用也可由此說明。

三、舞台化、戲劇化的中國風貌

　　貝罕的克羅台斯克式舞台佈景是洛可可風格的前身，舞台的佈景結構與花卉鳥獸的飾紋提供了洛可可風格的基本框架，其中再穿插異國情調的人物，使全景呈現富麗而輕巧的快感。前文所引布樹之圖像幾乎沒有例外地帶有舞台佈景的情調，其中尤以《觀見中國皇帝》、《中國婚禮》、《中國庭園》最為明顯。中心人物——帝王、婚禮新人、仕女，成為畫中一切活動的

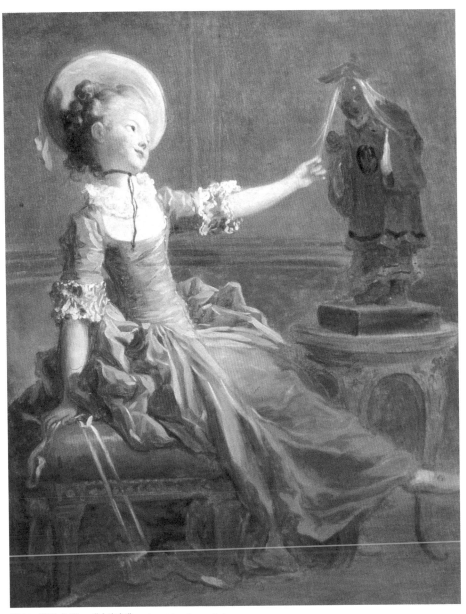

圖 11　弗哈戈那，《小淘氣》　Bibliothèque Forney, Paris

軸心，周邊的形形色色無不在準備著戲劇性的開場。圖中所有的樹木花草、奇禽珍果，以及遠處雲山中的寺塔，無不陪襯著舞台上的戲劇效果。就造型結構與主題的呼應而言，舞台場面與世間節慶自然而和諧地結合。在此，想像力的發揮勝過了再現的模擬，中國題材的選擇，在洛可可的繪畫中，不過是以中國風俗畫取代了男女追逐的愛情故事與豪華的化裝舞會，是以符號化的異國景致提供另一種自然而從容的視覺印象與愉悅氣氛。

四、窮盡變化的同一性與開放性

十八世紀中葉的藝術趣味可以概括在「自然」與「變化」兩組概念中。一切出於自然者即藝術，也必是美好的，同時一切藝術皆有巧能（artifice）。雖然十八世紀間各界對「自然」的認知未必一致，[32] 但在視覺藝術中，自然是無窮變化之泉源，洛可可藝術模仿自然中的山石、花葉，尤其是卷渦式花葉，在其本身已具有的植物花卉式架構下，毫不費力地與桂樹、棕櫚樹或其他阿拉伯式線紋圖樣結合，再由此植物蔓延至動物和人物，使整體在多樣性變化中因部分間的交錯重疊或互相呼應而取得其統一性，甚至可以說是「同一性」。畢勒芒的《舞者》（*Le Danseur*，圖 12），可以說明這種中國人物與花卉飾紋、飾帶合為一體的圖樣。夏斯特爾（André Chastel）曾以《被掌控的無形式性》（*Controlled Formlessness*, 1996: 248）稱呼此洛可可怪石、貝殼與蔓藤的呈現方式。在此，空間似乎具有無比的彈性，事物在彈性空間中失去比例，或者應該說物體的比例不再具有任何意義。它們大至舞台佈景，小到鼻煙盒飾紋，可以追隨畫家的想像力而自由排比，且不失其同一性。

中國風貌下的圖繪不僅在窮盡變化的圖樣中獲得其同一性，同時也具有

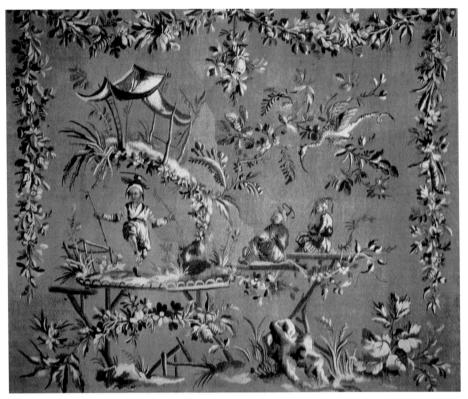

圖 12　畢勒芒，《舞者》　　Bibliothèque Forney, Paris

一般自然景致的開放性。洛可可藝術與中國風貌最大的共同點便是自然景致
的圖像化，也可以稱為圖像的自然化。大量戶外景致入畫，必然開拓了畫面
空間。中國的圖像幾乎沒有例外地以自然風景為背景，即使莊嚴的《朝班》
（圖4）、《御巡》（見第1章圖8），也在其華麗的寶蓋御座背後呈現出
一片雲霧籠罩的山水。歐洲學者在論及法國十八世紀繪畫中的風景元素時，
往往免不了將其與北歐風俗畫建立關係。但是在布榭的中國圖繪中，其處理
空間的方式，顯然有突破北歐格局之處。尤其是一件小幅油畫《漁釣》（圖
13），其對角線式構圖與水墨淡彩效果，令人不期然地想到中國山水畫。[33]

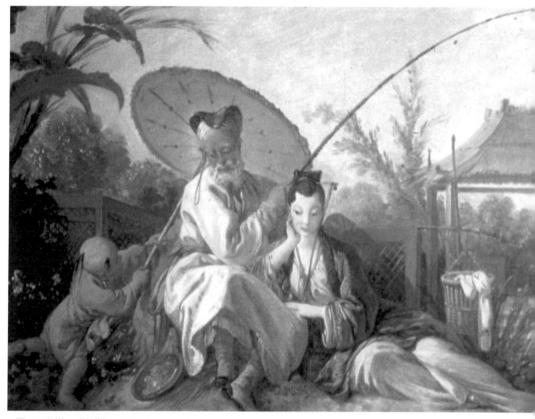

圖 13　布榭，《漁釣》　　Bibliothèque Forney, Paris

布榭在《中國舞蹈》（圖 9）和《中國漁釣》中採取水天相連的遠景，花草
樹木的變化，迂迴的小徑與怡然自得的生活情調不僅不同於法國傳統古典主
義藝術的結構，也與北歐風景畫的趣味迥然有別。這種漸層處理的開放形
式，可能是中國風貌為洛可可風格注入流動性活力的關鍵元素。

　　中國圖像趣味的流行，就上述發展過程看來，是一個由上而下的時髦風
氣，自路易十四時期開始，歷經路易十五而逐漸流傳到中產階級的生活中。
但這個在生活藝術中逐漸普及的中國趣味，無論其社會階層的高低，似乎一

直停留在一種比較浮淺的層面，一般大眾對中國的觀念極為模糊。至於中國水墨山水畫精神，除了開放性的結構外並沒有更深入的理解。正因如此，十七、十八世紀間，法國人對中國藝術的接受，除了工藝與室內裝飾領域之外，大概僅能局限在一些中國人物與民俗題材，如中國帝王、喜宴、漁耕之類，還談不到更上層樓。這也是不同文化接觸的共同問題。

　　十七世紀末至十八世紀間，重要的藝術設計師如于埃、畢勒芒、布樹都有不少上述中國人物與民俗為主題的作品。各家處理的方式雖略有不同，但整體而言，其風格氣質大體相似。簡單的說，可以稱之為一種奇想下的簡化圖式，甚至可以說是中國概念的符號化，此符號與標誌一旦形成便規範其想像力，制約其表情，但是不可諱言地，藝術家可以有效地藉以掌握此模糊卻又神祕的中國概念。[34] 換言之，十八世紀逐漸風格化的中國圖像，是對中國意象做了定向性的規範，也說明了中國概念在西歐符號化的過程。

註釋

1　斯洛茲，法國十八世紀雕塑家，1728 至 1747 年間居住羅馬，受巴洛克雕塑家貝罕、米開蘭基羅影響甚鉅。

2　本文針對十八世紀中國風貌的研究，以圖像分析為重點，希望通過圖像的主題與形式，尋求中國風貌的符號意義，故選擇具有平面性且系統性製作的壁毯為研究範圍。有關陶瓷、家具等其他工藝項目暫不列入本文範圍。

3　奧德朗出身法國室內設計世家，曾為索城（Sceaux）、馬里（Marly）、米埃特（Muette）、默東（Meudon）、凡爾賽諸宮廷設計壁畫，採用克羅台斯克與中國紋飾，風格類似貝罕。傳世作品有默東宮天花板之設計圖（水彩，45×37 公分，巴黎裝飾藝術館），葛布藍壁毯：克羅台斯克月曆系列 4 月至 9 月（1707-1708，巴黎，葛布藍製作廠），門飾神明：朱彼特（Jupiter，十八世紀初，巴黎，葛布藍製作廠）。

4　此米埃特宮之版畫集除布榭臨摹華鐸壁畫 12 幀，若拉畫韃靼人 12 幀外，尚有歐貝赫之宮室內部裝飾的版畫 6 幀，共 30 幀版畫。於 1731 年 11 月號之《水星》（Mercure）刊出（Mantz, 1889: 24）。米埃特宮位於布洛涅（Boulogne）樹林之入口，在 1716 年攝政王（Le Regent）為公爵夫人卡羅琳公主（Duchesse de Berry）購置，1721 年 7 月，公爵夫人病故後，再贈與法皇。

　　華鐸在米埃特宮的設計究竟完成於何時？學者們有兩種不同的看法：一、早於 1707 年米埃特宮裝修時，完成此系列圖像。二、華鐸的設計工程確實由公爵夫人訂製，但中國壁畫部分可能早在公爵夫人擁有此宮（1716）以前，便已完成。理由是前屋主弗盧里奧（Fleuriau d'Armenonville）之子莫維爾伯爵（Comte de Morville）相當喜愛華鐸的作品。

5　克羅台斯克（grotesque）之題材早出現在十七世紀的裝飾壁掛中，現藏於紐約大都會博物館蒙諾耶（Jean-Baptiste Monnoyer, 1635-1699）設計的《黃底克羅台斯克系列壁飾》（Tenture des grotesques à fond jaune）便為一例。

6　路易十四執政晚年王室政權鬆動，風氣敗壞，1709 年冬，馬賽一帶地方流行黑死病，1720 年前巴黎曾經歷數月饑荒。1715 年 9 月路易十四崩駕時的宮廷氣氛與繪畫中的優雅歡樂有相當大的差距。

7　本文中所引之 30 幀華鐸圖像，皆藏於法國國家圖書館（Bibliotheque Nationale, Cabinet des Estampes, l'oeuvre de Watteau, recueil Hd. 79）。

8　龔固何根據其接觸的資料認為華鐸的中國人物圖像是有一定的資料與寫生作為基礎的（Edmond de Goncourt, 1875: 250）。由華鐸留下的大量寫生與設計草圖來看，他對執行的中國式壁畫也曾經過一番素描研究，企圖掌握人物之特性。

9　貝勒維奇－斯坦科維奇曾指出華鐸圖中有關花草、昆蟲、孩童的圖像可能取自瓷瓶上常見的圖紋。

10　呈現中國風貌的藝術形式固然不止於壁毯，但壁毯畫平面性與系統性製作，較其他工藝品更容易凸顯其圖繪特質，此為本文選擇壁毯為分析對象的一項原因，此外，壁毯製作在十八世紀之後因為成本昂貴逐漸沒落，相對的，陶瓷器的製作技術日益精進，進入十九世紀以後取代壁毯成為中國風貌發揮的領域。

11　維爾南薩勒曾受學於勒伯漢（Charles Le Brun）、莫努瓦耶與貝林，皆為波威壁毯廠的圖繪設計師。

12　伏爾泰的評語：

J'ai vu ce salon magnifique,

Moitié turc, et moitié chinois,

Ou le goût modern et l'antique,

San se nuir, ont suivi leur lois...（Bayard, 1948: 229）

13　勒伯漢於 1664 年被任命為皇家首席畫師，兼掌皇家畫院（L'Academie Royale de Peinture）與葛布藍壁毯製作，使早期法國壁毯具有以歷史、宗教、神話為題材的宏偉風格。

14　布榭特展目錄（Paris, 1986）中，對此年代持保留態度，布榭有可能於 1731 年前回到巴黎。

15　在五件《義大利節慶》壁毯圖中，唯一傳世的可能是大都會博物館所收之八塊版圖，見特展目錄 No. 87-89，1986。

16　設計圖與壁掛尺寸同大，現存於貝桑松（Besançon）美術館。此八件作品由當時歐比松的圖繪師杜蒙（Jean Joseph Dumons）繪製而成，其中四件在 1746 年完成壁毯製作。

17　全套中國壁掛分別在 1758、1759、1767 年完成，最完全的一套是為路易十五製作的，其餘系列則由二至五件不等。

18　此套壁掛部分在八國聯軍入侵北京時，又被帶回法國。

19　1731 年皇室任命杜蒙為歐比松壁毯廠畫師（1731-1754），1756 年繼奧德利為波威廠畫師。

20　其中五件題材直接取自波威系列，即《舞》、《市集》、《漁釣》、《狩獵》與《梳妝》。其餘四件為《觀見帝王》（L'Audience de l'Empereur）、《茶飲》（Le Thé）、《鳥籠》（La Volière）、《園丁》（Le Jardinier），除《觀見帝王》自布榭圖像局部取材外，其餘三件皆為杜蒙承繼布榭風格下的設計。此杜蒙之中國圖像可能並非布榭一人之作，部分壁毯可能在杜蒙於 1755 年退休之後由後繼者完成（D. Chevalier, P. Chevalier, and P.-F. Bertrand, 1988: 112-114）。

21　華鐸傳世版畫 351 件中，由布榭製作之數量逾 119 件（Rosenberg, 1987）。

22　例如一件布榭風景畫曾在英國劍橋的菲茨威廉博物館（Fitzwilliam Museum）誤以華鐸之名收藏多年，直到最近雅各比（Beverly Schreiber Jacoby）的論文指出可能為布榭早期作品。見 Schreiber Jacoby, "A Landscape Drawing by François Boucher after Domenico cam-

pagnola," *Master Drawing* 17, 3 (Autumn 1979): 261-272, pl. 34.

23 1742 年展出究竟為哪八件，各書記載不一，有待進一步考察。

24 大部分版畫由于吉耶（Jacques-Gabriel Huquier, 1695-1772）根據布榭作品繪製。

25 *L'Audience de l'Empereur chinois* 在此譯為《觀見中國皇帝》，以便與首期壁毯的《朝班》（*L'Audience de l'Empereur*）區分。

26 此著名壁毯 *L'Histoire du Roi, Le Roi vistant la Manufacture des Goblins* (15 octobre, 1667)，由葛布藍製作廠 Atelier Jean Jans 製作（1673-1679），法國國家家具博物館（Mobiler Natio-nale）收藏。

27 狄德羅的《拉摩的侄子》（*Le Neveu de Rameau*），藉著虛擬人物反諷十八世紀的世風。

28 代表作品見華鐸展覽目錄 cat. 24: *Le bal champetre*，96×128 公分，私人收藏，法國；以及 cat. 39: *La proposition embarassante*，65×84.5 公分，艾米塔吉博物館（Musee de l'Ermi-tage），聖彼得堡。

29 圖左下簽名：F. Boucher。另一件畫名《早餐》（*Le dejeuner*, 1939）的油畫作品也呈現中產階級的巴黎市民家居生活，其室內裝潢中瓷人瓷瓶的擺設，相當清楚地說明了中國工藝趣味，在十八世紀法國中上層社會中的位置。

30 艾田蒲在其《中國之歐洲》（Étiemble, Vol. II: 62）中提到華鐸「以中國方式繪製扇面和屏風；就是在那時，折扇在洛可可藝術中得到了人們格外的寵愛」。

31 弗哈戈那作此畫的時間，根據威登斯坦（Wildenstein），可能在 1777 或 1779 年間；維德林（Wildelin）則認為可能更早，大約在 1771 至 1772 年間。

32 如狄德羅與盧梭（J. J. Rousseau）對自然的詮釋便不盡相同。

33 根據艾田蒲，阿道夫·利奇溫在其《中國和歐洲：十八世紀精神和藝術之接觸》（1925）一書中已注意到布榭的《漁釣》一圖具有中國畫的特質；艾田蒲並認為義大利文藝復興時期安布羅焦·洛倫采蒂（Ambrogio Lorenzetti）的小風景畫是最好的「中國化」藝術的例證（Étiemble, Vol. II: 58-63）。

34 此符號中國在十九世紀西歐殖民地主義與領土擴張政策下所產生的變化，將於下章十九世紀中國風貌研究中探討。

Chapter 3.

十九世紀洛林地區
陶瓷紋飾與中國風貌

在對十八世紀法國壁毯圖繪研究之後，本文以十九世紀洛林地區的陶瓷為範圍，自紋飾設計的角度，分析法國陶瓷工藝由模仿中國紋飾到尋求創新的過程。首先我們要指出十九世紀中國風貌式微的政經及社會因素，包括大革命後，法國殖民經濟政策與東方主義潮流，世界博覽會與以龔固何兄弟為代表的日本趣味等時代背景。再進一步針對陶瓷工藝的製作與風格，由調查法國仿中國風貌之主要產地著手，再以洛林地區產品為對象，考查其型制、主題之來源；自紋飾設計的角度，探索十九世紀法國陶瓷工藝由模仿中國風貌到尋求變化的過程。

十九世紀市儈文化與中國古玩收藏風氣

法國大革命削弱了貴族的社會地位與財富，極盛一時的宮廷建築與室內設計趣味因之有所改變；十八世紀間曾充分反映中國風貌的壁毯製作，因為成本昂貴而逐漸被較廉價的壁紙所取代；歐比松與費勒坦的壁毯廠在 1780 年以後逐漸減產，終於在大革命運動中隨著皇室的厄運而關閉。[1]

在進入十九世紀之際，法國的洛可可藝術趣味已位居新古典風格之下，中國藝術風貌主要反映在手工藝製作中，如家具、壁紙、陶瓷等；在質與量雙方面都有衰頹的現象。[2]十七、十八世紀間在法國上層社會中流行的中國風貌已不復存在，取而代之的是日趨工業化的商品，以低廉的成本爭取市場。

法國大革命後三十年間，一方面由於政局不安定，另一方面由於革命運動對傳統體制與價值的衝擊，使法國啟蒙時期的文化光輝一時受到蒙蔽。相

對地，英國政治民主化過程便顯得順利許多，加上產業革命後數十年間為英國奠下工業化的基礎；因此，十九世紀初期英國已開始把它的政治經濟勢力向外擴展。法國很快地意識到這股新經濟潮流的重要性，亦即以外交為手段，以經濟利益為目的的殖民主義。此一殖民經濟政策在領土擴展與開拓市場之餘，也帶動了不同文化的接觸。

假若十九世紀上半葉這種經濟結構變化對文化藝術產生的衝擊尚不明顯，五十年代之後的情況便有很大的不同。法國在第二帝國（1852-1870）到進入二十世紀前的一段時期，展開一段空前的和平與繁榮，數十年間歐陸幾乎沒有重大軍事衝突，此時期的兩大特色便是工業生產的突飛猛進與殖民經濟的拓展；前者並有帶動後者的作用。安定與繁榮促成了財富的累積與文藝風氣的發展，東方主義隨著旅遊與藝術市場的開拓而散布開來。追蹤此期手工藝藝術的創新以及生活趣味轉變的最佳線索，莫過於世界博覽會；尤其在十九世紀七十年代之後，博覽會中無論是純藝術或工藝藝術，如家具裝潢、陶瓷器皿等，都足以反映當時流行的趣味與商品化現象。工藝藝術因為面臨市場需求而改變其生產技術，傳統的手工藝製作逐步機械化；這一切對陶瓷紋飾的設計與繪製產生威脅，另一方面，擁有工商財富的新貴階級，取代了世襲的皇親貴族，成為藝術文化的贊助者；他們的收藏趣味直接左右了藝術市場，也影響到當時中國手工藝品的進口及模仿。最明顯的例子可數龔固何兄弟（Les frères Goncourt）及戴納里夫人（Madame d'Ennery）。

以提倡日本趣味知名的龔固何兄弟不僅熱衷收藏日本版畫與中國工藝品，更以批評家與收藏家的身分致力於此藝術趣味之推廣宣傳，他曾在日記中寫下：「收藏藝術品已經完全進入生活習俗中，成為法國人休閒活動的一

部分，這是一種藝術品擁有權的普及，在過去這種權力僅保留給美術館，王公貴族及藝術家們。」（*Journal des Goncourt,* 1858.12.7）

艾德蒙·龔固何對日本版畫中的大膽筆觸與線條、對比的色面與新穎的構圖方式特別感到興趣，並認為它是對付僵硬的學院藝術的利器，因此對其讚美有加，直接或間接地表達於其著述中，如 *Idées et Sensations*（1866），*Manette Salomon*（1866）及 1887-1888 年間發表的三冊日記。1870 年後盛行之日本版畫及室內擺飾品的收藏風氣，在某一程度上看來，是中國風貌的延續。不過，日本工藝品在十九世紀中葉以前，與中國工藝常被混為一談，大多數法國人分辨不出其中的區別，一概以中國風貌（Chinoiserie）命名。七十年代以後，日本藝術受到特別注意，並有日本趣味（Japoniserie）或日本主義（Japonisme）之稱謂出現，尤其是 1878 年世界博覽會中豐富的日本工藝品展出及報章雜誌的報導，對日本工藝品的傳布產生推波助瀾的作用。[3]

同時期的中國古玩收藏家還有戴納里夫人。戴納里夫人的收藏趣味與龔固何兄弟接近，大部分被後人列入「媚俗」（kitsch）類別。所謂 kitsch，指的是材質感重，色彩豐富，具豪華氣質，亮麗卻不能脫俗之工藝品；收藏品代表的雖然是收藏家的個人趣味，但也充分展現在十九世紀下半葉，中國風貌及日本趣味工藝品在法國社會流傳的意義與十八世紀相當不同：藉以炫耀其社會地位的性質已被商業化的玩飾性（gadget）所取代。這現象在七十年代達到鼎盛，九十年代之後逐漸萎縮。[4]

上述中國與日本古玩收藏風氣，是藝術商品化的現象；在當時的藝術市場中，經紀人與收藏家的社會角色是不容忽視的，本文限於篇幅無法深論，僅指出中國風貌在進入十九世紀之後，已逐漸喪失創新動力；同時，在盛行

的東方主義潮流下，中國風貌逐漸被日本主義所取代，成為後來「新藝術」
（Art Nouveau）風格發展的催化劑。

中國風貌與法國陶瓷

歐式仿製陶瓷的興起

　　中國風貌反映在西歐藝術中，歷史最久、影響最深者莫過於陶瓷。自
十六世紀起葡萄牙與荷蘭商船相繼自中國購買大批陶瓷器皿，其中不乏歐式
型制之製品。在十七世紀中葉，中國曾因政局不穩，外銷陶瓷一度減產，因
此而刺激荷蘭、英、德諸地發展就地生產陶瓷的技術。西歐仿製彩陶首先要
克服的問題在製作技術層面，例如：如何獲得色澤白皙、堅實且半透明的特
質，繼而模仿其型制、紋飾等繪製方式。十七世紀末荷蘭在進口中、日陶瓷
工藝的經營中已具有領先的地位，並在台夫特發展窯廠，自製彩陶運銷至
法、德諸地。十八世紀初期，台夫特的陶器生產已在質與量上大獲進展，[5]
其單彩青花瓷，仿明萬曆與清康熙青瓷，紋飾圖案也模仿中國人物花卉景致
（圖 1），由於價格之低廉，獲得廣泛歡迎，成為昂貴且不易獲得的中國陶
瓷的替代品，台夫特成為當時西歐最大的中國風貌陶瓷產地。緊隨台夫特之
後的是德國，除了 1661 年漢恩（Hanan）的出產[6]，尚有法蘭克福[7]，柏林[8]，
以及德國發現硬瓷（La percelaine dure）技術的產地德勒斯登（1708），[9]尤
其是後者在麥森研究中國以高嶺土製瓷的祕訣，研發出一種極接近中國硬瓷
的技術，並在型制與款式各方面模仿中國與日本的陶瓷，不僅製作水準為歐
洲之冠，[10]也帶動了歐陸其他國家生產陶瓷的技術。法國仿製中國陶瓷，直

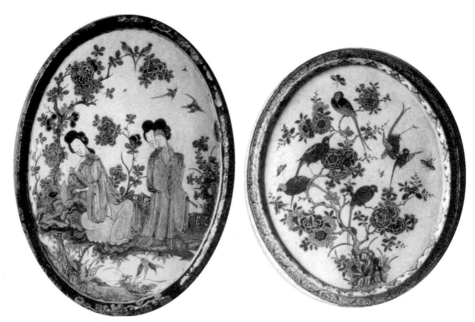

圖1 台夫特製青花瓷，十八世紀　Musée des Arts Décoratifs, Paris

到十八世紀中葉發現瓷土之前，無論在技術開拓或生產數量，都落在荷蘭與德國之後，風格的模仿程度似乎也不如荷德徹底。

　　青花瓷式樣是當時歐洲模仿最多的式樣，常見的圖紋有八寶圖、花鳥、山水及仕女人物，十八世紀時期對清代青綠彩（famille verte）與粉彩（famille rose）皆有模仿。不過仿中國陶瓷之歐洲製品終究無法成為中國陶瓷的複製品，其描繪裝飾的筆觸、線條，乃至人物表情方式很難掩飾其「歐式製作」的特色，也因此不難與中國製陶瓷（包括外銷瓷）區分開來。這裡所謂的「歐式製作」也正是本文要探討的核心問題：西歐藝術家在效仿中國藝術圖紋時，如何在有意無意中滲合他們自己的傳統以及中國以外的藝術特色，並由此而產生一種歐式「中國風貌」，在裝飾藝術中自成一格。

法國主要仿中國風貌之陶瓷產地

　　法國在十六世紀中葉以前，其建築風格及室內設計包括陶藝工藝，主要承襲義大利的風格；自從台夫特的彩陶大量輸入法國後，原來僅由貴族宮廷收購的珍貴中國陶瓷，開始普及到中產階級，其型制樣式也呈現多樣化，由擺設裝飾器具、茶具、玩偶等，成為生活藝術中不可或缺的成分，其需求量之大甚至超過鄰近的英國與德國，使得法國不僅要設立東印度公司，企圖直接自中國進口，並開始在國內設窯自行燒製，以供內需；也正因如此，最早的仿中國彩陶技術相當受制於台夫特的經驗。[11]

　　法國模仿中國陶瓷製作同樣質堅且細的技術，一直要等到 1769 年發現高嶺土後才完全成功。在這之前，法國當地生產的主要是一種上彩釉而質地較細緻的陶器，一般稱為彩陶（Faïence）或軟瓷（Porcelaine tendre）。[12] 不過，硬瓷技術的落後，並沒有阻礙中國風貌在法國陶藝形式與主題上產生影響。中國花卉、鳥獸、人物、風景圖紋在十七、十八世紀的陶藝品中廣為引用模仿。十七世紀中葉以後，法國稍具規模的陶瓷窯廠都有中國風貌作品產出，如訥韋爾（1630）、盧昂（Edme Poterat, 1673）、聖克盧（Saint Cloud, 1702）、香堤伊（Chantilly, 1725）、梅內西（Mennecy, 1750）、萬塞訥（Vincennes, 1740）與塞夫爾（Sèvres, 1756）等地。這些集中於巴黎附近的窯地，因受名陶藝家的影響或採用類同樣本而有風格近似的現象。除巴黎地區以外，東北一帶尚有史特拉斯堡、呂內維勒、聖克萊蒙（St-Clement）、萊西斯萊泰（Les Islettes），北部有里耳（Lille），中南部則有穆蘭（Moulins）、阿普赫（Aprey）、馬賽等窯地（詳見圖 2：法國主要陶瓷產地）。

圖 2 十八、十九世紀法國及洛林地區主要陶瓷產地（窯廠名見詳圖 3） 本研究繪製

早期偏重模仿的中國紋飾

　　法國陶瓷採用中國景致的例子，可以上溯至十七世紀中葉。訥韋爾、盧昂兩地的彩陶發展較早，此期紋飾多半採自台夫特的樣式，馮丹（Georges Fontaine）曾指出，早在 1660 年左右，訥韋爾彩陶已採用中國紋飾，現藏於羅浮宮之葫蘆形花瓶，在芒果黃及藍色底上勾勒中國式人物風景「模仿遠東圖紋，色調頗具新意」（Fontaine, 30-35）。緊接在訥韋爾之後，盧昂窯廠也在 1700 年前後出現仿台夫特的中國紋飾，[13] 其青花人物與訥韋爾式樣近

似，不過盧昂的陶瓷有其地方特色，即青藍及芒果黃釉彩與刺繡紋花邊，這些特色與中國式花卉、假山、文人雅士、仕女幼童等圖紋巧妙地結合，頗能代表早期法國陶瓷中的中國風貌。目前盧昂陶瓷館的一套葉口盤、缽餐具，白地彩繪牡丹、驢食草（sainfoin）及鳳鳥，盤邊繪以寬闊的細格布紋飾。這套餐具據稱由名陶藝師吉爾博（Guillebaud）繪製（1728-1730），隸屬當時諾曼第行政長官盧森堡公爵（Duc de Luxembourg），便屬於此類布紋寬邊盤。其他常見的圖紋，如紅牡丹、黃菊、竹葉、公雞、孔雀、香爐、屏風、怪石、青龍及仕女等，大致可以涵蓋十八世紀中葉以前，法國陶瓷藝術中的中國風貌圖紋。

　　整體而言，我們注意到此時期的產品有兩大特色：

（1）白裡藍紅釉彩紋，器型以盤缽、餐具為主，多具有寬窄不同的細花布紋邊飾，與中心圖紋截然區分。早期 1720-1730 年採用近似中國年畫圖樣，如孔雀花籃、寶塔、竹葉之類的組合紋，稍後 1740年左右，花卉禽鳥的結構漸趨鬆散，除個別花鳥的特色外，其緊臨結構關係逐漸脫離中國繪畫特色。

（2）白裡藍黃釉彩紋，無顯著之盤邊紋飾，中心部位裝飾延伸至邊緣，形成整體性圖紋。此藍黃釉彩為盧昂地方特色，現藏於盧昂陶瓷博物館中的橢圓鉤邊平盤，有豎立於岩石之青黃龍紋，與巴黎亞洲藝術集美博物館（Guimet）的館藏明代青花瓶上青龍紋雷同。[14]盤邊飾以蝴蝶、昆蟲、碎花的風格，也可見於洛林及中南部的陶瓷紋飾中。

　　1735 至 1750 年間，是法國洛可可藝術的高峰時期，中國與日本圖樣被

引用到陶瓷紋飾中的風氣，也有同步發展的盛況。到了 1760 年，盧昂出現三種花口盤，各以寬邊、細邊與無邊的不同方式，呈現中國紋飾結合洛可可風格下的不同式樣：如以鳳鳥、忍冬花和犀牛角交織而成的花束；或以箭相束的劍蘭、火筒似展開的花束與對稱的邊飾，呈現洛可可典型結構；或以無邊或細紋邊結合石榴與洛陽花、鳳鳥、蝴蝶紋飾，顯示濃厚的洛可可趣味。

我們可以由此看到一個明顯的趨勢，即十八世紀中葉在訥韋爾、盧昂地區的陶瓷藝術，已經自單純的模仿中國圖紋，發展出一種嶄新的風格，一種結合法國原有裝飾藝術傳統與中國圖紋的風貌。我們還注意到這一般統稱為中國風貌的陶瓷紋飾，在十八世紀裡是由模仿學習逐漸到融會貫通，同時，在不同產地的藝術家，往往出自特殊創意而產生了一些個人圖飾，一直沿襲至十九世紀中葉。

本文旨在探討中國風貌於十九世紀法國陶瓷藝中所扮演的角色，重點在其藝術性的呈現，如形式特徵、紋飾的類型、主題、色彩等，有關製作技術面的問題暫不納入研究範圍。同時，為具體掌握作品特徵，下面將以法國東部洛林地區之陶瓷廠產品為對象，就其型制特色、紋飾類型等加以分類比較，藉以說明法國陶瓷藝術發展過程中，由模仿中國紋飾到融會創新的歷程。

由模仿到創新的歷程，以洛林地區陶瓷為例

洛林區域發展陶藝的背景與特色

洛林地區自十八世紀中葉發展陶瓷工藝，在法國陶瓷史中並不是最早

的，但是由於地利因素，受到鄰省史特拉斯堡及阿戈諾（Haguenau）製作技術領先的影響，[15] 製陶手工業發展迅速，到十八世紀末，燒製場已遍布全省（圖3），[16] 早期製作風格大致追隨巴黎地區的皇家窯場如聖克盧、塞夫爾－萬塞訥之風格。[17] 不過洛林地方的生產卻有勝過巴黎地區之處，那就是在大革命結束的前後，其陶藝生產並沒有因政治因素而停頓，甚至在那時候更積極尋求新風格；因此，在十九世紀初當法國中部地區如阿貢（Argonne）、佛日（Vosges）之製陶場逐漸衰退甚至消失的時候，洛林東區的發展，在製作技術與設計雙方面卻有突破與創新，這使得洛林地方在十九世紀法國陶藝發展中，具有舉足輕重的地位。1860 年左右薩爾格米納（Sarreguemines）可以號稱法國最大的製陶中心；圖勒（Toul）曾於 1876 年參加美國費城之世界博覽會。設計師艾米里・加利（Émile Gallé, 1846-1904）及聖克萊蒙、隆維（Longwy）、朗貝爾維萊爾（Rambervillers）、薩爾格米納諸地的產品，都曾先後參加巴黎的世界博覽會（1878, 1889, 1900）。

　　整體而言，洛林一帶的製陶業一方面有承襲法國十八世紀陶瓷藝術的傳統，另一方面，進入十九世紀之後，更因應新的發展趨勢，及時研發新的設計而獲得地方上的肯定。此歷史背景為本文探討中國風貌的流傳提供了較完整的線索，有助於系統性追蹤，這也是本文選擇洛林地區作為研究十九世紀法國陶藝的整體趨勢的主要原因。

　　下面將以洛林地區之重要窯地呂內維勒、朗貝爾維萊爾、尼代爾維萊（Niderviller）、隆維、薩爾格米納，以及設計師艾米里・加利的作品為分析的主要對象。

圖 3　洛林地區重要陶瓷產地　本研究繪製

中國風貌陶瓷的型制與紋飾

一、實用與裝飾的一般類型

　　歐式中國風貌陶瓷的型制主要取決於實用功能，法國陶瓷也不例外。[18]一般而言，除少數裝飾性擺設品外，大多數仍以盤碟餐具為主，也有部分梳洗及炊事用器，如水罐、梳妝盆、痰盂、燉罐、大碗、花缽等。陶瓷器餐具的製作是在十八世紀中葉以後大量出現，除了餐桌上器皿，如糖、鹽、芥末瓶及茶壺外，大多數為深淺不同的餐盤。

　　裝飾性陶瓷以瓷人與獸俑為主：瓷人是圓雕型陶瓷（ronde-bousse）中的主要形式，中國式瓷人（magots）、擺頭瓷偶（pagode）、羅漢佛像（Boud-

dhas），[19] 頗能迎合室內設計的克羅台斯克趣味，成為常見的室內擺設飾物。這類陶瓷玩偶在陶瓷製作中的藝術性不高，多具點綴收藏之附屬性質，樣式往往重複因襲，常見的坐姿或蹲姿的大肚羅漢便是一例。一般而言，直到十八世紀中期，在巴黎一帶由皇家贊助的瓷窯都希望忠實於中國或日本的式樣，[20] 盡量避免混雜了歐式的特色。不過，在實際生產過程中，當時窯廠的藝術家們，無論是製像者或繪圖者對遠東藝術圖像的知識相當缺乏，以致於這些瓷像塑造並不盡如理想，以現藏於紐約大都會博物館的一座壽星像為例（香堤伊，彩釉，26 公分高，約 1735-1740），瓷人雖具有寬大的額頭，卻少了伴隨壽星的一些如釣魚桿或仙桃之類的屬性物，相反的，其手持嬰戲圖小扇及藍黃花的服飾，雖添加了偶像的東方趣味，卻不符合中國壽星的典型外貌。這種受限於圖像資料來源而造成的偏差，在十八世紀的中國風貌裡相當普遍。

二、洛林地區的花口盤與紋飾類型

洛林地區的陶瓷以餐具、茶具為主，其型制種類繁多，包括盤、罐、瓶、壺、盆、碗、文具盒、果籃、瓷扇、獸俑等，不下十餘種，不過在數量比例上仍以淺底花口圓盤佔大多數。花口盤是洛林地區極具代表性的特色，我們可以區分出兩大類盤口形式：

第一類可以呂內維勒的圓盤及橢圓盤為例，以白釉作為地色，襯出五彩人物景致，取材於中國風貌的圖紋與寬闊的盤邊及盤底的蝴蝶、昆蟲和諧呼應；以暗紅色勾邊的花瓣口，強化了釉色的亮度，其起伏有致的深淺變化也使秀麗淡雅的瓷盤，添加了不少生動性，在法國陶瓷中獨樹一格。

　　第二類則以萊西斯萊泰出產,傳由杜普雷（Jules Dupré, 1811-1889）[21] 繪製之花口盤為代表。上述花口的暗紅邊線較粗,盤邊內緣加以暈染與勾勒並以簡單圖案取代蝴蝶、飛蛾、水蚊等自然形象,此類盤邊的紋飾也出現在杜普雷父子其他盤飾中,頗能顯示其父子圖紋之特色。

　　從型制的種類中,我們注意到十九世紀中葉以後,有瓷扇、瓷獸俑、大盤、大花盆等偏重裝飾性質的設計,似乎展現了設計多元化的走向。紋飾主題的分類是以圖像的核心部分為依據。大多數十九世紀以前的中國圖樣都具有人物元素,如風景人物、花卉人物、故事人物、神話人物,然而進入十九世紀以後的紋飾,即使沿用中國花鳥景致,已逐漸擺脫了中國人物的元素,這種圖形上的變化極具美學意義,它可以說明中國風貌趣味的退潮;換句話說,由「中國人物故事」傳遞的異國情調逐漸失去了吸引力。

　　至於中國人物的典型,一如前文所指出,不外乎是側面長袍人型、娃娃臉、八字鬍、禿頭、結辮或戴三角帽,少數歷史人物具有簡化的中國衣帽,其中不乏中西參半的人物造型。這一類風景人物或花卉人物反映了前文的結論:即中國風貌的典型模式是符號化的「中國人物景致」或「中國人物故事」,目的在營造一種「中國式」趣味。在十九世紀陶瓷工藝的研究中,我們可以進一步追蹤此典型模式隨著風貌的式微而起的變化,例如:多元化的主題及晚期紋飾,其花卉、花蝶紋、禽鳥紋、魚獸紋、蛙紋等,皆顯示出設計師在尋找靈感來源時,不再採用中國式圖樣而傾向一種自然主義的趣味,逐漸流露出後來「新藝術」的造型原則。

三、紋飾的溯源

洛林地區在不同行政區劃實施不同的稅制，陶瓷生產為降低成本而在不同地區設廠，形成製作地點在鑑定上的困難。此外，十九世紀中葉以前，該區域陶瓷並沒有印製產地標記的習慣，因此截至目前為止，除了少數因遺址發掘而確定的成品，如莫因（Moyen）及萊西斯萊泰，大多數的陶瓷器仍難以確定其製作地。相對的，對陶瓷產品作時期上的鑑定，要比地域上的區分略為容易，主要線索便來自陶瓷的型制與紋飾款式的比較：一方面，洛林陶瓷流行的趣味受到東部史特拉斯堡及阿戈諾一帶的影響，通過形式技巧的比較，可以大略辨識製作時期；另一方面，自大革命到十九世紀中葉，法國每次政治體制的更換都會牽連到一些圖像紋飾的出現，這些紋飾特徵便成為區分時期的線索。例如，頭戴弗里基錐形帽的人物與自由之樹的形象，指示了大革命時期的成品，張翼之鷹是帝國時期的符號，水仙花冠則是復辟時期的圖像。仿中國景致的紋飾中，雷同的結構與筆觸也成為追蹤製作時期甚至繪製工藝師的線索。

洛林陶瓷的中國圖像是否有來自西部巴黎都會地區，或受到東部麥森一帶的影響？早在十八世紀初，德國麥森一帶的陶瓷已採用不少中國與日本紋飾，巴黎都會一帶如聖克盧、塞夫爾、萬塞訥、香堤伊的中國式樣也發展得比較早，但是對洛林地區似乎沒有直接的影響。在布榭熱衷於中國風貌的時期，他設計的中國景致曾自壁毯延伸到陶瓷的製作（圖 4），不過布榭的影響主要仍限制在巴黎附近的萬塞訥與塞夫爾，對洛林一帶的作用並不大。洛林地區的中國圖像主要有兩個來源：一是史特拉斯堡的漢農（Hannong）風格，[22] 而此漢農風格又是來自麥森，因此麥森的紋飾對洛林地區的影響是不

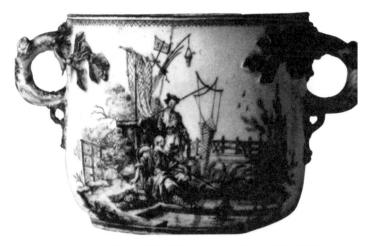

圖 4　雙耳魚釣人物冰鎮罐，白釉五彩瓷，11.3×18.2 公分，1750 年左右
Musée des Arts Décoratifs, Paris　圖像來源：*La Porcelaine Française*, Paris, 1929

能排除的。另外一個不可忽視的因素是，洛林省公爵雷欽斯基的洛可可趣味及畫家讓・畢勒芒的圖紋設計。

　　洛林省公爵雷欽斯基[23] 對中國風貌有特殊的愛好，他曾在呂內維勒宮殿的花園中建有亭閣一座，把中國風貌帶進宮中的室內布置，也因此助長了中國式樣在陶瓷中的流行。這位贊助者的藝術趣味直接影響到洛林的都會建築，使呂內維勒，尤其是南錫成為法國東部洛可可藝術之都。不過，特別值得我們注意的是讓・畢勒芒的裝飾圖樣及其對洛林地區的影響。

讓・畢勒芒之中國圖繪

　　讓・畢勒芒是出生於里昂的織錦圖紋設計師，曾為波蘭王宮設計室內裝飾，傳世版畫不下 200 幀。其中國版畫圖集在 1754 年之後相繼在倫敦與巴黎出版，[24] 盛極一時。畢勒芒的圖繪極富想像力，往往以碎花細葉串連成輕盈搖曳的枝葉，在舞台式的開放空間中配置一些中國人物，如幼童、仕

女，以戶外休閒形態表
現，在中國風貌中自成
一格，被引用模仿的範
圍廣及裝飾藝術的各個
層面，對十八世紀下半
葉中國風貌的影響不下
於布榭。就陶瓷紋飾而
言，在洛林、馬賽諸地

圖 5　花車人物，版畫 Bibliothèque du Musée de Tissus, Lyon　作者拍攝

都有不少直接取材於畢勒芒的例子。洛林省陶器館藏目錄曾指出朗貝爾維萊
爾的一件盤紋圖紋，便可能是畢勒芒的《玩蹺蹺板孩童》左右倒置而成，洛
林陶瓷中有關此類兒童遊戲圖像的例子頗多，許多圖樣皆呈現大同小異的結
構。我們還注意到畢勒芒有一系列以中國珍禽、花束、帳篷、泛舟、花車為
主題的圖樣，[25] 其花葉藤蔓的幻想空間，配合玲瓏活潑的幼童、村民、小丑，
風格輕盈，深受歡迎。在洛林省巴勒迪克（Bar-Le-Duc）美術館收藏的一件
花車人物彩瓷盤，以兩頭鳳鳥拉著花車，其車上人物並不具中國特色，應取
自畢勒芒的圖稿（圖 5）。畢勒芒的設計不僅廣見於洛林地區，法國中南部
的陶瓷製作也有採用其圖繪的例子，其影響遍及西歐、俄國等地。

法國東部史特拉斯堡風格的影響

　　佛日省聖迪耶博物館（Musée de Saint-Dié-des-Vosges）曾在 1981 年就法
國東部地區陶瓷中的中國紋飾進行研究，[26] 其結論中有兩點有助於說明洛林
地區陶瓷紋飾的流傳：

（1）史特拉斯堡及阿戈諾兩地之製陶技術及紋飾設計對洛林一帶有明顯的影響。部分人為因素來自繪圖師的遷徙，例如 1763 年至 1771 年間 74 號工作坊的繪圖師[27]離開亞爾薩斯（Alsace），赴朗貝爾維萊爾工作，將側面式中國人物、平台水景等紋飾圖樣帶進洛林。此外，各種圓形、橢圓形或長形餐盤的邊飾往往以水紋（araignée d'eau），或 V 字形鳥紋以掩蓋釉色瑕疵的技法，也都是承襲史特拉斯堡的作風。

（2）洛林地區生產的中國風貌陶瓷最多的窯廠是在西部阿貢一帶。[28]十八世紀盛期不下十處陶瓷燒製地，著名的如萊西斯萊泰、克萊蒙（Clermont）、沙勒王吉（Salvange）。其圖飾繪於彩釉表面，圖紋中的人物景致往往有平台，無水池，有「不穩定平衡」之稱號（en equilibre instable）。這些圖像可能在十八世紀末，隨著部分畫師自呂內維勒遷至沙勒王吉與萊西斯萊泰，因而把東部的技術帶入該區。[29]

上述中國圖像紋飾在洛林一帶發展的盛期是在十八世紀七十年代到十九世紀三十年代之間；雖然我們尚無法明確地說明這些圖紋流傳的過程，不過大致可以確定畢勒芒的設計及史特拉斯堡風格對此地的影響。

十九世紀初期，巴黎附近皇家陶瓷廠受到新古典風格的影響，紋飾設計轉向典雅清新；不過，此一風格似乎對洛林地區的影響不大。一直到 1840 年，傳統生產方式尚未完全動搖以前，洛林一帶仍呈現以纖細花卉為主的自然紋飾風格。少數特別的設計是以藝術家個人風格出現，如萊西斯萊泰的畫師杜普雷的設計就融合了中、西景致人物。其紋飾雖呈現中國風格，但人物景致的結構，已與早期符號化中國風貌圖像有明顯的不同。

在杜普雷的圖繪出現之前，洛林陶瓷的中國風貌可以呂內維勒地方的陶

瓷為代表，主要紋飾特色是中國人物的大小比例相對於景致顯得不相稱的矮小，陪襯的花葉、昆蟲、蝴蝶則相對地放大。盤邊更有三類花卉慣例性出現在紋飾中：歐洲越桔花（fleurs de mytille）、忍冬花（chevrefeuille）與田旋花（liseron des champs）。這樣的邊飾花卉成為辨識洛林陶瓷之標誌，不過在十九世紀中葉之後這些特徵逐漸淡化，甚至完全消失。

中國風貌圖紋進入十九世紀之後逐漸式微的現象，可以在上述杜普雷之法國化中國人物、花車圖紋中獲得說明。技術工業化，經濟結構轉型是結束模仿式中國風貌的主要原因。小型窯廠逐漸消失，大型窯廠如薩爾格米納、隆維等，須要以新穎的設計款式以及新的經營策略來發展；以薩爾格米納為例，在 1802 年獲得設計金牌獎後，薩爾格米納便以積極參加跨省展覽、世界博覽會之方式來拓展其市場。新的經營策略迫使陶瓷生產在製作技術如設計款式上不斷改進，其紋飾風格雖仍以花卉枝葉為主，但趣味逐漸轉向新古典的雅緻，手繪技術也逐漸改由機械式印製。其負面的影響是不難想像的：紋飾逐漸簡化、單一化，畫師自由發揮的可能性越來越少。

整體而言，考察十九世紀中國藝術對西歐或法國陶瓷製作的影響，已不能如十七、十八世紀一般，通過工藝品的型制來加以分析，因為流行風氣已不存在，模仿性的中國風貌陶瓷已失去對象，代之而起的是一些工藝設計師或藝術家的個人風格，他們傾向具有自然主義理想性的探求。這種探求在十九世紀中葉以後，是以一種個人的設計風格出現。以亞爾薩斯的陶藝設計家迪克（Théodore Deek）為例：迪克早期因模仿波斯式樣，發現新的著色技巧，1861 年巴黎工藝品展覽中獲得佳評，接著他實驗景泰藍（émaux cloisonnés），以火焰飾紋獲得不同於亞洲或中國景泰藍的效果（*Céramique*

Lorraine, 210），這是一種較具創意的吸收中國式外來文化的例子。洛林地區也有類似的製作，在 1830 至 1870 年間，隆維與薩爾格米納在當時盛行的東方主義影響下，皆有東方之旅（Série Expédition d'Orient）或中國系列（Série Chine）的例子。

1870 年之後，無論是以中國或日本為題材之設計陸續增加，反映當時東方趣味之普遍化。設計作品多直接取材於《藝術工藝圖集》（*Recueils pour, l'art et l'industrie*）或流行刊物《藝術之日本》（*Le Japon artistique*）雜誌，例如一幅葛飾北齋的木刻版畫（1871）就曾引用到隆維之彩陶上。在薩爾格米納也有利用日本浮士繪圖像或歐文·瓊斯（Owen Jones）的《中國飾紋法》（*The Grammar of Chinese Ornament*, 1867）之例（*Ceramique Lorraine*, 211）。當時設計師之靈感來源雖然離不開市面之出版品，但其引用方式已與十七、十八世紀截然不同。洛林一地之陶藝師們，能把這些中國或日本圖式，別具匠心地融合在特殊的筆觸、色彩與構圖中，有的更利用琺瑯釉的不同透明色澤，塑造其個人的紋飾風格，這些都是十九世紀中葉以後，陶瓷藝術中的東方趣味由圖紋模仿走向具有現代性的設計創新的實例。

四、個人風格中的日本趣味——艾米里·加利

南錫的陶藝師艾米里·加利的設計，可以為此技術結合創意的東方趣味提供說明。

查爾斯和艾米里·加利父子早在南錫一帶經營陶瓷業，艾米里·加利主持藝術設計，在製作技術與紋飾雙方面尋求創新。1878 年開始參加世界博覽會玻璃藝術與陶藝的展出，1884 年更在巴黎舉行之世界博覽會中獲得金

牌獎。此後在國際性博覽會中屢有新款作品展出，在洛林陶瓷業中享有盛名。艾米里‧加利的設計廣泛取材於埃及、希臘、日本、中國，其結合技術與藝術的理念頗能反映當時「新藝術」的理想潮流，而加利在陶藝事業上的成功，正是因為他充分認識此工藝技能（le savoir faire）與工藝設計（le décor）雙管齊下的必要性。他的著名作品如打破圓柱形規格的四角瓶「公雞與蒼蠅」，以及蕨紋彩盤[30]皆具東方風貌。後者紋飾中所呈現受中國與日本影響的「花卉紋與波浪紋」，與洛林的區域特色「蕨草的曲線、昆蟲的點綴」和諧地結合成一體。

下面我們舉兩件在 1878 年左右出現的作品，進一步說明日本趣味的浮現：第一件為五彩描金禽鳥花卉瓷扇，呈現加利多方面採取圖紋的設計方式。根據瓷扇目錄記載，圖紋中心部分的鬥雞取自一幅日本瓷器的印刷圖像，站在欄杆上的母雞則由作者添加而成。這樣一來，便把鬥雞圖的原意轉變成拉方丹（La Fontaine）的寓言「兩隻公雞」（Les Deux Coqs）的故事。[31] 作者的用意是由圖紋邊的一句引文所提示的（ *Céramique Lorraine*, 304）。加利在此將法國文學與日本圖紋作巧妙的結合，顯示出十九世紀七十年代日本趣味的流行已經由古玩的收藏，進入法國文學藝術創作之中；至於在視覺藝術方面的表現，例如在馬內（Édouard Manet）、莫內（Claude Monet）、梵谷（Vincent Van Gogh）等畫家作品中的日本趣味，更無須在此贅述了。

第二件作品，舞蝶花彩盤的趣味也直接取意於日本瓷器，不過在此加利通過個人對小草野花的愛好，以簡練與清新的線條與造型，成功地呈現東方藝術精神，可以算得上是日本趣味中之佳作。艾米里‧加利的設計類型與紋飾圖樣繁多，其他如龍獅瓷燈板、竹林東方獵人瓶、開翅鴨、蟬紋花盆套、

富士山圓扇等，皆展現十九世紀末東方藝術尤其是日本藝術對陶瓷風格產生
的影響。

中國風貌式微的文化意涵──美學理念與風格的形成

　　十八世紀歐陸各國陶器製作的技術已漸趨成熟，雖然仍陸續通過東印度
公司航運自中國沿海地方進口陶瓷工藝品，但其數量在需求的比例上已大為
下降。繼荷蘭、德國之後，法國也成功地開拓了供應內需的陶瓷製作技術，
無論在器形、紋樣、釉彩各方面都達到一定的水準，甚至開始有一些地方風
格的出現，法國東部洛林地區的陶瓷模仿中國彩釉紋飾，受到雷欽斯基公爵
的鼓勵與史特拉斯堡風格的影響，在十八世紀中葉至十九世紀間，曾有一段
繁榮的時期。當時重要陶瓷工藝廠，如呂內維勒、聖克萊蒙、萊西斯萊泰皆
有中國樣式製品傳世。由十八世紀中葉採用畢勒芒的紋飾，到十九世紀加利
的新藝術設計，其中凡造型、色澤、紋飾頗能反應中國風貌在此時期內的變
化與消長。若就此區域陶瓷的發展觀察，中國藝術對法國陶瓷的影響，不宜
作一般性結論。首先在不同的時期有極不同的需求動機，由最膚淺的抄襲，
到最先進的藝術探求，其間的差異很大，前者是純商業行為，後者是一些工
藝設計師或藝術家在追求自然主義導向下的藝術探求。

　　在壁毯藝術的考察中，我們看到中國風貌在法國洛可可藝術中的呈現，
主要來自洛可可美學與中國景致的親和性，中國式人物、景致在豐富洛可可
形式的同時，也提供了藝術中的異國情調。十九世紀初期的新古典風格既然
是對此洛可可趣味的反動，必然也導致中國風貌的式微。到了十九世紀中葉

之後，東方趣味在西歐領土擴張與殖民經濟的發展下，再度成為文學、藝術家們的話題，不過對象已經不再是十八世紀的中國。當時文學、藝術家津津樂道的東方趣味，是阿拉伯藝術中的明亮色調與異國情趣，日本浮士繪的斜角取景與大膽的筆觸和造型。

　　中國藝術對十九世紀的歐洲是否乏善可陳呢？這個文化交流的問題，應該自雙方面來考察：一方面，進入十九世紀的中國清廷，對西方採取閉關政策，迫使西方向日本、東南亞發展；歐洲市場中的中國工藝品，逐漸與日本工藝及模仿商品混淆，甚至被取代。這一點可以自龔固何兄弟與戴納里夫人的收藏中看出。因此十九世紀中國藝術西傳在量與質雙方面的降低，是削弱中國文化影響的一項不可忽略的因素。另一方面，自西方的背景來看，當西歐在尋找或接受一種外來影響的時候，往往是處在其藝術創造發展緩慢或缺乏靈感之時，而同時其技術工業又發展到一定的水準。這種不平衡的狀態，最適合於引進或吸收外來文化中的特色，或藉用自己較熟習的技術表達出來。這一現象可以在十九世紀中葉以後的不同藝術風格中獲得驗證。因此把法國藝術中呈現的中國風貌的問題，放到歐亞文化接觸的大環境來看，我們可以得到以下的結論：東西文化的接觸並不止於單純的抄襲與模仿，也不止於片面的詮釋。它有一項更積極的意義，那就是帶動了當地美學理念的探討與風格的形成。

註釋

1 皇家壁毯製作廠在大革命期間相繼關閉，法國壁毯業從此不振。1794 年，La Nièvre、La Creuse、L'Allier 三地之特派員丹尼埃爾（Diannyère）曾在其報告中指出，三地的壁毯製作廠總共不過二十家，全部工人不到六十人，這與過去上千人的規模相比是相當淒涼的。工廠不再接到國外訂單，壁紙與細木護壁板的使用逐漸取代了昂貴的壁毯，設計式樣也不再有創新。法國壁毯藝術，一如其他室內設計，要等到十九世紀末的新藝術（Art Nouveau）風格出現，才有新的氣象。

2 十九世紀初期新古典的復古訴求在一味鑽研傳統的熱情下，不幸扼阻了裝飾藝術中的創新與動力。

3 史瓦茲（William Leonard Schwartz）對日本商品在 1878 年與 1889 年兩次世界博覽會中的表現有詳細說明。見 W. L. Schwartz, *The Imaginative Interpretation of the Far East in Modern Literature*, Paris, 1927.

4 戴納里美術館（Musée d'Ennery）於 1875 年建館籌備至 1908 年正式成立，是由戴納里夫人之個人收藏及部分友人德斯格蘭吉（Gisette Desgranges）捐贈之物件組合而成，在戴納里夫婦相繼過世後，捐贈巴黎市政府所形成目前唯一的中國工藝美術館。大體而言，戴納里夫人之收藏仍以中國古玩居多，其友德斯格蘭吉（即龔固何兄弟所稱之 Clémence Desgranges）所捐贈的部分則以日本玩飾居多。

5 十七世紀末台夫特地方的製陶技術發展迅速，1650 至 1670 年間製窯廠數目由 8 所增至 28 所（M. Jarry, 66）。

6 於 1661 年設陶窯自荷蘭引入技師，可能是德國最早之製陶地，產品以仿中國紋飾的青花陶為主。

7 法蘭克福製作陶瓷時期為 1666-1773 年，以模仿中國明代青花圓柱瓶著稱。

8 柏林窯廠由 Grand Électeur Frédéric Guillaume 創設，1678 年自台夫特請來製陶師 Pieter Fransen Van du Lel，承繼台夫特技術，先設窯於波茨坦，繼而遷至柏林，多燒製仿明青花瓷或康熙綠彩釉。

9 1708-1709 年間，任職於德勒斯登奧古斯都二世宮廷的伯特格（Jean-Frdderic Böttger, 1682-1719）發現硬瓷製法，開創了麥森的陶瓷技術。

10 勒杜克（Geneviève Le Duc）在其研究香堤伊軟瓷一書中（G. Le Duc, 333-343）曾指出，在 1730 至 1740 年間，巴黎富商勒梅爾（Rodolphe Lemaire）、于埃（Jean-Charles Huet）與薩克森行政官德霍伊姆（Charles-Henry Comte de Hoym）合作，將一種「新的東方趣味」（即日本圖樣）引進麥森：勒梅爾自薩克森買進白瓷胚，再運至荷蘭，依照其個人收藏之日本式樣（oeuvres japonaises d'IMAR）製作近 120 件花鳥紋飾繪圖，成為日後流行的 Kakiemon 紋飾式樣（柿右衛門樣式）或統稱為印度花（Fleurs des Indes）樣式。

Geneviève Le Duc, *Porcelaine Tendre de Chantilly au XVIII siècle*, Hazen, Paris, 1996.

11　荷蘭於 1602 年後大量進口中國陶瓷，1647 至 1685 年間台夫特致力於仿製中國陶瓷，暢銷於法國。

12　軟瓷是在陶土坯上加彩釉之仿瓷技術，又稱為法國瓷；相對的，以高嶺土為材料，高溫製作技術下之瓷器則稱為硬瓷。

13　現藏盧昂的陶瓷博物館中有白地青花人物壺罐，傳為十七世紀末當地 Poterat 窯產品；高 45 公分，直徑 28 公分。

14　見 Dorothee Guilleme Brulon, *Histoire de la faïence francaise*, Paris, Edition Charles Marrin, 1998, p. 37.

15　史特拉斯堡及阿戈諾兩地陶瓷生產，主要來自漢農世家三代的經營：保羅‧漢農（Paul Hannong）（1751-1754），約瑟夫‧漢農（Joseph Hannong）（1771-1781），皮耶‧漢農（Pierre Hannong）（1783-1784）；其紋飾特色包括：紫紅色調的印度花、矢車菊、花葉環及中國景致人物。

16　洛林地區陶瓷場地林立的一項重要原因，來自當時政治地理因素下有兩種不平等的稅制，洛林及巴赫公爵（Le duché de BAR）管轄區屬於「外地」（étrangers effectifs）稅區，稅率高出鄰近地區十倍之多，因此製陶廠若在鄰近地方設置分廠，便可藉以減低納稅而降低成本，這是呂內維勒的陶瓷生產設分廠於聖克萊蒙（1756）或莫因（Moyen, 1762）的原因。

17　塞夫爾窯廠承襲萬塞訥風格，其皇家製陶的特權於 1745 年頒布，賦予仿製薩克森紋飾，如風景、人物，花卉、花邊之特權，1747 年重申此特權並規範技術工人之工作項目，1784 年特權受到削減，終於 1787 年完全廢止。

18　巴黎近郊的皇家窯地，如香堤伊、聖克盧，因其生產量有限，產品珍貴，其收藏性質大於實用目的。

19　瓷人、擺頭人偶、佛像是陶瓷人物最常見的型制。瓷人與擺頭人偶通常泛指一般圓雕方式塑成並且有中國風貌之人物玩飾。不過，擺頭玩偶顧名思義是指人物玩偶之頭部與身體分別塑製，可擺動之塑像；至於佛像則廣泛地包括了羅漢、壽星之類的宗教與民俗人物，造型未必忠實，但其特意的容貌姿態往往能吻合室內設計的克羅台斯克趣味，而受到普遍的歡迎。

20　1735 年，香堤伊獲皇室特權仿製日本式樣（Façon Japon）（Geneviève Le Duc, 82-96），其紋飾清新雅緻並頗能反映模仿之風格。

21　杜普雷，萊西斯萊泰陶瓷畫家，早年在其父之陶廠工作。擅長風景畫，風格受英國風景畫家康斯塔伯（Constable）的影響。因結識盧梭，曾於 1846 年赴巴比松（Barbizon）作畫。

22　法國硬瓷的製作雖然在聖提里耶（Saint-Yrieix）發現高嶺土之後才完全成功（1978），不

過早在此之前，各地的努力與嘗試從未間斷過，保羅‧漢農為史特拉斯堡、阿戈諾兩地彩釉廠創始人，曾自麥森聘請技師，如洛文芬克（Adam Frederic de Löwenfinck），並進口高嶺土以製作硬瓷（1748-1749）。其子約瑟夫‧漢農及孫皮耶‧漢農皆繼續製作硬瓷。其紋飾繼承麥森特色，以紫紅色網的印度花卉、景致，藍色細枝及中國式樣彩釉為主。見 Georges Fontaine, *La Céramique Française*, Larousse, Paris, 1946, pp. 91-93.

23 雷欽斯基（Duc de Lorraine, 1677-1766），曾是波蘭國王（1704-1709, 1733-1736），1738 年維也納公約之後為洛林與巴赫公爵。

24 讓‧畢勒芒遊走西歐各國王室，專事裝飾圖繪設計，曾為波蘭國王設計室內裝飾而知名，有「波蘭國王首席畫師」（premier peintre du Roi de Pologne）的稱號。圖版圖集有 *Livre de Chinois, inventé et dessiné par Jean Pillement et gravé par Canot*, Londre, 1758. 1759 年巴黎版（此後複版頗多，版本形式與內容不齊），27 x 21.5cm，及 *L'oeuvre de Jean Pillement*（*1727-1808*）, Paris, A. Guerinet，出版年代不詳，再版於 1890 年左右。畢勒芒的傳世畫稿經出版商編輯刻印，分散於各裝飾藝術博物館。

25 如現藏於里昂市立織品博物館的 *Recueil des Tentes Chinoises, Inventées et Déssinées par Jean Pillement, Premier Peintre du Roi de Pologne*s; *Recueil de Différents Bouquets et Fleurs Inventés et Dessinés par Jean Pillement*, édités par A. Guérinet, 140, Faubourg Saint-Martin, Paris.

26 佛日聖迪耶博物館編輯之研究報（1981）： *Le décor «chinois» dans les manufactures de céramiques de l'est de la France, 1765-1830*.

27 當時工作坊以編號方式區分。

28 法國古代地理名稱，包括現今阿登（l'Ardennes）、馬能（la Marne）、默茲（la Meuse）三省地帶，多山坡地。

29 莫因地方陶瓷遺址發掘後，也確定一部分設計圖紋是來自莫因一帶。

30 四角瓶「公雞與蒼蠅」為艾米里‧加利早期成名之作。蕨紋彩盤曾參加 1889 年世界博覽會。

31 「兩隻公雞」的寓言敘述在男性關係中，因為女性的出現而形成的不和，如爭奪海倫之特洛伊戰爭（Guerre de Troie）。寓言一開始便說 "Deux coq vivaient en paix; une poule survint, et voila querre allumée…", 見 *La Fontaine, Oeuvres complètes*, au Edition du Seuil, Paris.

Chapter 4.

杜勃亥的中國之行
（1817–1827）
及其中國工藝收藏
——一個法中經濟文化交流的見證

　　十八世紀末法國大革命動亂，導致中法貿易關係完全停頓。在法國皇室兩次復辟期間 （1814-1834），南特（Nantes）船商杜勃亥曾四次派遣商船經印度到廣州，企圖恢復十八世紀由東印度公司代表的中法貿易關係，並數次自中國收購工藝品。杜勃亥四次中國之行的經濟效益並不理想，不過，通過此遠洋貿易可探究十九世紀初期，在西歐殖民經濟政策的大環境下，法國官方與企業界的對華態度，以及由此經濟目標帶動的中法關係。

　　中國之行所攜帶返法的中國工藝品，包括外銷畫、貿易瓷等約 230 件，現藏當地杜勃亥美術館中。此批文物或由杜勃亥親自繪製或委託其艦長或商務總監選購，可為嘉慶、道光年間中國自廣州出口的工藝製作提供訊息；其中，陶瓷、繪畫數量的比例，以及其型製、紋飾的特色，反映了十九世紀初期法國中產階級的生活藝術旨趣。本文可為上述問題提供一個區域性案例，也是中西文化研究中一個自法國角度的思考方向。

中國之行的歷史意涵

　　法國通過東印度公司與中國貿易，曾在十八世紀中葉有一段活躍的歷史，當時南特與羅里昂（L'Orient）是法國遠航東方船隻的停泊與倉儲港，南特曾設有常駐廣東的商務代表。法國於 1769 年取消了東印度公司遠航中國的專利，南特自那時便退居到轉口港的地位，1792 年法國皇權崩潰，導致法中貿易關係完全停頓。

　　1814 年路易十八復辟（1814-1834），南特船商杜勃亥希望恢復東印度公司的遠航管道，經印度洋赴中國謀取豐富的商業利益。因此，在兩次復辟

時期，杜勃亥於 1818 至 1827 年間，多次遣商船（1818, 1820, 1824, 1825）至廣東，從事茶、絲與香料的進口。雖然杜勃亥「中國之行」的商業利潤並不理想，不過杜勃亥為推動此一遠航事業，多方集資爭取海關優惠稅率，堪稱十九世紀二十年代法國最具代表性的遠航中國船商。

　　杜勃亥的中國之行對南特沿海一帶的經濟發展作出不少貢獻，但是在法國與中國的遠洋貿易史中，究竟有何參考價值？是值得進一步思考的。杜勃亥擁有航業世家與皇室關係的優厚條件，此政商關係使他獲得半價的關稅優惠待遇，更因而順利匯集英商資本，達到 1818 年啟程赴中國的目的。這種種條件的配合，在當時法國航運界中是一件頗不容易之事，尤其當我們考慮到法國東進的遠洋航運名存實亡已近五十年之久；雖然王室復辟後於 1815 年恢復了與舊有的東印度公司的營業關係，然而法國並未設置任何代表性的公司與固定的代辦處，也沒有類似領事的機構。[1] 當時馬尼拉為西班牙的屬地，印尼為荷蘭屬地，而法國在東南亞一直沒有較固定的行政代表，商務通訊缺乏；杜勃亥公司的中國之行主要仰賴過去大西洋航運的經驗；正因為缺乏東南亞及中國市場資訊，雖然知道中國南海一帶的糖、茶、木材原料有利可圖，卻無法有效掌握供銷市場，以致在兩次航行以後，出航中國的經濟效益已受到質疑。經 1827 年「法國之子號」（Le Fils de France）自廣州返航之後，杜勃亥便終止了中國南海的商務航業，改向北非、印度洋發展。

　　杜勃亥的中國之行雖然是一個南特商船的開發經驗，但是我們在企圖瞭解其經營始末與遭遇困難的同時，也追蹤了一個大時代的問題，即法國在帝國殖民主義啟動之前，如何開拓東南亞及中國的海上貿易？一個單純的商業動機如何受制於市場競爭與關稅政策等因素？另一方面，自政策面來看，法

國自從十八世紀中葉以後，其東印度公司的遠洋航業便一蹶不振，直到第二帝國時期在殖民主義主導下，拓展東南亞及中國南海勢力範圍之前，對中國的興趣並不大；當時法國發展的重點主要在北非、中美一帶。本文雖為個案研究，可為此歷史發展因素提出具體的說明。

除此之外，杜勃亥公司出自商業動機的中國之行，主要目的雖在絲、茶的進口，也隨行採購一些中國工藝品，包括杜勃亥委託購買及親手繪製的茶具與彩瓷餐盤等 230 件手工藝品。值得注意的是，隨中國之行採購的中國工藝品，無論是為了銷售、餽贈，還是杜勃亥的個人收藏，其中陶瓷品的比重少到不具意義的地步，這個現象不僅反映了十九世紀二十年代中國陶瓷工藝外銷的瓶頸，也流露了法國的收藏趣味，自十八世紀貴族社會轉移到十九世紀中產階級時所產生的變化。

杜勃亥公司大批採購的中國工藝品包括象牙、牛骨、檀香木、玳瑁等刻製品，早已流入消費市場而無跡可尋，但是少數保存在美術館中的個人收藏，卻為今日研究嘉慶、道光年間的外貿瓷與外銷畫提供極好的佐證。十九世紀初期法國與中國通商的史料有限，本文嘗試自杜勃亥中國之行的資料著手，對十九世紀初期法國赴中國的遠洋貿易及其附帶呈現的中國工藝問題進行整理與追蹤，希望能自一個純經濟動機的案例中觀察其歷史文化意涵。

法國大革命前後與中國海上貿易的概況（1785-1816）

營運不佳的遠東航運與南特港的轉口位置

西歐諸國由海路通往中國的路線，在蘇伊士運河通航之前，通常是繞行

非洲南端好望角，穿越印度洋諸島嶼，再經過印度的加爾各答或菲律賓群島到廣州。這是英、法、荷、葡在十七、十八世紀間赴中國購買瓷器、絲、茶的主要航線，有「瓷路」（Les Routes de céramiques）之稱，可與早期陸地上東西交通的「絲路」（Les Routes de soie）齊名。[2] 法國的遠洋瓷路航運，自柯爾貝爾創設的法國東印度公司（1664）多方推動，1698 年「昂菲提特號」[3]出駛中國後發展迅速，在 1719 年保護主義勢力出現以前經營一度活躍。[4] 位於大西洋岸的南特與羅里昂兩港的興起，可以說直接受惠於此遠洋航線的轉口位置。1700 年 10 月 4 日，南特舉辦了首次由遠洋商艦「昂菲提特號」自廣州帶回法國的手工藝貨品拍賣會。1723 年，南特獲得東印度公司的獨家代理權達六年之久。1724 年，南特商人特里伯特（Tribert）被任命為法國駐廣州之商務代表（Directeur du comptoir français de Canton）。1727 年法國東印度公司在南特興建轉運倉庫。次年法國在廣州設立商館，一直到 1759 年為止，由法國船商不定期接管。南特港在法國遠東航運中作為轉口與倉儲港的地位相當明顯。

　　不過若自整個西歐的角度觀察，法國東印度公司的營運不僅起步較荷、英諸國要晚，在規模成效方面也不及後者。在 1698 至 1715 年間，英國遣往遠東的航艦（43 艘）幾乎是法國同時期航艦（23 艘）的兩倍。[5] 這個差距在十八世紀後期更加擴大，其原因是多方面的。除了官方基於保護主義普通不重視印度洋之航線外，[6] 與法國大陸民族性格不無關係。路易十三的丞相黎塞留（Richelieu, 1585-1642）曾直接地指出，法國遠航貿易之落後，在於法國人凡事急功近利，又無法忍受長途航行之苦，他們沒有考慮到在印度、波斯一帶地方有無數的絲織、地毯及中國的珍奇寶藏與各種香料，是海上貿易

不可忽視的對象。[7] 攝政王奧爾良公爵（Duc d'Orléan, 1674-1723）執政時期企圖振興遠航貿易，將東印度公司、西方公司（Compagnie d'Occident）與塞內加爾公司（Compagnie du Sénégal）合併重組，強化遠東航運的組織，命名為「新印度公司」（La Nouvelle Compagnie des Indes），由於無法擺脫其國家控管的傳統，加上缺乏民間投資，最後仍將重組後的新印度公司隸屬財務總督，具有濃厚的官方色彩，運作上不如荷蘭、英國公司靈活。此結構上的弱點，可以部分說明法國對遠東及中國的貿易在十八世紀中葉的衰退。在法國的外貿總額中，遠東貿易的比重不大，不能與其對非洲甚至對美洲的貿易相提並論。

在法國大革命期間，革命政府廢除一切外貿商務工會（Compagnie de Corporation），新印度公司遭廢止，[8] 法國與遠東貿易一時呈現停頓狀態。拿破崙稱帝後使得舊制時期的中央集權變本加厲，並施行領土擴張政策，在1810 年前後達到帝國聲勢的高峰。拿破崙一世將版圖擴張至荷、德、義諸國境內，其勢力範圍雖然沒有越過歐陸，但拿破崙一世對世界各地的政治發展局勢，卻一直持有高度的興趣，這個企圖心可以自當時無數駐外軍事外交官吏的報告中得知一二。

德・聖特－克瓦的上言書及其對華貿易的獻策

赫努瓦・德・聖特－克瓦（Félix Renouard de Sainte-Croix）為 1803-1807年間負責統轄菲律賓群島軍事防衛的法國騎兵隊軍官，[9] 他於 1811 年 12 月1 日上書拿破崙一世，[10] 陳述與中國建立外交商務關係的重要性。上言書中不僅強調要恢復大革命由傳教士為核心代表的中法關係，甚至要更積極，設

置使館，派遣包括軍職、技術人員、學者、政治觀察家的使團，以應對侵略性日增的英國對華政策。

　　早在 1792-1793 年間，英國使節馬戛爾尼勛爵（Lord Macartney, 1737-1806）赴華要求改善與中國的商務關係。對赫努瓦・德・聖特－克瓦而言，其目的不過是想驅除法國及其他西歐國家在華之貿易活動，進而壟斷在華的商業利益。赫努瓦・德・聖特－克瓦也指出，馬戛爾尼曾嘗試多方接觸傳教士，藉以接近清廷。因為當時與北京朝廷關係最密切的外國人士莫過於耶穌會教士，然而傳教士大半來自歐陸，其中又以法國傳教士居多，使得馬戛爾尼之計難以得逞，換句話說，法國與北京朝廷的關係在大革命前後，是比英國佔有優勢的。

　　荷蘭人繼英國之後於 1794 年抵北京，也進行與華貿易的磋商。接踵而至的各國外商使節雖未能獲得清廷具體的承諾，卻對法國的勢力擴張形成威脅。因此，赫努瓦・德・聖特－克瓦在對拿破崙一世的上言書中除了報導外商在廣州、澳門一帶的活動概況外，更建言積極派遣使節團，尤其在 1810 年 2 月 20 日英水手在廣州殘殺中國人及侵佔澳門事件後，英人被迫撤離廣州，清廷對英人產生反感，正是法國採取行動爭取替代英國地位之時機。再者，赫努瓦・德・聖特－克瓦還指出，英國東印度公司之主要商業目標在於東印度孟加拉及孟買的棉花和中國的茶葉，當時價值不下二千萬英鎊，商業利益十分龐大。因此，在中國設使館不僅在外交策略上可驅逐英國勢力，通過耶穌會傳教士取得清廷的信任，並能獲取豐富的商業利益，實為一舉數得之計。[11] 不過，赫努瓦・德・聖特－克瓦不逢時機，上書中雖然明確地指出了英國東印度公司對中國的野心及恢復對中國貿易的重要性，無奈當時拿破

崙正熱衷於左征右伐地擴大國界，他的領土野心尚未超越歐陸；當時法國對西班牙的戰爭（1808-1813）正陷於膠著，戰爭拖累經濟，教會方面的反對更導致內部的不安，尤其是對俄國的征討，對拿破崙一世的政治生涯造成致命的打擊，赫努瓦·德·聖特－克瓦的上書終未被拿破崙採納，實有其當時之政治現實背景。[12] 此特殊國情也是法國十九世紀初期遠洋航運不振的重要因素。

1814 年路易十八取代拿破崙成立憲政王朝，有心重整內政外交，遠洋航運界也期待新王朝能協助重振航運貿易。托馬·杜勃亥於 1813 年當選為南特商會代表之後，對推展南特港之經濟活動相當積極。1812 年成立之遠洋船運公司在 1815 年已經開拓了赴中美洲的航線（瓜德羅普〔Guadeloupe〕與馬丁尼克〔Martinique〕），但是立即面臨了英、荷諸國競爭的壓力，因此曾連署向官方建言，通過外交協商與英、荷諸國達成公平互惠的競爭原則，以保障遠洋船商之權益。1819 年 9 月 28 日內政部召集的會議對此議題進行辯論。

西歐殖民經濟與列國間的競爭問題至此已逐漸浮上檯面。[13] 1817 年，托馬·杜勃亥中國之行以前，法國對遠東的商務貿易幾乎完全停頓。當時法國對遠東及非洲維持貿易來往的港口，只剩下西部海岸的波爾多（Bordeaux）及南特兩地。在此前提下，托馬·杜勃亥多方滙集英資，重振對印度與中國的貿易不僅是南特地方一項重大的經濟事業，在法、中關係史中是重建十九世紀法國與中國商務關係的一項重要企圖，其意義是值得重視的。

航業世家杜勃亥及其中國之行

　　托馬・杜勃亥出身於蓋納塞島（Ile de Guernesey）英裔諾曼第世家。[14]
父親畢耶赫－弗亥德里・杜勃亥（Pierre-Frédéric Dobrée, 1757-1801）於 1775
年定居南特，1777 年與船商史維豪瑟（Schweighauser）之女瑪麗－羅絲結婚。
他在 1782 年成立與英商合資的航運公司（Schweighauser et Dobrée Cie），一
躍而成為南特的重要船商。

　　托馬・杜勃亥於 1802 年繼承父業，並於 1812 年成立自己的遠洋船運公
司（la Société Th. Dobrée et Cie），經營大西洋一帶的遠洋航業，早期事業與
其他法國船商並無區別，不外轉運洋蘇木（campêche）、靛藍植物、咖啡及
捕鯨類漁業等。不過托馬・杜勃亥更由船商進而投資工業生產，重要的工業
投資研發包括航艦船身金屬板之製作，鯨魚油、糖的煉製等，頗有收穫。他
熱心公益，參與商業工會不遺餘力。1813 年他被任命為南特商務總會主席
（Président de la Chambre de Commerce de Nantes），並於 1815 年當選為南特
市議會代表，政經關係良好，為復辟時期南特當地的財經領導人物。

　　皇室貴族與船商關係一向密切，1814 年路易十八復辟，對法國停頓多
年的遠洋航業無疑是一項好消息，路易十八不久便頒布一些優惠的關稅辦
法，以鼓勵遠航企業界。當時大部分南特商船逐漸恢復與中美洲[15]的貿易往
來，托馬・杜勃亥卻深信遠東航線仍有利可圖，希望與法國東印度公司建立
合作關係。1815 年，法屬地波旁（今留尼旺島〔lle de la Réunion〕）船商塞
拉勒斯（Saléles）曾向總督上言，指出恢復與蘇門達臘、馬來西亞海岸、交
趾支那、婆羅洲、菲律賓群島及中國諸地之商業關係的利益。當時，曾有數

位船商建言政府組織赴中國之遠洋商艦，反映路易十八復辟後，法國船商界企圖重振遠洋貿易之意願，尚不止於托馬・杜勃亥一人，且將眼光移到中斷已久的中南半島及中國貿易上面。[16]可惜官方始終未能出資，而僅願意採取優惠關稅之類的補助政策。

　　早在「法國之子號」興建的前一年，1816 年 5 月，杜勃亥公司的商船「麒麟號」（la Licorne）與法國東印度公司的「昂菲提特號」由托馬・杜勃亥的內兄狄勃阿・維歐萊特（Dubois Viollette）帶領，同時啟航赴印度，於 11 月 15 日到加爾各答，並與當地的法國承繼東印度公司業務的德維里那兄弟（Deverinne Fréres）建立合作關係。狄勃阿・維歐萊特不久便發現法國在印度加爾各答的商船業務經營不善，發展有限。因此自 1817 年起便有改變策略之意，企圖將遠航商船的目標轉向中國廣東與菲律賓群島的馬尼拉。因此在狄勃阿・維歐萊特的建言下，托馬・杜勃亥著手興建 810 噸的三桅商船（圖 1），最初定名為「盧瓦爾號」（la Loire）。

　　1817 年 10 月 2 日，皇室頒布鼓勵與中國通商的減稅令。10 月 17 日法國關稅局長正式發函至南特商會：明白表示官方支持與中國的通商，賦予遠東進口稅折半優惠（le demi-droit）。[17]因此 11 月 4 日托馬・杜勃亥在其新建遠航船艦下水禮中，特邀請王儲昂固萊姆公爵（Duc Angoulème）主持，並將船名「盧瓦爾號」改為「法國之子號」，一方面向王儲表達敬意，另一方面也宣示其與中國通商之宗旨。在多方有利因素下，倫敦船商威廉・湯普森（William Thompson）終於同意投資「法國之子號」在 1818 至 1821 年間的中國貿易之航。至此，中國之行的時機已完全成熟。首次中國之行乃於 1818 年 4 月 21 日駛出南特。根據當時地方報紙的描述：「起航之時海況良好，

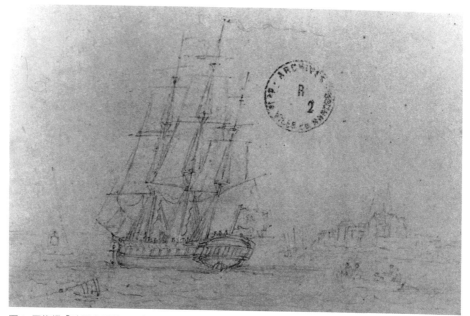

圖 I　三桅艦「法國之子號」，杜勃亥速寫，12.7×20.5 公分，1818 年　南特市立檔案局（Fonds. Dobrée; 8 ZR2C18 3B）

一切順利。當日吸引了不少好奇觀眾，擁集於海岸及周圍島嶼觀看，三十年以來南特地方沒有興建如此巨大的船艦」。[18]

中國之行的始末及其歷史意義

在托馬・杜勃亥經營十年的遠東航運中，共有四次抵廣州，[19] 其時間如下：

1818-1819：「法國之子號」

1818-1820：「印度人號」（L'Indienne）

1824-1826：「可親的克里奧人號」（L'aimable Créole）

1826-1827：「法國之子號」

圖 2 「法國之子號」於 1818 年 6 月 4 日出航，東方港（L'Orient）為當時遠洋東方的要港，因而得名

　　杜勃亥建造 810 噸三桅杆商艦「盧瓦爾號」[20]，其最初的用意是為採購印度的棉花與糖；後來改變初衷，一方面因為當時往返於印度的商船不止南特港，英法大多數船商也以棉花與糖為經營對象，此競爭現象必然會導致價格下滑而減低了利潤。另一方面，1817 年，杜勃亥公司的「印度人號」自加爾各答載返的棉花已有滯銷的現象。因此，杜勃亥將目標改向中國及菲律賓，並以進口茶葉為主要目的。[21]

　　「法國之子號」於 1818 年 6 月 4 日出航（圖 2），以廣州為目的地，第一次中國之行，杜勃亥備有禮品一份奉獻嘉慶皇帝：一套刻有路易十八頭

圖 3　杜勃亥親筆致嘉慶皇帝的信，大約寫於 1818 年，初次啟航之時

像的銅製紀念章，並附有杜勃亥親筆致嘉慶皇帝的信（圖3），表達杜勃亥期望與中國通商的誠意與敬意。[22]「法國之子號」初航去程載貨不多，以酒、珠寶、家具為主，1819 年 1 月 27 日離開廣州，整整十二個月後，於 1819 年 6 月 4 日駛抵聖納澤爾（Saint-Nazaire）港。回程載貨以茶葉（56%）、絲綢（廣東及南京縐綢 19%）、南京綢（8%）、糖（7%）、生絲（10%）為主，附帶購買的中國特產包括中國茴香、洋蘇木、中國墨、象牙扇、檀香木、玳瑁或牛骨刻製之工藝品。抵法之日，港口盛況空前，堪稱二十年代法中貿易的一件大事。[23]

第二次赴廣州是在 1818 年 12 月 15 日，「印度人號」自加爾各答啟程，將印度的棉花及硝石運往中國，再自廣州運載茶、糖及肉桂香料、藤竹等材料，於 1820 年 1 月 3 日駛返法國勒阿弗爾（Le Havre）港。運往中國的棉花得以順利賣出，但自廣州載回的茶葉卻因英國與「法國之子號」已大量購進而滯銷。[24]

第三次赴中國與馬尼拉是在 1824-1825 年間，由「可親的克里奧人號」出航，這時法國的海關減稅條款已經取消，商業利益相對減少。

最後一次中國之行是在 1826 年 4 月 8，「法國之子號」自加爾各答將棉花運到廣州，再於次年 5 月 7 日返程回法。

杜勃亥公司遠航中國、印度及馬尼拉的貨運，反映了托馬・杜勃亥與英國人的密切合作關係。一方面，英國在遠洋航運方面經營基礎深厚，各主要港口皆有人力與財力支援；另一方面，托馬・杜勃亥及其內兄狄勃阿・維歐萊特的資金仍不足以獨立負擔全部航運需求，與英資的合作是杜勃亥公司遠東航運的關鍵因素。

「法國之子號」於 1827 年 5 月 7 日返法後，曾於 1827 年再赴印度，但是並未繼續東駛，而是改在印度洋的留尼旺島卸貨。自 1824 年第三次中國之行以後，杜勃亥公司已有轉向印度洋島嶼發展的傾向。基於航程遙遠及茶葉、香料滯銷等因素的成本效益，杜勃亥公司逐漸放棄中國、菲律賓航線。

托馬・杜勃亥本人從未涉足東亞，他對亞洲的認識判斷全賴有限的通訊資料，資訊未必合乎法國國情，導致判斷上的偏差；例如第一次及第二次中國之行皆以採購茶葉為主，而法國人對茶的需求量不大，同時，這兩次航行在時間上太接近，對貨物的銷售必然起消極影響，其他進貨如絲、南京綢未

必契合法國人的趣味，導致貨品滯銷。此外，自馬尼拉進口的糖比自中國進口的成本要低而銷售容易，這一切使中國之行的意義大受質疑。

1828年12月15日托馬‧杜勃亥病逝。同年法國商船「航行者號」（La Navigateur）之船員在澳門附近遭殺害。此事件曾導致法國領事親赴廣州處理。次年（1829年）杜勃亥公司將「法國之子號」出售。1834年，法國東印度公司完全停止業務，法國與中國的通商大量減少。中國方面的對外政策也日趨封閉，直到1842年因鴉片戰爭的南京條約打開五口通商前，法中貿易關係幾乎陷入停頓狀態。

托馬‧杜勃亥中國之行主要目的在進口印度的棉花、糖及鋅、硝石，以及中國的茶葉、米等原料。四次航行下來，因貨物的滯銷造成周轉的困難，終於在1827年停駛，自1818年起航以來不過十年。經濟效益不足，應當是停駛的主要原因，自遠洋貿易商的立場來看，也許僅僅是營運策略的修正，但是在法國與中國的關係史中，它卻有其不同的意義。

托馬‧杜勃亥在十九世紀二十年代裡是法國少有的遠航中國的船商，他的挫折不是單純的經營問題，在中國開放五口通商以前，法國官方態度相當不明確，路易十八的遠洋政策雖比路易十五時期（1715-1774）要開放，但與極具侵略性的英國遠洋航業比較，顯得太被動而猶疑。[25] 早在1819年，法國內政部曾就法國與英國海口貿易互惠，以及其與殖民地關係等法案進行辯論，這一切顯然沒有達到具體成果，杜勃亥曾在1822年撰文〈論殖民地〉（Mémoire sur la colonie），倡議船商轉業投資工業，可以說是遠洋航業危機意識下的預言，[26] 因此這大環境的不利條件若是托馬‧杜勃亥挫折的背景因素，但又何嘗不是法國在拓展遠東勢力範圍時，落在英國之後的根本原由。

鴉片戰爭（1840）之後，英國與中國貿易關係的優勢更加明顯；因此，法國十九世紀的東進政策在商業利益的主導下，轉向北非、印度洋島嶼（留尼旺島、毛里求斯）發展，這幾乎已是一個無法抵擋的趨勢，對法國此後的東南亞發展政策有舉足輕重的影響。若說托馬・杜勃亥中國之行，是十九世紀法國第二帝國，以殖民主義手段強制與中國通商之前最具企圖心的經驗，當不為過。

本文的目的不在探討杜勃亥公司的商業策略，或其海運投資的營運效果；而是希望能自一個海上貿易的案例，檢視十九世紀早期中法關係的某些歷史文化面向；尤其是在法國王朝復辟時期，法國政經情況不穩定之時，法國與中國間的脆弱貿易關係，可以在此案例中獲得解釋。另一方面，杜勃亥的中國工藝收藏則為嘉慶、道光年間的貿易瓷、外銷畫的類型款式提供了不可或缺的實證。

杜勃亥收藏中國工藝品的類型特徵與文化意涵

自經濟角度來看，法國的遠東貿易似乎從來沒有真正成功過。自從1664 年柯爾貝爾極力推動的東印度公司，到十九世紀二十年代托馬・杜勃亥的中國之行，其經濟效益可以說是令人失望的。不過無論是東印度公司的「昂菲提特號」，或是托馬・杜勃亥的「法國之子號」，這些遠航商船東行的盛舉，在其有限的經濟效益之外，對法國海港的繁榮與中國文物西傳的貢獻是無可置疑的。托馬・杜勃亥四次遣艦赴廣州、馬尼拉是以收購茶葉、絲織品及香料為目的，隨行購買的中國工藝品有兩類性質：一類以市場銷售為

圖 4　徽紋彩瓷餐盤，直徑 15 公分，1824-1827 年　杜勃亥美術館（Inv. 896.1.994）

目的，主要包括象牙、牛骨、檀香木、玳瑁等刻製品；另一則為杜勃亥個人收藏與餽贈，前者經拍賣流入市場，已無跡可尋，後者多為委託採買，大部分尚存於館內，可為十九世紀初期英法中產階級的生活藝術提供可貴的一手資料。

　　現藏於托馬・杜勃亥美術館的中國工藝品數量不多但類型多樣，根據 1988 年杜勃亥美術館公布之清單，整理建檔者 229 件。[27] 類型方面，除 110 件外銷畫外，器物工藝品包含有陶瓷餐盤（圖 4）、茶具、陶塑人像（圖 5）、漆器茶盒、象牙與貝殼、扇面、象牙圖章、手杖頭、骨製西洋棋、籌碼、牌九、家族徽章、刻有紋飾之貝殼等玩賞器物。凡餐盤、茶盒、象牙圖章、象牙手杖頭之上皆刻有杜勃亥的家族徽紋（Arm es de Dobrée），這一點可說明

圖 5 陶塑人像，1830 年以前，高 35 公分，寬 15 公分 杜勃亥美術館（Inv. 889.1.961） 作者拍攝

托馬・杜勃亥購買中國工藝品是出自餽贈與家庭收藏的興趣。部分餽贈之禮品可求證於書信文獻。[28]

陶瓷器物比例偏低[29] 及徽紋定製瓷[30] 的興盛

中國陶瓷器在十七世紀末曾是東印度公司遠航貿易中的重要對象。進入十八世紀之後，在數量上雖不能與茶、絲相提並論，但其價值昂貴，且具文化代表性，仍是值得注意的。南特曾是中國陶瓷進入法國內銷市場的主要商港，在南特市檔案紀錄中，1722 年 9 月 22 日拍售「摩爾人號」（Le More）與「葛拉特號」（La Galetée）兩艘商艦的陶瓷商品達 252,000 件之多。[31] 不過，此航線在十八世紀中葉以後，已見不到瓷器商船絡繹不絕的景象。歐洲

內地研發的陶瓷生產，已逐漸取代了成本高昂的中國瓷器。根據第一次杜勃亥自中國進口拍賣紀錄，貨品清單上有 2,200 件象牙扇及牛骨、檀香扇及玳瑁等刻製工藝品，卻無一件陶瓷器的紀錄。此後進口貨物中亦未見任何瓷器項目。換句話說，法國在中斷與中國貿易二十餘年之後，四次中國之行都不再採購中國陶瓷。其中牽涉的問題相當複雜。暫且不談中國境內在道光嘉慶年間陶瓷減產的影響，僅就法國市場來看，大革命之前新古典藝術的嚴峻風格，已扼殺流行多時的洛可可趣味，進而削弱了同質性中國風味的嗜好。在進入十九世紀之後，收藏家的態度已有明顯的轉變，中國瓷器不過是眾多收藏對象中的一種，因此市場萎縮而成本高昂，中國瓷器不再是遠洋商人大量進口的商品。

　　在杜勃亥收藏的中國工藝品中，少數的陶瓷品主要是繪有家族紋章的餐具與茶具，這兩類陶瓷是收藏品中相當引人注意的項目，反映了十九世紀早期另一個重要的現象，那就是徽紋定製瓷的興盛。英、法貴族家庭通過遠洋商人到中國定製家族紋章器皿可以上溯至十七世紀，自從十八世紀中葉琺瑯彩紋章出現以後，成套的五彩紋章餐具更為流行。這種風氣在葡、荷、英、比諸地尤為多見。法國利摩日（Limoges）美術館所藏 220 件定製瓷中，其中 80 件為徽紋瓷，比利時布魯塞爾歷史博物館亦收有 60 件以上不同的家族紋章，多半為廣州繪製的彩瓷。[32] 以杜勃亥家族的歷史與地理背景而言，托馬・杜勃亥委託其艦長或商務總監在廣州定製家族章紋器皿，反映了定製瓷在西歐中上層社會中的流行。至於杜勃亥細心繪圖說明，並對其色澤形式詳加叮囑，則展現了個人的藝術修養。

　　徽紋定製瓷為外貿瓷中一種重要類型，其他紋飾類型皆取材於新舊約的

聖經故事，混雜了歷史與文學的寓意、象徵神話、宮廷生活情趣或農耕漁釣之類的自然景色，當然也包括了中國山水、花鳥繪畫。根據一項學術性調查，目前法國最重要的中國定製瓷收藏地，是在利摩日、洛里昂（Lorient）、波爾多、勒阿弗爾、盧昂、費康（Fécamp）。[33] 除了利摩日是法國陶瓷器生產地，其他收藏豐富的地方皆為貿易港口。由這裡可以看出「定製瓷」附屬於貿易航運事業的特質及其所代表的中產商業趣味。

　　歷史學者布賀（Maurice Braud）自地理位置指出南特接受英國文化的影響，早形成以海洋貿易商為主的中產階級，而此以中產商業階級為核心的南特地區，直到十九世紀中葉，並沒有設置大學教育培養知識分子，也因此一直沒有發展出十八世紀啟蒙時期的知識文化，缺少嚮往中國文化的哲人雅士等，是故對中國瓷器的鑑賞風氣比不上巴黎的貴族圈子。[34] 這個解釋不失中肯。法國人士愛好中國陶瓷的風氣主要在上層社會，除了巴黎、波爾多、里昂等貴族聚集的大都會之外，另有東北部的南錫、史特拉斯堡一帶，那裡曾因公爵雷欽斯基個人的興趣，影響了當地人士對中國瓷器的愛好，也發展了地方上陶瓷產業的傳統。這些文化背景的差異，也在此貿易瓷的收藏趣味中反映出來。[35]

委託採購與繪圖定製的收藏方式

　　前文中已提到托馬・杜勃亥本人並未涉足中國，他所收藏的中國文物是委託其商務負責人就地購買或定製。在現有的書信檔案中，我們可以觀察到多次委託購買的過程。負責第二次中國之行的商務總監狄勃阿・維歐萊特曾在 1818 年 12 月 20 日自廣州覆信杜勃亥，報告其工作情況，信中提及購買

外銷畫和象牙扇之事：

> 我曾在澳門向您報告，我僅以一般航艦抵達（中國）之事，我們花了好
> 幾天的時間上行（珠江），最後終於在 11 日抵達黃浦，然後便立即來
> 此（廣州）；……[36]，我也購買了中國扇子，它們因為手工（不很好）
> 所以價格便宜。訂購了小箱包裝的茶，還有畫得不壞而中國味十足的繪
> 畫，雖然你的摘記（Note）和我的其他文件一起遺失了，我會試著再為
> 您買些其他的工藝品（curiosités），不過請體諒我能為此付出的時間不
> 會很多，我希望在 1 月 20 日以前結束採購工作……[37]

信中所謂「……畫得不壞而中國味十足的繪畫」應當是指外銷畫。遺失
的「摘記」內容已不得而知，但根據杜勃亥的習慣，此「摘記」中應有委託
購買的詳細說明。

委託商務總監在採購茶、絲等原料的同時，物色外銷畫或定製餐具是
十八、十九世紀外銷工藝中屢見不鮮的。1821 年 10 月 20 日杜勃亥發信給「法
國之子號」的艦長狄歐特里（Capitaine Duhauteilly），請他於馬尼拉回程經
過廣州時，購買一系列中國工藝品，包括西洋棋及籌碼、扇子、壁爐人物擺
設、壁紙、毛筆、圖書、茶具等。[38]

杜勃亥對其委託購買之物在價位、數量之外，凡貨品的型制、色澤無不
詳加說明，對定製的工藝品更附有草圖。以其家族徽章為例，[39] 杜勃亥曾於
1821 與 1824 年間多次書信中提及他對此徽紋圖案的構想，並親自繪圖說明，
除造型特徵之外，對花葉紋飾、題銘的色澤濃淡都詳加解說。另外有四件定

製的雕花茶盒，也附圖強調其要求的「華麗」（riche）色澤與「細工浮雕裝飾」（relevée en Bosse finement travaillées），如象徵高貴長青的金龍，每個茶盒分別以金色繪製家族族徽。杜勃亥之所以如此細心的繪圖說明，除了展現他個人在收藏方面的品味之外，也因為他有意將茶盒贈送給兩位貴人：一位是曾親臨「法國之子號」下水禮的王儲，昂固萊姆公爵；另一位則是布羅塞（Brosses）的市長。目前館藏文物及 1821 至 1827 年的書信檔案，皆保存了定製的說明細節。[40]

杜勃亥在 1821 年 10 月 20 日的委託信中，還希望訂購一套壁爐人像，信中是這樣寫的：

> 一組漂亮的壁爐裝飾：包括三件銅瓶和三個銅人，大約數英吋高，瓶的造型一定要優美、中國式樣；人物要圓塑式，其衣著應合乎藝術雕製，一切都要精細完美。你知道我所要求的是一組豪華的壁爐裝飾，我不能接受任何小氣的款式。我想銅雕（人）難在 100 鎊之下購得。萬一無法定製上述精美銅雕，也許可以尋得瓷製的壁爐飾物，深色而華麗的帶金圓雕造型與兩個瓷人（無須絲質衣著），著瓷衣，彩色富麗，圓渾鍍金。假若你可能選擇人物的話，中國帝王與王后像是我最喜歡的。這樣的裝飾品也許比前一類銅質人物要便宜，不過我仍然留給你 200 鎊……

杜勃亥對自己的喜好確實是一絲不苟的，不過我們在檢驗其收藏文物之後，並沒有發現任何銅質的人物雕像。倒有一組八人的彩釉陶塑人物，似乎印證了杜勃亥信中所說的「瓷製壁爐飾物」。這組塑像包括一對帝后，一對

官吏夫婦，一對貴人相貌的老人老婦，及苦力二人。陶土人像身高約 35 公分至 55 公分，頭部以金屬支架，可搖動，人物表情栩栩如生。陶塑賦彩釉，貴人衣著華麗雍容大方，苦力則寫實而生動，不愧為民間藝師的傑作（見圖5）。此類陶塑人像質地脆弱，在遠洋貿易航行中搬運不易，少見於西方收藏中。在杜勃亥為數不多的中國工藝品中，這套彩塑人物及親手繪製的徽紋餐碟、茶盒、棋盤、牌九、籌碼成了館藏品的特色。

外銷畫：中國經驗的圖繪紀實

外商隨行購買的中國文物以手工藝器物居多數，外銷畫描繪中國風俗、景點，傳達異國情調的港口風光，具有風景明信片的功能，大肆收藏者並不多。杜勃亥的外銷畫在全部 229 件收藏物中佔有 110 件（其中 17 件已遺佚），在質與量雙方面皆不容忽視。

現藏外銷畫就檔案資料來推斷應當不是一次採購而得，因為在 1818 年12 月 20 日狄勃阿・維歐萊特由廣州致杜勃亥的信中已提到購得外銷畫一批之事，六年之後，1824 年 10 月 20 日，在第三次中國之行期間，托馬・杜勃亥曾去信給公司商務負責人昂里・赫特（Henri Ritter），請他自中國購買「呈現有船隻、景致、風俗、居民服裝、地方節慶、遊戲」之繪畫。[41] 我們注意到現藏於館中的繪畫，有不少作品展現上述主題。雖然我們無法判斷與信中主題吻合的作品究竟是在 1824 年杜勃亥撰信之前還是之後購進，但依據信中的口氣，杜勃亥非常清楚圖像的主題內容，似乎是在依據一定的資料下訂單，因此我們可以推測撰信之時杜勃亥已經擁有部分這類作品。

此外，館藏的外銷畫雖未註明採購年代，但是我們根據圖像內容，尤其

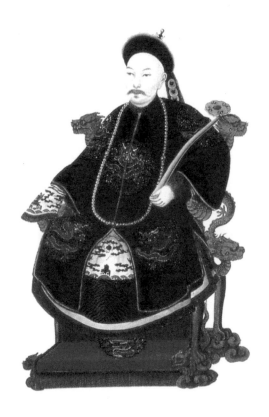

圖 6 道光皇帝像，1830 年以前，51×40 公分，水粉畫　杜勃亥美術館

是道光皇帝像（1821-1850 在位）（圖 6）及廣州商船大火（1822）（圖 7）兩圖的年代推斷，一部分的外銷畫應當是在第三次中國之行，亦即 1824-1825 年間購進。

就圖像內容而言，我們可以看到以下四種類型：

（1）海港與水上景色，特別是具地標特徵的風景畫，如寺塔、城堡等；

（2）代表不同社會身分的人物畫，如帝王、士紳、商賈、苦力等；

（3）風俗節慶、起居環境、孩童嬉戲，如庭園、孩童踢毽等；

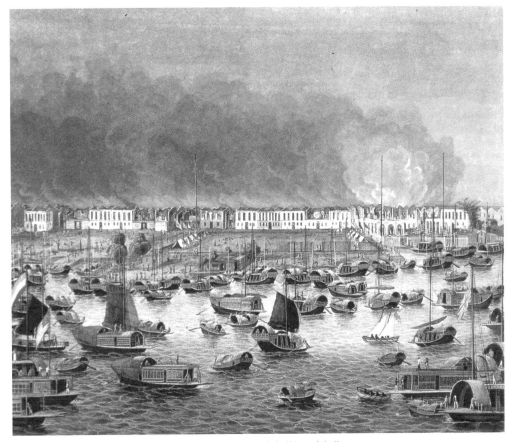

圖 7 《1822 年廣州大火》，36×44 公分，水粉畫，十九世紀二十年代 杜勃亥美術館

（4）製作茶葉的技術過程。

這些圖像內容頗能說明十九世紀外銷畫的典型主題。

外銷畫是東西貿易的特殊背景下所產生的一種藝術產業，它幾乎是針對貿易商代表的中產階級所定製的風景畫或風俗畫。其圖像內容呈現的異國情趣與中國繪畫的線性風格，賦予此類圖像高度的東方情調與視覺快感，可滿足當時歐洲商旅階層的生活藝術趣味。這也許正是外銷畫隨著十九世紀東西貿易發展而興起的主因。在杜勃亥的收藏品中，這種反映外貿商的生活藝術

或記錄其中國經驗的性質是相當明顯的，稱之為「中國經驗的圖繪紀實」亦不為過。以下就此系列圖像作進一步分析。

由黃埔至廣州的航路圖繪

自從 1699 年廣州開設為通商口之後，自歐洲到中國的船隻往往在菲律賓（馬尼拉）停泊一段時間之後，再沿中國東海岸登陸，自澳門沿珠江上行至黃浦。商船停泊黃浦後，事分兩頭進行，一方面卸載貨物，繳納捐稅，另方面，船長及商務總管則乘小船上行至廣州進行交易。

停泊在黃浦的船艦，首先由行商及翻譯陪同上船量驗（mesurage），同時引見一位飲食起居的供應商負責生活所需，然後船艦乃得以卸貨。由於珠江上行至廣州的一段河床狹窄，商艦無法行駛，貨物得分別以中國帆船運送至廣州。這樣一個行程經歷，往往在外銷畫中以分段的地理景色記錄下來。

在托馬・杜勃亥所收外銷畫中，我們注意到不下七件作品，[42] 有如連環圖畫一般描述了外商在五口通商以前由珠江上行至廣州的一段旅程，如：

《澳門：上行珠江的船隻》（Macao: remontant la Rivière des Perles）

《黃浦外島：停泊之外商船艦》（Ile de Whampoa: navires étrangers en rade）

《俗稱荷蘭堡的舊城堡》（Un ancien fort susnommé Dutch Folly）（圖 8）

《廣州：商行巷及其倉庫》（Canton: l'allée Resporrdentia et ses factoreries）

《1822 年廣州大火》（Incendie à Canton en 1822）（圖 7）

在這一系列外銷畫中有明顯的兩類特徵，一為沿珠江上行的景致：果園、小丘、寺塔；另一則為地標型的建築，如九層塔、「荷蘭堡」（Dutch Folly）[43]、商館巷、荔枝灣。外商商館（Factories）是十九世紀外銷畫常見的

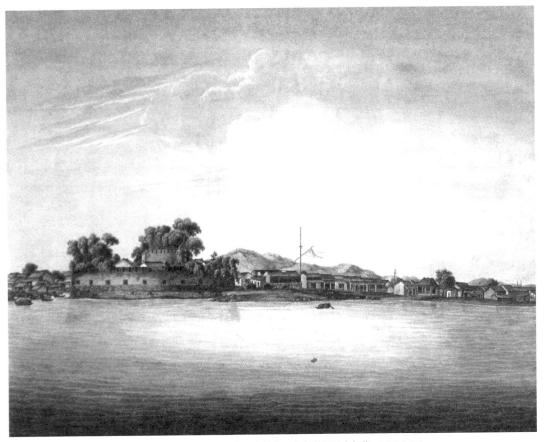

圖 8　《俗稱荷蘭堡的舊城堡》，35×45 公分，水粉畫，十九世紀二十年代　杜勃亥美術館

題材，在杜勃亥公司中國之行的年代，共有十三國外商洋行，俗稱十三行。
我們注意到洋行皆為歐式建築，是在 1743 年一次火災後，依中國官方要求
興建，多以磚、木為建材，二至三層樓房，包括辦公室、住宿及接待空間，
租金昂貴，由各國洋行的負責行商管理。洋行巷的商館插有各國國旗，在異
國情調中添加了國家的代表性，對希望攜帶地方上紀念品的外商而言，最能
說明旅行紀實經驗，這也許是珠江沿岸外商館一帶風景在外銷畫中極為流行
的原因。現藏香港藝術館的外銷畫中亦有不少黃浦、廣州一帶景致；數幀以

外國商館、河南倉區等為主題的水粉畫，從主題、構圖及描繪技法上比較，與杜勃亥之收藏相當類似。[44] 以當時廣州十三行同文街一帶畫店，雇用畫工大量繪製外銷畫的情況來看，杜勃亥屢次委託其代理人購買的外銷畫，有可能出自此類畫室。[45] 同時，這批畫是否與當時外銷畫行業中享有盛名的關喬昌（啉呱）與關聯昌（庭呱）昆仲有某一程度的淵源關係，也值得進一步考證。[46]

外銷畫中收有《1822 年廣州大火》（圖 7）一幀，描繪的是 1822 年 11 月 1 日至 11 月 2 日發生在商行巷的火災，部分洋行被毀，居民紛紛走避珠江上的帆船，如圖繪所示。當時朝廷為杜絕趁火打劫，會派駐軍隊紮營於十三行館內。燒毀的洋行不久得以重建，直到 1856 年全部洋行在一場大火中燒毀後便再沒有重建。

珠江景色、商館、行商及其助手等描繪精細的外銷畫，記錄了十九世紀中西貿易的實景，所攜帶的歷史訊息不容忽視。其他題材如道光皇帝像、豪宅內景、中式庭堂和兩旁牆上字畫、排列對稱的家具、嬉戲的兒童、工筆花卉等，則反映了中國文化自十六世紀以來，藉著風俗畫的形式西傳的樣式。早期歐洲傳教士自中國帶回去的視覺資料，大多屬於這類兼具民族學、地方誌與異國情調的風俗畫的多重性質。

在型制技法方面，這批外銷畫除了《廣州：商行巷及其倉庫》採用油畫及帆布為材料外，其餘皆為水粉畫、紙地、線性造型，結構清晰、穩重，採用西式透視，呈現明暗陰影，人物面貌多用四分之三的角度。就風格而言，其明淨的天空、泊岸的運船、開闊的視野、穩健的結構，可以給人一種舒適愉悅的感覺。但在色彩方面，略顯得單調，工筆過於精細，易失於刻板；在

建築物的表現上，其磚牆面、廊柱、窗櫺圖案、花式欄杆，雖一絲不苟，卻無法脫去工匠製作之弊病。

　　上述外銷繪畫作品雖無年代簽名，但根據製作的格式特徵，大部分作品應當與杜勃亥公司中國之行同一時代，即以 1817-1827 年為上下限。若再以《1822 年廣州大火》這幀畫，以及 1824 年 10 月 24 日給昂里‧赫特的委託信來推斷，那麼我們更可以把一部分作品的時間定在 1822 至 1825 年間。

　　十九世紀二十年代至五十年代被學者認為是廣州外銷畫的鼎盛時期，[47]杜勃亥收藏的這批外銷畫時為廣州外銷畫發展的初期，在研究外銷畫發展歷史中是頗有參考價值的。[48]

後記

　　托馬‧杜勃亥於 1828 年病逝，其子讓－弗瑞德里‧托馬‧杜勃亥（Jean-Frédéric Thomas Dobrée, 1810-1895），又稱托馬‧杜勃亥二世（Thomas Dobrée II），繼承了家族巨大的財富，卻對經商缺乏興趣。托馬‧杜勃亥二世選擇了與航運貿易完全不同的事業，即收藏中世紀歐洲藝術及古籍，1844 年他結束了杜勃亥公司的航運營業，專心管理其家族產業，並潛心中世紀古物之收藏達五十年之久。1862 年他購買了位於南特市區一棟十五世紀建蓋的杜希莊園（Manoir de la Touche），並致力於此宅邸的修建，以陳列其收藏品。[49]後因無子繼承，於 1894 年將其杜希莊園及收藏品捐贈於下盧瓦爾省政府，成為今日南特地方知名的杜勃亥美術館（Musée Dobrée, Musée départemental de Loire-Atlantique）（圖 9）。館藏包括了父子兩代不同品味的

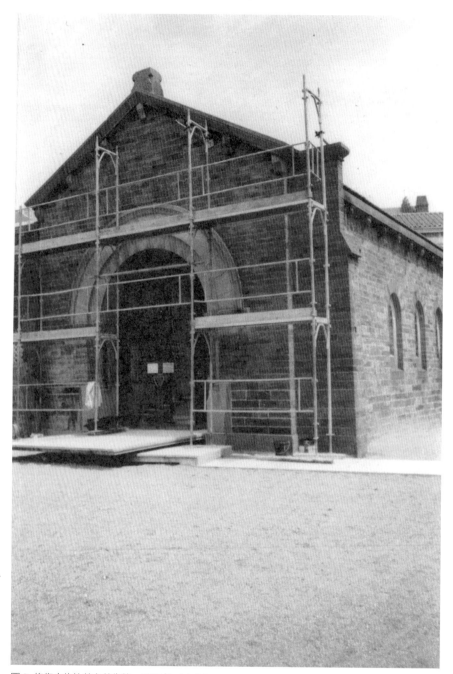

圖 9 修復中的杜勃亥美術館，1993 年 作者拍攝

東西方文物，可以稱為該館常設展中的特色。[50]

　　托馬‧杜勃亥英年早逝（四十七歲），在他創業過程中沒有其子托馬‧杜勃亥二世優厚的財力條件，無法長期致力於藝術品的收藏。其收購的中國文物數量雖然有限，其型制特徵卻頗能代表嘉慶、道光年間中國的外貿工藝。又此批收藏品受限於捐贈者之遺囑，不得外借展覽，至今鮮為人知。[51]十年前筆者在走訪法國公私美術館收藏中國文物之際，見到此批頗具特色的中國工藝品，深感有探討介紹的必要，後數度返回杜勃亥美術館勘查，訪談前後負責人，[52]並至南特市立檔案局調閱文獻。今將資料整理成文，除了呈現此鮮為人知的中國文物外，也希望自杜勃亥公司的中國之行，檢視一個純經濟動機的案例所能提供的歷史文化意涵。

註釋

1 法國僅在波旁（Bourbon）設有代辦處。

2 十六世紀葡、荷、法與十五世紀鄭和下西洋的路線有部分重疊之處，相關研究可參閱 J. P. Desroches, "Les routes céramiques"; Raffaella d'Infino, "La découverte de la Chine. L'aventure portugaise", 收錄於 Du tape à la mer de Chine, une épopée portugaise, Paris: Réunion des Musées Nationaux, 1992, pp. 19-33, 53-65.

3 「朗菲提特號」為法國東印度公司向王室購買的三桅艦，於 1698 年 3 月 29 日在拉羅歇爾（La Rochelle）港口裝備成行，初航並有耶穌會教士白晉同行，旅行經過與書信文件首次在 1859 年於倫敦發表。（可參閱 H. Bélévitch-Stankévitch, Le goût chinois en France au temps de Louis XIV, pp. 55- 57）「朗菲提特號」於 1700 年 8 月 30 日返抵路易港，載返貨物以瓷器、絲織品、漆器等工藝品為主。

4 1712 年由聖馬洛（Saint-Malo）港的遠洋船商合資組成的中國公司，曾先後派遣 Le Martial (1713)、Le Comte de Toulouse (1714)、Le Jupiter (1714) 遠航中國，然而受到法國境內保護主義的阻撓。1718 年，Le Jupiter 載返的貨物未能獲准進入法國港口，被迫改往義大利熱那亞卸貨拍賣。此保護主義對發展中的遠東航運形成嚴重打擊（同上，pp. 71- 73）。

5 參見 M. Braud, "Nantes et la Chine au XVIIIe siècle", Voyage à la Chine, Nantes, 1988.

6 法國在遠東貿易上的落後，相關記載可上溯到十七世紀初期。旅行家弗拉德（François Fyrard）曾記載中國商人與工藝品在印度、馬達加斯加一帶流傳的情況，當時不少中國陶瓷、絲織品來往於印度洋一帶島嶼（Goa, Bautam）；法國官方對這一帶地方的商業貿易並不看重，坐視葡萄牙與荷蘭人獲取厚利。弗拉德因此自行籌資組織航船，企圖尋找繞行非洲赴印度洋諸島之航線，不幸在馬爾地夫附近遇難而未能繼續（Fyrard, I, 3, 4, 1615）（參見 H. Bélévitch-Stankévitch, pp. XLI- XLIII）。

7 Richelieu, Le Testament Politique, II, 126, 1764.

8 法國新印度公司才於 1785 年重新恢復營運，1790 年便被憲政議會廢止。

9 赫努瓦‧德‧聖特－克瓦為法國十八世紀法學家達給公爵（Duc d'Agay, François-Marie Bruno, 1722-1805）之孫。他上書拿破崙一世之信，署名為畢加底總督（Intendant de Picardie），著有《赴東印度、菲律賓群島與中國，中南半島與東京灣之商業、政治之旅》（Voyage commerrial et politique aux Indes Oriertales, aux îles Philippines. á la Chine. avec des notions sur la Cochinchine et te Tonquin, pendent les années 1803, 1804, 1805, 1806 et 1807..., Paris, Clament Frères, 1810. 3vol in-8）。

10 Félix Renouard de Sainte-Croix, "Mémoire sur la Chine adressé à Napoleo Ier", publiépar Henri Cordier, Tirage à pan de Toung Pao.

11 同上。有關馬戛爾尼來華事件及相關文獻，可參閱朱杰勤《中外美術史論文集》，河南

人民出版社，1984，頁 482-562。

12　1811 年 12 月 1 日計畫書被拿破崙一世手諭退回外交部長巴薩諾（Duc de Bassano）。此文件現藏於外交部檔案，編號 Asie. 21 (Indes Orientales. Chine. etc 7), folios 190-195。

13　南特市檔案局杜勃亥檔案（Fonds Dobrée, Archives Municipales de Nantes），編號 2-A-122。可參閱 Jamal Benjelloun Zahar , "La maison Dobrée et l'Asie", *Thèse de Doctorat de l'Université de Nantes*, 1994, pp. 180-245.

14　早在十六世紀中葉，杜勃亥家族因避宗教迫害，自諾曼第遷徙到此島。英屬諾曼第島嶼中最西側的蓋納塞島，在十六至十七世紀間常為法國諾曼第的新教信徒避難之地；1855 至 1871 年間雨果（Victor Hugo）也曾因政治罪名避難於此地。

15　安地列斯群島及卡宴（Cayenne）諸地。

16　*Mèmoire sur les avantages de rétablir des relations commerciales avec Sumatra, la côte Malaise. la Cochinchine. Bornèo. les Iles Philippines et la Chine. P. de Joinville. Le rèveil èconomique de Bordeaux sous la Restauration*, Bordeaux, 1914; Jacques Fièrain, "Thomas Dobrée-Négociant-Armateurs", 收錄於 *Voyage à la Chine*, Musée Dobrée, Nantes, 1988, p. 14.

17　此優惠關稅並非僅為杜勃亥公司而設，源由來自波爾多船商巴爾格里（Balguerie Junoir）。1886 年 10 月巴爾格里向政府申請其遠洋艦「波爾多人號」（Bordelais）向中國進口貨品之減稅，理由是該公司自廣州購進之貨物，乃由其輸出之皮毛貨償付，因此進口貨並無現金之輸出。此申請案雖遭拒絕，但次年巴津－司徒登堡（Balguene-Stuttenberg）再度為其遠洋艦「和平號」（La Paix）提出同樣的申請時，終於 1817 年 2 月 20 日獲准。因此，1817 年 10 月 2 日皇室將此減稅優惠延伸至所有與中國或交趾支那的交易。不過，減稅貨品並不包括布料、糖、咖啡、可可、胡椒、辣椒、茴香等香料，以免影響其法屬地之生產。

18　南特市檔案局杜勃亥檔案，編號 2-A-127。

19　另有三次航行以馬尼拉為目的地，但未至廣州，分別是 1819、1821 年的「法國之子號」與 1819 年的「加勒比人號」（le Caraïbe）。

20　長 38 公尺，寬 8.5 公尺，載重量 810 噸，不僅為當時南特港第一，亦為全法國之冠。

21　Jacques Fièrain, "Thomas Dobrée-Negociant-Armateur", *Voyage à là Chine*, Musée Dobrée, Nantes, 1988, pp. 15-17.

22　此禮貌信函的親筆手稿未簽署，亦無日期，現存於南特市檔案局杜勃亥檔案，編號 2-A-127。

23　南特市檔案局杜勃亥檔案，編號 2-A-127。

24　第一次「法國之子號」與第二次「印度人號」幾乎同時赴廣州（1818 年 12 月至 1819 年 1

月間），這顯然是一失策之舉。

25 即便是 1817 年海關賦予部分貨品的關稅優惠，對投入龐大資金的遠洋貿易而言，其保障是有限的：1818 年「法國之子號」與「印度人號」可以説是在一種不十分明確的背景下成行。另一方面，就杜勃亥與其商務總監的書信往來中可以看到，法國商船進入廣州後的活動範圍有相當局限，自 1699 年康熙開放廣州為通商口已過一世紀之久，但清廷對外商的活動管制仍然嚴厲如昔，經營方式僵硬、成本增加以及英、荷海上貿易的競爭，應當是杜勃亥公司遠洋營運的最大障礙。

26 "Convocation du 28 septembre 1819, addressee par P. Athénas á Thomas Dobrée", 見南特市檔案局杜勃亥檔案，編號 2-A-122。

27 包括 1988 年展出者 130 件，其中器物 20 件，繪畫 110 件，編目而未展出者 99 件。筆者曾於 1993 年面晤館藏負責人，亦即盧瓦爾－大西洋省（Loire-Atlantique）省立美術館副館長瑪麗・理查（Marie Richard），得以參觀庫藏未登錄之收藏品，凡陶瓷器皿、銅器、泥塑、畫稿等數十件，品質參差不齊。根據負責人所書，此批工藝品至今仍缺乏財源與人力來鑑定整理，清單中記載已有 17 件繪畫遺失。

28 見 Léon Rouzeau, *Inventaire des papiers DOBRÉE (771-1896)*, Nantes: Bibliothèque Municipale, 1968. No. 2-A-127.

29 荷、英諸國與中國貿易長期以來是以茶與絲為主要對象，瓷器在貿易總額中的比重不高。即使在十八世紀初，中國風貌流行之際，中國瓷器在荷蘭東印度公司的比例亦不出一成；不過這是自貿易的總額來計算，假若自杜勃亥收藏少額中國工藝品的數量來考量，一成瓷器則不出 20 件，便顯得偏低。

30 「定製瓷」譯自法文 "Porcelaine de commande", "Trade ceramics"或"Export Porcelaine"則譯為「貿易瓷」或「外銷瓷」。

31 其中不同色澤大小平盤 3,882 件，多角平盤 251 件，橢圓形盤 65 件，高腳盤 8,670 件，餐盤 19,871 件，當中不乏仿荷蘭型制及馬亥里（Marly）與盧昂型制者，另外還有法國餐具中的茶葉罐、水壺、茶具及盥洗用具等。見 Maurice Braud, "Nantes et la Chine au XVIII siècle", *Voyage à la Chine*, Nantes, 1988, p. 8.

32 參見「中國外銷瓷：布魯塞爾皇家藝術歷史博物館藏品展」展覽目錄（Dr. E. J. A. Jörg），香港藝術館分館茶具文物館，1989.11.30-1990.2.27；「大英博物館藏中國古代貿易瓷特展」（Ancient Chinese Trade Ceramics from the British Museum, London），國立歷史博物館，台北，1994；以及法國各省美術館收藏十八世紀中國定製瓷調查報告（La porcelaine chinoise de commande du 18th siècle, dans les musées de provinces français, par Laurent Belaisch, Sandra Pellard, Anne-Sophie Rondeau; Monographie de musèologie, École du Louvre, 1988-1989）。

33 次要的收藏地則有：Nantes, Evreux, Dijon, Caen, Marseille, Périgueux, la Rochelle, St. Malo, Lyon, Saumur, Draguignan, Cognac, Chatellerault, Chateau Thierry 等地，見上註。

34 見 M. Braud, "Narues et la Chine au XVIIIe siècle", *Voyage à la Chine*, Nantes, 1988, p. 8.

35 有關中國工藝趣味自法國上層社會中的轉變，筆者另撰文討論，在此不另贅述。

36 以下有關採購茶葉及南京綢等細節略去。

37 南特市檔案局杜勃亥檔案，No. 22。全文刊於 *Voyage à la Chine*, Nantes, 1988, pp. 102-110.

38 1821 年 10 月 20 日，杜勃亥自南特寄給「法國之子號」艦長狄歐特里的長信，收於南特市檔案局杜勃亥檔案，No. 36, No. 106, No. 115。

39 杜勃亥對家族徽紋圖的色彩說明是：「朱紅色底、祈月半金半銀、盔胄鐵色、三葉草銀色、矢車菊紫色、葉綠色、題銘淡藍、字金色……」（fond rouge vermillon, croissant moitié or et argent, casque fer, trètfles argent, chardon violet. feuilles vertes. devise bleu pâle, lettres or...），1821 年 10 月 20 日致狄歐特里信，草圖乃於 1824 年 10 月 20 日寄給昂里·赫特。南特市檔案局杜勃亥檔案，No. 37。

40 南特市檔案局杜勃亥檔案，編號 2-A-127。此檔案包括有茶盒之草圖，33 種文件及 56 種布料樣式。

41 "Représentant les bateaux, les sites, les usages, les costumes du pays, les fêtes, les jeux... "（參見 *Voyage à la Chine*, p. 92），信件並附有定製之籌碼圖案，紋章上的題銘，以及昂固萊姆公爵的演講文。

42 杜勃亥美術館特展目錄，編號 12-18，南特，1988 年。

43 座落於珠江岸頭的城堡屋，俗稱「荷蘭堡」，十八世紀初期由荷蘭人建蓋，兼具居住及防禦功能，十九世紀初已漸荒廢。

44 丁新豹《晚清中國外銷畫》（香港藝術館，香港，1982）中有四幅 1822 年商行失火的外銷畫，分別記錄火災的始末。即：

　- 《廣州商行火災——失火之初》，油畫，27.5×38 公分，1822

　- 《廣州商行火災——大火正旺》，油畫，27.5×38 公分，1822

　- 《廣州商行火災——火勢已掌控》，油畫，27.5×38 公分，1822

　- 《廣州商行火災——大火之後》，油畫，28×44 公分，1822

45 香港藝術館收藏十九世紀初期外銷畫中有《珠江河畔小村落》（水粉畫）、《廣州珠江河畔貨倉》（水粉畫）、《廣州的十三商館》（油畫）、《廣州十三商館大火》（油畫組畫四幅，1822）等佚名作品，在主題、構圖等方面，與杜勃亥的收藏品都很接近。瑞典 Göteborgs Historiska Museurm 亦收有商館巷水粉畫，見 *China Made Porcelain: Patterns of Exchange*, Metropolitan Museum of Art, N. Y. 1924, p. 1.

46 十九世紀二十年代至五十年代代間，正值關喬昌（啉呱）、關聯昌（庭呱）與英國畫家錢納利（George Chinnery, 1774-1852）活躍於廣州，也是外銷畫蓬勃發展之時代。現藏於香港藝術館，並被認為是關聯昌所作的《廣州河南水道景色》（水彩，38×50 公分，1855）、《從河南眺望十三商館》（水粉畫，22.5×30.7 公分）、《茶葉裝箱外銷》（22.5×30.7 公分）等作品，與杜勃亥之收藏相當類似。假若説杜勃亥館藏外銷畫因時間上較早，而不可能出自關聯昌之手，那麼出自關氏昆仲在十三行同文街 16 號所經營之畫鋪的可能性不是絕對沒有的。

47 見王鏞主編，《中外美術交流史》（湖南教育出版社，1997），頁 218-219；丁新豹，《晚清中國外銷畫》（香港藝術館，香港，1982），頁 17。

48 目前除香港藝術館外，歐洲多處文物美術館皆收有此時期外銷畫，如巴黎國立裝飾美術館（Musée national des arts décoratifs, Paris）、英國圖書館（British Library, London）、倫敦維多利亞與亞伯特博物館（Victoria and Albert Museum, London）。亦可參見 Frances Wood, *Chinese Illustration*, London: The British Library Board, 1985.

49 杜希莊園建於 1420-1444 年之間，曾為南特地區主教之居所，建築外型有高盧羅馬特色，十七世紀當南特地方流行瘟疫時，該莊園曾充當醫院。在 1695 至 1793 年間，該莊園成為愛爾蘭教士的居所。後愛爾蘭教士被逐離南特，莊園又一度成為軍方醫院，部分產權直到 1857 年仍隸屬愛爾蘭人。

50 有關杜勃亥家族及其商業、政治經歷檔案，以下列三處為主：Archives Municipales de Nantes; Bibliothèque Priaulx de Saint Peter Port (Guemesey); Library of Congress de Washington 1988 年及 1994 年，美術館曾兩次以中國工藝收藏與歐洲中世紀文物藝術為對象舉辦特展，並製作有目錄問世。

51 目前杜勃亥美術館典藏品不限於上述文物，二十世紀間亦陸續收有性質相近之捐贈，如 Le comte de Rochebrune 所捐贈之東方工藝收藏品。

52 Marie Richard, Clair Aptel, A. Denizart, Bruno Ricard 等部門館長及檔案局主任。

Chapter 5.

法國工藝畫家
讓・畢勒芒的中國圖像

讓・畢勒芒，一個十八世紀以風景畫和裝飾圖繪知名的法國畫家，他的名字在藝術史中並不常見，但是若談到歐洲十八世紀裝飾圖繪中的中國趣味，他是一個不可不提的人物。本文將以畢勒芒的裝飾圖繪為探討對象，剖析其中國趣味的造型特徵及其流傳分布，並藉以思考裝飾圖繪的現實意涵。

一個走遍歐洲王室的裝飾圖繪師

讓・畢勒芒出身於里昂的一個工藝家庭，十五歲時以學徒身分進入巴黎皇家葛布藍製作廠專學裝飾繪圖。[1] 十七歲時（1745）遠赴西班牙供事王室，五年後轉事葡萄牙里斯本皇家絲綢廠，1754 年再前往倫敦，先後在維也納、華沙、米蘭、羅馬等地以裝飾圖繪與風景畫知名。

倫敦時期的中國圖樣

從十七世紀到十八世紀初期，在西歐流行的設計式樣是義大利的巴洛克風格，但是到了十八世紀中葉，一種輕盈的洛可可風格開始自法國傳至歐洲各地。

1754 年畢勒芒離開葡萄牙抵達倫敦。他的風景畫首先受到了歡迎，但是更重要的是他的設計圖繪將巴黎盛極一時的洛可可風尚帶到了英國。畢勒芒在倫敦的期間，繪製了不少洛可可風味的中國圖樣。他初抵倫敦便結識了來自法國的版畫經理人樂韋耶（Charles Leviez, 1708-1778），與知名藝人蓋瑞克（David Garrick, 1717-1779）；畢勒芒曾以中國風味的壁畫為蓋瑞克裝飾其鄉間別墅，樂韋耶則以他所經營的版畫事業推廣了畢勒芒的中國圖樣。

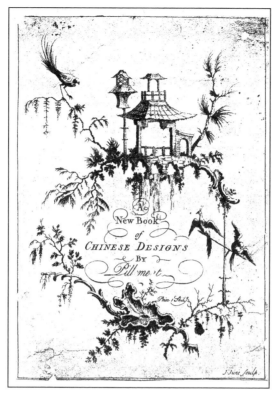

圖 1　《中國新設計圖樣》　Bibliothèque Forney, Paris

　　首先，畢勒芒於 1754 年出版了第一套中國圖樣，命名為《增進時下品味的中國新圖樣》（*A New Book of Chinese Designs Calculated to Improve the Present Taste*）；次年又加印六張稱為《中國新設計圖樣》（*A New Book of Chinese Ornements*）[2]，此後陸續刻印的不計其數。這些版畫不久之後也都在巴黎付印而流傳於法國各地，常被引用於壁紙、家具的設計中，由此而建立了畢勒芒作為中國風味裝飾設計師的聲譽（圖 1）。

　　畢勒芒大半生遊走於歐陸王室宮廷間。1763 年畢勒芒離開倫敦到維也納王室工作，曾為匈玻昂宮（Schönbrunn）設計陶瓷圖飾。1765 年初他轉去波蘭，在肖像畫家巴戚亞瑞里（Marcello Bacciarelli）的推薦下，他為史塔

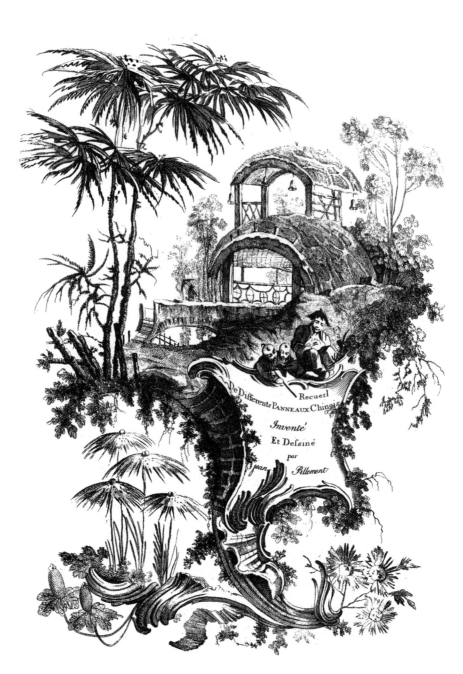

圖 2 《中國圖集》（*Recueil de Différents Panneaux Chinois*）　Bibliothèque Forney, Paris

尼斯拉夫（Stanislaw August Poniatowski）王室的華沙宮廷與烏亞茲多夫斯基（Ujazdowski）夏宮繪製中國風味壁畫，並製作有關戲劇服裝、時尚服飾之設計，作品多樣而豐富，獲得「國王第一畫師」的稱號，[3] 名望遠布歐洲各國。兩年之後畢勒芒再去義大利、俄國等地工作。自 1755 到 1776 大約二十年間，應當是畢勒芒的設計圖樣在歐洲流傳最廣的時期（圖 2）。

　　1778 年畢勒芒回到法國，曾在凡爾賽的小堤亞農宮（Petit Trianon）為皇后瑪麗‧安托內特製作田園景致的壁畫。[4] 1780 年再度遠走西班牙等地，直到 1800 年才回法國家鄉終老。[5] 在長達六十餘年的藝術生涯中，畢勒芒走遍英，法、葡、奧、義、俄等國，堪稱是一位歐洲的畫家。他的裝飾設計在當時深得王公貴族們的喜愛，遺憾的是這些室內設計作品已不復存在，留傳至今的除了數百件風景畫[6] 之外，只有通過工藝器皿與銅版刻印保存下來的圖樣，目前尚可在歐洲的美術館，尤其是巴黎、倫敦、里斯本等地的裝飾美術館和波蘭華沙等地圖書館內看到這些設計圖樣。

中國風味圖樣的興起與衰落

　　十八世紀中國風味形成的因素是多方面的，耶穌會教士的報導、東印度公司航運的發展，前者強調民族學的研究，後者偏向社會風俗的介紹，隨著這些報導與研究，出現了東方世界的各種圖像與引人入勝的旅遊故事。珂雪的《圖繪中國》（1667）便是一例。《圖繪中國》是以圖像為主的旅遊博物著作，其首要目的雖然是展現耶穌會的普世價值觀，卻成為西方世界塑造中國形象的材料；它雖然沒有使得歐洲人真正認識中國，卻引起了此後虛構中國印象的興趣，由此延伸的中國風味圖飾融入洛可可藝術而被廣泛使用。在

十七世紀中葉，於荷蘭生產的台夫特彩陶，便採用不少這類中國圖像材料。中國趣味的愛好一直流傳到十八世紀八十年代才逐漸退去。

中國風尚形成的一項重要因素是帝王諸侯的喜好。由巴黎王室開風氣之先再傳至歐洲其他地區。路易十四採用台夫特彩陶在凡爾賽修建堤亞農「瓷宮」便是一例。雖然以陶瓷為建築材料的經驗並不成功，堤亞農的瓷宮不久便因為不適於居住而被拆去，但是中國紋飾的趣味在貴族社會中已經蔚為風氣。私人宅邸也爭相效仿，崇尚以中國花卉紋飾布置家居。

洛可可風格由上而下的起源決定了它的屬性：那是一種隸屬於帝王諸侯的華麗風格。這種奢華趣味與百科全書哲人的衛道理想是格格不入的；我們甚至可以說啟蒙主義的智性訴求，與宮廷中的洛可可感性是背道而馳的。狄德羅便曾經嚴厲地批評過布樹繪畫的荒謬不實；畢勒芒的中國風味紋飾既然是洛可可感性的延伸，也難免承受負面評價的命運。因此在十八世紀八十年代以後，隨著王室的沒落與洛可可風格的退潮，宮廷內的裝飾設計逐漸改頭換面。1808 年畢勒芒去世之後，他的名字也逐漸被遺忘。1928 年，當巴黎的卡佑畫廊（Galerie Cailleux）首次舉辦畢勒芒的作品展覽時，已經是一個多世紀之後的事了。今天面對畢勒芒的裝飾圖像，或許可以擺脫古典美學的包袱，以比較寬闊的角度來審視他的作品。

輕巧、奇幻而快樂的微觀世界：具有個人特色的中國紋飾

畢勒芒的中國圖樣與十八世紀的旅遊博物圖像最大的不同，在於形式的輕巧、奇幻。若與華鐸和布樹的中國圖像比較，畢勒芒的作品更加輕盈而有

動勢，被認為是洛可可風格
中最巧妙的樣式（圖3）。

　　洛可可風格是一種藝術
趣味，也是一種生活方式，
甚至可以說是一種精神狀
態；[7] 畢勒芒的圖樣流露了
豐富的想像力，把現實和夢
幻交織成一個快樂的微觀世
界，為飄渺脆弱的洛可可圖
樣添加了一分幽默和靈氣。

　　中國圖樣之所以能在裝
飾設計中形成為一種風格，
主要是由於藝術家把圖像加
以簡化並凸現其特徵。一般
說來，畢勒芒能巧妙地採用

圖3　《童戲圖集》（*Recueil de plusieurs jeux d'enfants*）
Bibliothèque Forney, Paris

幾個中國標誌：例如棕櫚葉、涼亭、掛鈴等元素，大小不拘的加以自由組合；
一串棕櫚葉、一座涼亭和幾支蔓藤花草，相互攀延並且無限的伸展，猶如超
自然的圖騰，說它們是一種純粹想像界的發明亦不為過。畢勒芒的裝飾圖像
中包含有人物、花卉、奇鳥、動物，大部分使用在織布錦緞、壁紙、陶瓷器
中，也可見於壁毯、棉織品或茹意織布（toile de Jouy）[8]、銀器等家具飾物與
舞台劇服設計。

　　這些圖像中有那些常見的題材？

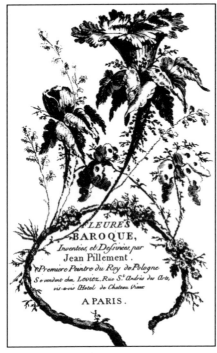

圖 4 巴洛克花卉　Bibliothèque Forney, Paris　　圖 5 異國花卉　Bibliothèque Forney, Paris

　　最大宗的題材是自然中的植物花草。自然提供了藝術家無止境的可能性，而植物花草便是最直接的材料。畢勒芒的中國紋飾主要取材於植物花卉，即便是以人物為主題的圖像也滿布著各種花草景物，呈現人景相融的愉悅氣氛。

　　畢勒芒的花卉圖樣繁多，早期在倫敦時期曾為紡織工業繪製系列花卉圖樣，知名的圖樣有「波斯花卉」（Fleurs persannes），「巴洛克花卉」（Fleurs baroques）（圖 4），「異國花卉」（Fleurs exotiques）（圖 5），「羽毛花卉」（Fleurs en plumes），「絨球花卉」（Fleurs en pomponades），「理想花卉」（Fleurs ideales），「有品味的花卉」（Fleurs de goût），「怪異的花卉」（Fleurs singulieres）等；從這些名稱中，可以看出花卉圖樣泰半來自想像界，其中不

圖 6　兒童與風箏，1759 年　Bibliothèque Forney, Paris

乏組合而成的紋飾，例如花環、葡萄藤台架、節日懸掛的花彩、花飾等。

　　第二類題材是由植物花草延伸下來的時令寓言，例如十二月令、四時（春、夏、秋、冬）、時辰（晨曦、日落）、五行（金、木、水、火、土）和五感（聽覺、嗅覺、味覺、視覺、觸覺）等，這些原是歐洲生活藝術中常見的名目，被畢勒芒採用後賦以時尚的趣味。

　　第三類題材是以人物為中心的生活情趣，諸如漁農作息或童戲：溪邊魚釣人物、懸掛的魚網、兒童與風箏（圖 6）、蹺蹺板、雜耍、舞蹈等；在倫敦時期畢勒芒還畫了一系列的仕女人物，稱之為「仕女閒趣」（The Ladies Amusements），頗有模仿中國仕女圖的意味，也有類似旅遊博物圖像的「遊行人物」（Cortège Oriental）。總的來說，這些題材都可以概括在風俗畫的

155

圖 7 盤腿人物與龍鳳飾紋　Bibliothèque Forney, Paris　　圖 8 中國帳篷與鞦韆　Bibliothèque Forney, Paris

類型中。

　　在構圖形式方面，畢勒芒的圖像形式自由而開放。大多為不具邏輯關係的組合：若不是層疊的台階沿繩索而上，就是盤腿羅漢懸空而坐（圖7、圖8）；也有如猴猻鳳鳥拖著覆蓋蔓藤的花車（圖9），或者是山羊站在高架的竹竿上，種種有趣而荒誕的形式，奇妙地超越了經驗原則，這也正是畢勒芒的設計與眾不同之處。

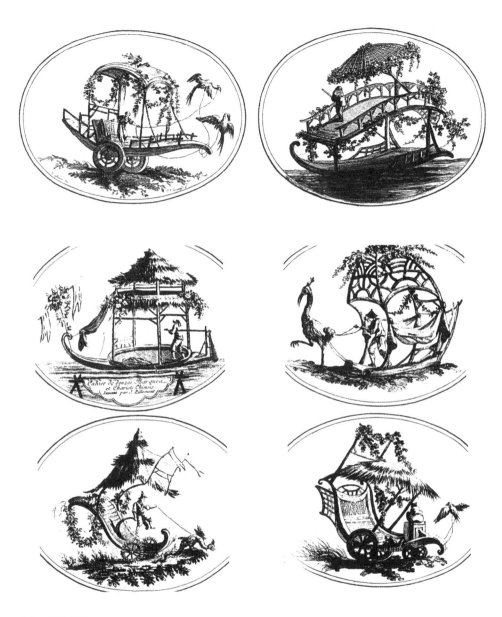

圖 9　鳳鳥花車　　Musée des Arts décoratifs de Lyon

中國趣味紋飾在陶瓷與織布設計中的流傳

　　畢勒芒的圖紋在陶瓷與織布設計中流傳甚廣。在法國東部史特拉斯堡、洛林一帶，在英國的沃塞斯特（Worcester）和利物浦（Liverpool），義大利的藍巴地（Lambardy），葡萄牙的里斯本（Lisbon）等地的陶瓷中，都可以看到他的影響。法國學者巴士田（Jacque Bastien）曾把畢勒芒的圖紋納入十八世紀法國六大陶瓷圖紋風格[9] 之中。此六大風格為「仿中國藍白瓷圖紋」、「仿麥森風格圖紋」、「仿弗亥斯風格圖紋」、「克羅台斯克圖紋」、「布榭風格圖紋」與「畢勒芒風格圖紋」。畢勒芒在陶瓷設計中的影響可見一斑。

　　法國佛日省聖迪耶博物館曾在 1981 年舉辦了一次陶瓷特覽，以法國東部的陶瓷紋飾為主題。所展出的陶瓷紋飾以花卉圖樣居多，其次便是中國景致與中國人物，如上文中所提到的蹺蹺板兒童、魚釣人物等。在史特拉斯堡與阿戈諾一帶的陶瓷器人物紋飾，多半出自畢勒芒在倫敦時期的《中國新設計圖樣》[10]。許多紋飾中的人物是側面直立男子，手持釣魚桿或旗桿或油傘。這些陶瓷中的人物圖紋與原始版畫的區別，往往在於人物的大小比例關係，人物或被拉長，或被縮短。輪廓線紋特色及配對的位置則大致相似。1771年之後，隨著繪圖師的遷徙，陶瓷中的中國紋飾也自史特拉斯堡帶至洛林，朗貝爾維萊爾一帶地方。這些紋飾設計的陶瓷製作品質極為出色，充分展現了法國東部地方對此風格的愛好。

　　畢勒芒的中國趣味圖飾在倫敦（1754-1762）受到歡迎，並在短期間傳布西歐各國，一方面固然有其藝術本身的因素，另一方面也受惠於當時銅版

印刷技術的發展。我們注意到十八世紀銅版技術的突飛猛進，不僅加速了圖像的流傳，也造就了當時裝飾藝術的盛況，當時版畫的影響已超過油畫。畢勒芒在倫敦時期也曾參與自己版畫[11]的刻製，不過他大部分的作品是由倫敦知名的銅版畫家如坎諾特（P.-C. Canot）、君恩（John June）、庫珀（Robert Cooper）[12]等刻製。

　　此外，畢勒芒的中國圖紋受歡迎的另外一個背景因素，是回應了當時英國紡織工業的需求。十八世紀中葉英國的紡織製造業已佔其出口的大宗，畢勒芒的圖案設計把異國情調融入日常生活中，頗能投合市場的趣味。英國尼可森製造廠（Nixon's manufactory）便經常採用畢勒芒《中國書》（*Livre de Chinois*, 1758）中的圖樣，法國里昂的織布廠也常採用他的設計。[13] 畢勒芒還曾為里昂特別繪製一系列的花卉飾紋，由坎諾特刻製的《花卉集》（*Receuil de Différents Bouquet de Fleurs*, London, 1760）便是其一。同時，為了方便圖案的複製，畢勒芒還研發了一種在絹網上印製花卉的技法。根據喬治．畢勒芒（Georges Pillement）的記載，畢勒芒曾在 1764 年時企圖回法國工作而撰寫自述一篇（Vienne, le 2 janvier 1764），文中說明他在歐洲各國的工作經驗，並強調自己對此花卉印製法的發明。這篇自述通過馬亨尼侯爵（Marquis de Marigny）呈給藝術學院院士郭賢（Cochin），可惜並未獲得郭賢的肯定。[14]

裝飾藝術中的「阿拉伯式」與「克羅台斯克」飾紋

　　路易十四時期的宮廷或大型宅邸的建築，在外觀上是藉宏大的拱頂、柱廊以呈現莊嚴而沉靜的古典特色，室內設計則採用義大利巴洛克式樣，莊重

圖 10　華鐸的「阿拉伯式」飾紋
Musée des Arts décoratifs de Paris

圖 11　洛可可飾紋由枝葉纏繞的花邊紋飾，結合繪畫、
雕塑與建築　Musée des Arts décoratifs de Paris

而豪華，凡爾賽宮是一個很好的例子；不過，當這些宮廷或大型宅邸的廳房須要裝修或改建時，必然是採取當時最盛行的款式。從攝政王到路易十五時期（1715-1774），盛行的款式是輕巧細膩的洛可可風格。當時的王室設計師梅松尼耶，繼貝罕之後主事國王書房的裝飾，他運用枝葉纏繞的花邊紋飾，把繪畫、雕塑與建築結合（圖 10、圖 11），形成路易十五時期裝飾風格的一大特色，一般稱之為「路易十五風格」。更明確的說，此「路易十五風格」，是以洛可可趣味為主調的室內裝潢，廳房內常製作田園景色的壁畫與門板畫。桌椅木器家具多採用弓形曲線設計（contour arbalète），類似鼓腹造型；並以渦紋花飾或幾何形的細木鑲嵌，配搭仿中國的漆器、織錦，與取自東方趣味的花卉、奇鳥圖紋（圖 12、圖 13）。畢勒芒的設計圖像是此風格中的重要元素。

圖 12　十八世紀小客廳內的「阿拉伯式」壁飾
Bibliothèque Forney, Paris

圖 13　「路易十五風格」下的弓形曲線靠牆桌
Bibliothèque Forney, Paris

　　十八世紀的裝飾藝術偏愛迂迴曲折的紋飾，與其直接相關的有兩類特色鮮明的紋飾，那便是「阿拉伯式」與「克羅台斯克」紋飾。

　　「阿拉伯式」紋飾為渦卷形圖紋，主要是由爵床類植物（acanthus）的葉柄形狀與花草紋飾結構而成；花葉曲折纏繞，對稱而優美。這類飾紋自古被拜占庭的藝術家們採用，成為伊斯蘭藝術的特色，廣泛應用於建築的壁繪裝飾中。「克羅台斯克」紋飾則源自古羅馬的壁畫，大多為縮小的神話人物與想像的動植物，造型誇張怪異，故有「克羅台斯克」（意為「奇形怪狀」）之稱。「阿拉伯式」與「克羅台斯克」皆為線型圖紋，風格雖有不同但在使用時界限未必清楚。流傳在十八世紀的例子不少，德國銅版畫師瓦郎廷‧塞讓紐斯（Valentin Sezenius）[15] 的設計便有鳳鳥細枝、懸屋漁人（圖 14），兼具兩種風格的特質，與畢勒芒輕巧而自由的中國圖像有不少神合之處。

圖 14　瓦郎廷·塞讓紐斯的阿拉伯紋飾設計：鳳鳥細枝、懸屋漁人　Bibliothèque Forney, Paris

　　阿拉伯式紋飾風格在十七世紀巴洛克藝術興起之後，曾一度不再受歡迎。但隨著十八世紀羅馬古蹟的發掘，對稱式花葉的圖紋又再度流行。洛可可紋飾中偏愛的扇貝殼的捲曲形狀和棕櫚葉飾紋，便由此類渦卷形圖紋延伸而來。略早於畢勒芒的裝飾藝術家俄本諾、奧德朗，以及攝政王時期的王室設計師梅松尼耶等，都有不少作品傳世。

　　此外，還有一種以「猴戲」（Singerie）為名稱的紋飾，本是借用猴猻古怪滑稽的姿式，後來搭配「中國風味」的奇花異草，引入裝潢圖案中形成了「猴戲與中國風味」（Singerie et chinoiserie）的複合名詞，泛指圖紋中滑稽古怪的異國情調。最著名的例子莫過於巴黎近郊香堤伊宮（Chateau de Chantilly）的「大猴戲屋」（la Grande Singerie），[16] 輕巧而美妙的紋飾保留了「路易十五風格」的設計趣味。把「猴戲」與「中國風味」並置使用（圖

15），使我們體會到中國圖像所帶有的娛樂性特質，也理解到「中國風味」在風格論述中與古典正統有所區隔的原因。

裝飾圖紋中的風景元素：自然與想像的結合

畢勒芒的裝飾圖紋混雜著自然與奇幻，他雖取材於自然卻又超越自然，帶給人既熟悉又陌生的感覺；我們可以在他枝葉交錯的圖像中看到一座中國涼亭，其葉縫中隱約露出夏日晴空，但四周卻懸掛著一束束的花朵或豆莢，奇妙地連串在一起，或者是一隻飛龍嘴裡懸掛著數十支彩燈，像鑽石鏈一般地閃爍著；這些圖像在沒有任何必然的關係下展現出超現實的魅力。但是無論畢勒芒的中國圖像有多麼奇幻，卻從來沒有脫離過自然中的元素。這與他所擅長的風景畫，尤其是帶有浪漫情調的美妙景致，可謂是一脈相承。

畢勒芒十五歲進入巴黎皇家葛布藍製作廠專學裝飾繪圖，十七歲便遠赴西班牙工作。兩年的專業訓練對年輕的藝術家有著關鍵性的影響。他所接受的訓練主要來自洛可可風格下的工藝裝飾和尼德蘭風俗畫。畢勒芒似乎從未對歷史畫、聖經或神話發生過興趣，也幾乎沒留下任何肖像畫作品，風景畫是他畢生不離的題材，其中又以海景和田園景色居多。[17] 在他早期的《寫生集》（*Carnets de croquis*, 1757）中，我們可以看到有如《歸牛》（*Paysage de bétail*）、《漁釣》（*Le Pêcheur*）、《返鄉村民》（*Le retour des villageois*）等牧歌式的鄉村景致。

畢勒芒傳世風景繪畫不下 300 件。[18] 其中有類似布榭風格的夢幻田園，也有接近維爾內（Joseph Vernet, 1714-1789）的浪濤奔騰，甚至有類似羅貝爾

圖 15 《中國新設計圖樣》中「中國飾紋」與「猴戲」的並置使用　Bibliothèque Forney, Paris

（Hubert Robert, 1733-1808）的詩意廢墟；[19] 面貌多樣且不乏原創性；總的來說，可以歸納在浪漫主義的想像特質下。風景畫在十八世紀下半葉已為浪漫主義開拓出新方向。布榭曾感嘆法國沒有好的風景畫家，他似乎沒有意識到上述風景畫家的成就。從這個角度來看畢勒芒的歷史地位，實在應當和羅貝爾、維爾內等同時代畫家列為早期開拓浪漫主義的風景畫家。不過若與維爾內的風景繪畫比較，畢勒芒的作品裡少了一份嚴肅卻多了一份奇想。

　　若從材料方面來比較設計圖紋和繪畫，單純的線紋圖像比較難呈現繪畫中的變幻氣氛，但是畢勒芒的中國圖紋卻能別具一格地呈現他風景畫中的愉悅情調。華沙的畢祖斯基大學（Université Pitsudski）圖書館收藏有他在波蘭王宮製作壁板畫稿，透露了他在圖紋中直接納入節日懸掛的花飾和當地的風景元素。[20] 換句話說，畢勒芒圖飾中的微觀世界，既有對自然的觀察也有想像力的發揮，這和他理想化的浪漫主義風景畫可謂一體的兩面。

畢勒芒紋飾圖像的社會性與其作為符號的現實性

　　圖像是將感知符號化，是視覺表象，也是一種知覺的紀錄。布萊森（Norman Bryson）曾指出圖像有其作為知覺紀錄背後的社會性與其作為符號的現實性。[21] 一幅《亨利第四》的肖像畫固然有其社會性，但是同為二維空間結構的裝飾圖繪，是否也有其社會性與其作為符號的現實性呢？其內涵應當如何解釋？

　　畢勒芒的裝飾圖像取之於自然而用之於生活，其社會性與現實性可自兩方面來看。

　　首先，作為裝飾圖像，畢勒芒的作品記錄了其**時代的生活形式與時尚的價值觀**。

　　圖像由製作到識別是社會實踐的一部分，在特定的文化制約下起作用。設計師在創造圖像的同時，也創造了價值。

　　裝飾藝術與建築密切結合而遍布於生活中。在十八世紀裡，裝飾圖紋遍布於四壁、門窗、乃至桌椅、陶瓷器等家具與衣飾。它是視覺的但卻不是一個單純的視覺印象，無論是器皿飾物或建築設計，它承載了生活中的實用價值與社會意識。達勒芒・戴・黑歐（Tallement des Réaux, 1619-1692）曾記載一則趣事：路易十四興建凡爾賽宮的時候，營造總監昂但公爵（Duc d'Antin, 1664-1736）陪同一位訪客走過凡爾賽宮花園，公爵指著兩排彎曲如弓的樹，問訪客的意見，訪客回答說，「值得讚賞，在法國一切都臣服於國王的意旨，包括樹木在內。」[22] 在此，宮庭樹幹的形狀被賦予一種特殊的社會意涵，訪客之語可能有奉承之意，但是「彎曲如弓的庭園樹幹」帶有超形式的意涵，正如流行的服飾傳遞了時尚的訊息，反映的是一種價值觀。

　　另一方面，自風格的本質來看，畢勒芒的裝飾圖像將洛可可設計風格發揮到極致，展現了**流行風格在本質上的叛逆性**。

　　藝術在被知識化之前，與工藝之間的界限並不明顯。自從設立藝術學院並召募學生、設立教條，將藝術知識化、體制化之後，藝術中出現了「大藝術」（Grand Art）與「小藝術」（Art Mineur）的區分。這概念上的區分雖然不能抹殺設計工藝藝術的獨特性與其功能性，卻改變了藝術的價值體系。「大藝術」反映道統，「小藝術」融入生活。畢勒芒是很好的例子：畢勒芒與弗哈戈那、維爾內同時代，知名度卻遠不如他們，這便是工藝藝術家的命

運。

　　工藝是生活化的藝術，洛可可裝飾更是遍布室內，其圖像包圍身體而融入生活空間，從人的感官接觸移至更抽象的精神層次。當感官全然淹沒在形象中的時候，無異於再造了人與空間的關係。沙龍社會文雅而閒散的生活趣味實得力於這超物質的精神氣氛。布榭和畢勒芒的中國風味圖像，因為強化洛可可風格的華麗特質而流行於宮廷。此華麗奢侈的背後實在意味著與既存現實的對立，是針對十八世紀古典道統的叛逆，也是對文藝復興以來藝術知識化的嘲諷。雨果（Victor Hugo）曾說：「洛可可藝術唯有在其荒謬怪誕之下才可能被接受。」（Ghent, 1837）[23] 這正是問題的核心：洛可可設計風格的合理性正是它的荒謬怪誕，因為它是對既存道統的藐視，是對現狀的挑戰。

　　當視覺接觸圖像時，不僅是認知，也是訊息的傳遞，最終歸向於一種價值觀，流行風格便是一例。十八世紀的社會行為與當今消費場域或許不同，但其風格變化的叛逆性沒有根本的差異。畢勒芒中國紋飾中的「不對稱」（asymétrie）、「反平衡」（contre balance），不僅是當時洛可可風格中的特色，也是其後裝飾藝術（Art Déco）的重要特質，甚至可以在二十世紀的卡爾德（Alexander Calder）的機動作品（les Mobiles）中看到這種「反平衡」的影子。

　　視覺的愉悅感和流行趣味是一個複雜的文化現象。它未必能合乎理性的推斷，但是它必然反映在藝術表現中，並且與時推移，週期循環。設計師、藝術家和消費者相互激勵，物質與非物質的因素不斷協調，新形式、新作品由此產生，並由此延伸、蛻變；黑人雕塑在立體主義之前不可能成為藝術創作的模式，安東尼‧瓜帝（Antoni Guardi, 1852-1926）的建築設計若沒有「新

藝術」的鋪路，也不知是否能被讚賞。這些全然不同甚至對立的表現方式反映了時代的不同表情，也證實了藝術無窮盡的多樣性。

　　畢勒芒，這個反映「時尚」的藝術家，和當時代表主流的藝術學院與藝術沙龍沒有任何關係，但是由他設計圖樣的流行到消失，呈現了十八世紀下半葉的生活現實與社會性。

註釋

1　皇家葛布藍製作廠原為法國王室製作壁毯之地，路易十四在 1667 年強化其組織，定名為「皇家葛布藍製作廠」，為王室製作壁毯、家具，並招收學徒，培訓工藝畫師。

2　由英國版畫經理人狄克（Paul Decker）出版。畢勒芒的中國圖樣在倫敦很受歡迎，1756-1757 再版第二套。

3　巴戚亞瑞里時為王室肖像畫師，職掌華沙藝術學院。畢勒芒在華沙時為史塔尼斯拉夫位於華沙與烏亞茲多夫斯基兩地的宮廷繪製四塊大型中國風味壁畫，部分圖像現存巴黎裝飾藝術館，亦可見於華沙大學圖書館的版畫收藏室。可參閱 Zygmunt Batowski, *Jean Pillement Na Dworze Stanislawa Augusta*, Naklad Towarzystwa, 1936.

4　畢勒芒曾為路易十六的王后瑪麗‧安托內特的小堤亞農宮繪製三幅裝飾壁畫，獲得「皇后畫師」的嘉譽。

5　畢勒芒曾在 1764 年通過馬亨尼侯爵（Marquis de Marigny）向郭賢（Cochin）自薦，說明他在歐洲各國獲得的成功聲譽，以及他繪製絲織品的新技術等，可惜未獲得重用，以致無法回法國工作。

6　風景畫包括油畫、水彩、粉彩等不同媒材，而以粉彩風景畫的數量居多數。

7　可參閱拙文〈十八世紀的沙龍文化與洛可可藝術〉，《法國近現代藝術》，台北：藝術家出版社，2011，頁 10-23。

8　此茹意織布生產於凡爾賽附近的 Jouy-en-Josas，故而得名。

9　巴士田曾就 1650 至 1800 年之間，陶瓷裡的中國式圖紋分為六大類型：即「仿中國藍白瓷圖紋」、「仿麥森風格圖紋」、「仿弗亥斯克風格圖紋」、「克羅台斯克圖紋」、「布榭風格圖紋」與「畢勒芒風格圖紋」六大類。

10　即 1755 年出版於倫敦的《中國新設計圖樣》，後再版於巴黎。

11　1755 年的《中國新設計圖樣》便是一例。

12　為畢勒芒刻製中國圖樣的銅版藝術家很多，除了上述倫敦名家之外，尚有 François Antoine Aveline, François Vivares, Peter Paul Benazech, Anne Allen, J. J. Avril, Masson, Ravenet, Wallet, Johann Georg Hertel, Hess, J. Mason 等，可見於記載的便不下 31 人之多。

13　見 Maria Gordon-Smith, *Pillement*, 2006, IRSAP；《中國書》由坎諾特刻製。

14　見 Georges Pillement, "Jean Pillement", in *Visages du Monde*, N. 81, 1943, p. 90. 郭賢著有《對金銀及木器雕刻師父的諫言》（*Supplication aux orfèvres ciseleurs et sculpteurs sur bois*），主張金銀及木器雕刻回歸直線設計風格，放棄誇張曲扭的裝飾，顯示出那時候已經有了回歸古典的傾向。

15 瓦郎廷‧塞讓紐斯，德國銅版畫師，活躍於十七世紀二十年代。

16 香堤伊宮的「大猴戲屋」，於 1737 年由于埃設計完成，是今天難得可見的十八世紀洛可可室內設計。

17 Agostinho Araujo, "Jean Pillement et le paysage au Portugla au XVIIIème siècle", pp. 50-51, Musée de la Fondation, Ricardo do Espirito Santo Silva, 1997.

18 畢勒芒傳世不下 300 件的風景繪畫包括油畫、粉彩、水彩等媒材，法國里昂美術館（Musée des Beaux-Arts）及裝飾美術館（Musée des Arts décoratifs）皆有不少收藏。Gordon-Smith Maria, *Pillement*, 2006, IRSA ; Lise Florenne, "Pillement Paysagiste en son temps", in *Médecine de France*, mars 1967, pp. 17-32.

19 狄德羅曾在《沙龍評論》（*Le Salon de 1767*）中詳談普桑（Nicolas Poussin）、維爾內和羅貝爾三人的風景畫，尤其是維爾內的暴風雨海景和船難。

20 部分資料可見於巴黎的小皇宮美術館（Petit Palais）。原收藏者為 Maréchal Michel Mniszech, Wisniowicck, 1901 年由家屬捐贈給巴黎市。不過學者 Zygmunt Batowski 曾指出，有相關史料記載壁板圖飾的尺寸未必與此收藏作品符合。

21 Norman Bryson, *Vision and Painting, the logic of the gaze*, New Haven, Yale University Press, 1983.

22 達樂芒‧戴‧黑歐，十八世紀作家，著有《趣事集》（*Historiette*）。昂但公爵，全名為 Louis Antoine de Pardaillan de Gondrin，為蒙特斯龐侯爵夫人之子，凡爾賽宮及王室營造總監。

23 A. Chastel, *French Art*, Paris, Flammation, p. 248.

Chapter 6.

中國風貌與時尚趣味

奇幻的魅力

在研究歐洲流行中國風貌的過程中，會遇到一個關鍵性問題，那就是人們面對藝術的反應，其接受的程度與趣味的變化。在十八世紀裡，一個長期由古典趣味主導的藝術傳統，是如何逐漸偏離了平衡對稱而趨向靈巧變化？生活藝術中的壁飾、擺設、餐盤，又是如何自素雅的古典型制轉向明亮活潑的洛可可趣味？假如趣味的轉移是洛可可新風格出現的前提，我們不禁會問這趣味轉移的緣由，是物質性的還是社會性的？是理性還是感性的？

波特萊爾（Charles Baudelaire）曾說，藝術家要在日常生活中掌握新奇（l'étrange）、神祕（le mystérieux）和怪異（le bizarre）。翻閱設計藝術的歷史，新奇從來都是設計的不二法門。無疑的，十八世紀洛可可圖繪中的仿中國紋飾之所以受到歡迎（圖1），不僅僅來自它的異國情調，更出自它純想像性的奇幻（圖2）；一種意料不到的新奇與荒誕，在一向強勢的古典風格中竟產生了無比的吸引力而導致設計形式的變化；因此，我們可以這麼說，視覺感性的誘因是刺激新風格產生的重要元素，而此視覺感性必然來自耳濡目染的生活環境；換句話說，就是生活中的時尚趣味；更直接的說，洛可可藝術之所以能融合中國風味而風行一時，以當下的觀點來看，是一個時尚趣味的問題。

時尚與趣味的變化

我們可以把時尚看作趣味變化的延伸。時尚標榜了一種與時並進的趣

圖 | 洛可可趣味裡的仿中國紋飾（壁紙設計）　Bibliothèque Forney, Paris

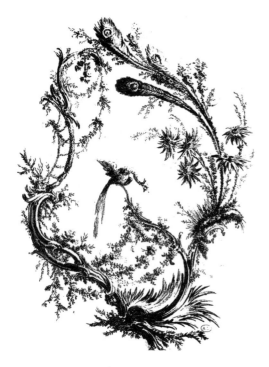

圖2 純想像性奇幻：畢勒芒的中國鳥圖樣
Bibliothèque Forney, Paris

味。它培養想像，建立群體感，也說明一個時代的上層文化特質。

時尚表達了個人的身分，因為它說明了我是怎麼樣的一個人，或者，我希望是怎麼樣的人。因此可以說是人的「第二層外皮」。此外，時尚還意味著新鮮自在，常被認為是奇異而短暫，甚至瞬息即逝的。這「奇異而短暫」原本就是藝術的特質，但卻往往因此被認為是輕浮而微不足道的，在正統的歷史中處於次藝術的地位。

另一方面，時尚趣味既然存在於當下，便無法擺脫「過時」的宿命；新奇和新鮮不斷地測試著時尚趣味是否還繼續受到歡迎？為什麼有些設計作品獲得許多人的喜好，另外一些卻不能？究竟設計藝術本身是否有它的美感原則？藝術趣味或藝術品味是否能提出來討論？它是否受制於藝術之外的政治社會因素？這些問題使我們不得不回到了藝術趣味本身。

我們可以自各種不同的方式來探測人們對作品的喜好，如形式、色彩、和諧、對稱、比例、清晰性、黃金律、模仿性等等。但是人類的行為動機是複雜的，它涉及到本能的傾向和視覺意識等不容易說清楚的因素。因此藉由不同元素進行分析的方法，未必能在時尚趣味的問題上獲得滿意的答案。我們不妨退一步，回到物件本身來思考。

物件（les objets）的意義在於對日常生活所形成的影響。一座設計輕盈的燈具創造了輕盈的氣氛，它的實用價值和功能與其美感是並行而不悖的。因此，物件的設計是問題的關鍵。設計是絕對自由的。在「設計」的字典裡沒有「錯誤」這個詞彙，趣味也沒有「正確」或「不正確」（faute de goût）的區分。設計中的「怪異」（insolite）與「不可思議」往往正是它的特色。但是若說「設計」的自由是無疆界的，也不盡如是，或許應該說，「設計」綜合了現實中的多樣性並賦予其特有的形式。因此，回歸現實環境也許是探測人們對設計作品喜好的最好線索。

在現實社會中，物件的呈現超越了藝術的疆界，並回應了時代社會的需求；它改變生活，也隨著生活而改變。藝術家在變化中凝聚了詼諧、挑戰、質疑，以回應生活中的規律與無趣。因此物件的設計可以說是一種挑釁，也是生活的宣言，在日常生活中有反抗既有價值及重新思考體制的作用。

另一方面，感性的抉擇先於理性。一件具有美感的作品，其魅力的攝服往往產生於思考之前。回溯十八世紀流行的中國風貌，其圖紋設計與其說是藝術運動或美學潮流，毋寧說它是一種精神狀態，一種意願或表情。它不具有意義或內涵，若有任何內涵那便是反教條、反規格、反意識形態的內涵。它的最大優點是在視覺藝術中激勵了驚人的創意及感染力。

流行密碼的非理性與反潮流

洛可可風格流行於 1710-1775 年之間，法國藝術史學者夏斯特爾稱之為「優美與工藝的時代」；因為洛可可風格把優美和崇高帶進了西歐當時嚴峻

的生活環境中；在金飾、象牙、織錦、陶瓷等工藝作品中發揮得淋漓盡致。但是洛可可風尚的影響遠超過生活環境。一個由纖細優美的細木工、靈巧的小擺設與搖搖欲墜的渦形欄杆所建構的套房，反映的是一個夢幻型的社會。洛可可風尚有意塑造夢幻式的微型的社會，其放肆的悠然自得似乎是對「艱鉅生存」的侮辱。嚴肅成性的人們也許會覺得那是一種輕浮而加以鄙視，然而流行風尚對抗時代的意義便在於此。流行密碼是非理性甚至反潮流，微型與細緻是對偉大風格的嘲諷，它的興起能使偉大壯觀的歷史畫由盛而衰。

洛可可風格的可貴在於它的自由荒誕。其裝飾圖紋中的貝殼、卷葉、岩石洞穴都是無定形的形式，空間似乎有了鬆緊的彈性，物體失去其真實不變的性質，可大可小，似乎有意表達一種對世界質疑的想像力。

在十八世紀裡，對禮教失去了信心、對宗教失去幻想之後，人們轉而追求另一種心靈的安樂。途徑之一便是通過呈現在牆面或家具上的飾紋設計（圖3、圖4），那些彎曲、鉤形，極度地追求雕琢的優美和放任的暗示。自餐盤、服飾到教堂的祭台，自時鐘擺設到門窗的設計（圖5、圖6），遍及生活的各個層面；這與當時由傳教士引進的輕巧而美妙的中國紋飾，有不謀而合之處；因此而納入中國鳳鳥奇花的洛可可圖紋，更強化了這不可抗拒的吸引力，像是一種來自奇幻的魔力，導致藝術風格逐漸偏離平衡穩重的古典。

綜合上述特質，蘊染著中國紋飾的洛可可圖繪成為追求生命與愛情的藉口，發展成流行一時的中國風貌。快樂是唯一的目標。這快樂的洛可可趣味和哥德式風格的雕琢有些異曲同工之處，只是沒有哥德圖式的宗教氣質，除了生活中的愉悅歡樂並沒有其他主題，這是生活性洛可可風格與宗教性哥德

圖 3　室內壁紙圖樣，中國寶塔人物，巴黎 Manufacture Riottot et Pacon，1855-1860 年
Bibliothèque Forney, Paris

圖 4 十八世紀洛可可式扇面紋飾
Bibliothèque Forney, Paris

圖 5 陶瓷時鐘面設計，十八世紀
Musée National de Sèvres

圖 6　十八世紀織品，約 1785 年，歐貝爾岡（Oberkampf）製作，仿畢勒芒的紋飾
Musée des Arts Décoratifs de Paris

圖式最大的區別。

時尚與普世價值

　　在十八世紀之前由傳教士帶回西歐的中國圖像，其動機是出自人類學的範疇，卻意外地提供了藝術設計的材料。在人類學的研究中並沒有美學價值的位置。若以西方文化的角度來看，也以同樣的標準來評價這些作品：十八

世紀的中國圖像並不是以具有普世價值的藝術品傳入西歐，它因緣際會地在洛可可風格中發揮了作用而流行一時。流行時尚，如上所述，擺脫不了「過時」的宿命，它終於在時過境遷之後不再受到重視；在西歐藝術史中，中國風貌，不過是附屬於洛可可風格的一種圖式，正如同清末時期，中國仿歐風工藝品裡的西洋人物景色，總是帶有點偏離正統的缺憾。由此看來，時尚趣味，無論在當時是多麼的流行，似乎與普世價值的藝術還是有一段距離。

附錄
延伸讀物

Ⅰ　有關銅版圖像

一、十七至十八世紀間出版之中國見聞錄、傳教士報導及紋飾圖集

Bellay（十八世紀中期）

- *Premier livre de panneaux et Fantaisies propre à ceux qui aiment les ornements*（新奇版飾圖繪入門）

Bouvet, Joachim (1660-1732)

- *L'état présent de la Chine en figures*（中國現況圖）. Paris, P. Giffard,1697, in-fol.

Du Halde, Le Père Jean Baptiste (1674-1743)

- *Description géographique, historique, chronologique, politique et physique de l'Empire de la Chine et de la Tartarie chinois (4 Tomes)*（中華帝國通誌）. La Haye: Henri Scheurleer, 1736.

Félibien

- *Description sommaire de château de Versailles*. Paris, 1674.

- *Les divertissements de Versailles donnez par le Roy à toute sa Cour au retour de la Franche-Comté en 1674*（法王 1674 年征 Franche-Comté 凱歸，於凡爾賽宮歡慶記事）. Paris, 1674, in-12.

Fraisse（1735 年左右）

- *Livre de dessins chinois, tirés d'après les originaux de Perse, des Indes, de la Chine et du Japon*（中國圖紋集，取自波斯、印度、中國及日本之原作）

Huquier, Jacques-Gabriel (1695-1772)

- *Recueil de plus de six cents vases nouvellement mis à jour*（六百瓷瓶集新編）

- *Livres de différentes espèces d'oiseaux, plantes et fleurs de la Chine*（中國花鳥植物）

- *Recueil de groupes de vases, fleurs et trophées de la Chine*（中國瓷瓶、花卉與組合飾紋）

- *Livres A.B.C.D. propres à ceux qui veulent apprendre à dessiner l'ornement chinois et à différents usages comme pour les feuilles de paravents, panneaux, etc.*（中國紋飾及各種屏風、版飾圖繪入門）

- *Livre de bordure d'Ecrans à la Chinoise*（中國屏幕邊飾譜）

Kircher, Athanase (1602-1680)

- *La Chine d'ATHANASE KIRCHER, de la Compagnie de Jésus, illustrée de plusieurs monuments*

tant sacrés que profanes et de quantité de Recherches de la Nature et de l'Art.（圖繪中國）. Trad. par F.-S. DALQUIÉ, Amsterdam, 1670, in-8.

Le Comte, P. Louis (1655-1728)

- *Nouveaux mémoires sur l'état présent de la Chine*（中國現況追憶錄）. Paris, 1696, 2vol. in-12.

Martini, Martin (1614-1661)

- *Novus Atlas Sinensis.* 1655 (en latin).

Nieuhoff, M. Jean (1628 or 1630-1672)

- *L'ambassade de la Compaigne des Indes Orientales des Provinces Unies vers l'Empreur de la Chine ou Grand Cam de Tartarie*（省聯東印度公司使團朝見中國或韃靼大汗國皇帝）. faite par les sieurs Pierre de Goyer et Jacob de Keyser, mis en français par Jean le Carpentier, Leyde, 1665, in-fol.

Peyrotte（十八世紀中期）

- *Groupes de fleurs chinoises de fantaisie*（中國新奇花飾組合）

- *Livres des Trophées Chinois et Ecrans à main dans le goûr chinois*（中國風貌之紋飾組合及手繪屏幕）

Pillement (1719-1809)

- *A New Book of Chinese Ornements*（中國新設計圖樣）. London, 1755.

- *Nombreux recueils et cahiers de différants sujets chinois: oiseaux, trophées, fleurs, cartels, panneaux, balançoires, parasols...etc, gravés par Canot, Avril, Deny, Alleu et les autres*（中國圖紋版畫集：凡花鳥、紋飾、鐘框、畫版、蹺蹺板、遮陽傘等，分別由 Canot, Avril, Deny, Alleu 等版畫師刻印）.

二、其他相關著作

Berudeley, C., *Sur les Route de la soie, le grand voyage des objets d'art.* Paris: Le Seuil, 1985.

Beurdeley, M., *Porcelaine de la Compagnie des Indes.* Fribourg: Office du Livre, 1962.

Boothroyd, N. et Détrie, M., *Le Voyage en Chine: anthologie des voyageurs occidentaux du Moyen Âge à la chute de l'empire chinois.* Paris: Robert Laffont, 1992.

Boudriot, J., *Compagnie des Indes (1720-1770) : Vaisseaux hommes, voyages, commerces.* Paris, éd. Jean Boudriot, coll. « Archéologie navale française », 1983.

Boudriot, J., "Compagnie des Indes", *Neptunia, n° 173,* Paris, 1989-1ᵉʳ trim., numéro spécial.

Castro e Almeida (de), V., *Les Grands Navigateurs et colons portugais du XVᵉ et du XVIᵉ siècles: anthologie des écrits de l'époque.* Paris: Duchartre, 1934, 2 vol. Paris-Bruxelles: Desmet-Verteneuil, 1934, 2 vol.

China and the Maritime Silk road. Fujuan People's Publishing House, 1991 (séminaire de Guangzhou, fév. 1991).

Cordier, Henri, *La Chine en France au XVIIIᵉ siècle.* Paris: Henri Laurens, 1910.

Haudrere, P., *La Compagnie française des Indes au XVIIIᵉ siècle (1719-1795),* thèse soutenue le 22 mai 1987, université de Paris-Sorbonne, Paris: Librairie de Hnde, 1989, 4 vol.

Honour, Hugh, *Chinoiserie, The Vision of Cathay.* London: John Munay Ltd., 1961.

Jacobson, Dawn, *Chinoiseries.* London: Phaidon Press Limited, 1993.

Kaepplin, Paul, *La Compagnie des Indes Orientales et François Martin (1664-1719) – Étude sur l'Histoire du Commerce et des Établissements Français dans l'Inde sous Louis XIV (1664-1719) .* Ed. Augustin Challamel, Paris, 1908.

Khaldoun, Ibn, *Le Voyage d'Occident et d'Orient.* Sindbad, 1984.

Kimball, Fiske, *Le Style Louis XV – Origine et Évolution du Rococo.* Paris, Édition A. et. J. Picard et. Cie, 1949.

de Magaillan, R. P. Gabriel, *Nouvelle relation de la Chine.* Traduits du portugais en français par Bemou, 1668.

Mollat du Jourdin, M., *Explorateurs du XIIIᵉ au XVIᵉ siècles: premiers regards sur les mondes nouveaux.* Paris: CTHS, 1984, rééd. 1992

Pelliot, P., *Notes on Marco Polo.* Paris, 1959-1973.

Picard, R., Kemeis, J.-P. et Bruneau, Y., "La route de la porcelaine: le voyage à Canton au XVIIIᵉ siècle", *Neptunia,* n° 73, Paris, 1964-1ᵉʳ trim., pp. 7-14.

Picard, R., Kemeis, J.-P. et Bruneau, Y., *Les Compagnies des Indes, route de la porcelaine.* Paris: Arthaud, 1966.

Picard, René, *Les peintres jésuites à la cour de Chine*. Grenoble: Éditions des 4 seigneurs, 1973.

Réau, Louis, *Le rayonnement de Paris au XVIII^e siècle*. Paris: Robert Laffont, 1946.

Ripa, Matteo (馬國賢), *Peintres – Graveur – Missionnaire à la cour de Chine, Mémoire traduits, présentés et annotés par Christophe Comentale*. Paris: Les Presses de Victorchou, 1983.

Schnapper, Antoine, *Curieux du grand siècle – collection et collectionneurs dans la France du XVII^e siècle*. Paris: Flammarion, 1994.

Steensghard, N., *The Asian Trade Révolution of the 17th Century. The East India Company and the Decline of the Caravan Trade*. Chicago-Londres, 1974.

Voltaire, *Le Siècle de Louis XIV*. Garnier Frère, Libraires-Editeurs, Pairs. (中譯版：《路易十四時代》，吳模信、沈懷潔、梁守鏘譯，商務印書館，1996，北京)

三、展覽目錄

Desroches, J.-P., *À la Conquête des mers, marins et marchands des Pays-Bas*, exposition au musée de l'Hospice Comtesse, Lille, 1982.

Desroches, J.-P., *Asie extrême: Chine, Corée, Japon, Viêtnam*, catalogue du musée national des Arts asiatiques-Guimet, Paris, RMN, 1993.

Du Tage à la Mer de Chine: une épopée protugaise, exposition au Palâcio Nacional de Queluz (9 mars-30 avril 1992) et au musée naitonal des Arts asiatiques-Guimet, Paris (19 mai-31 août 1992), Paris, RMN, 1992.

Le Voyage de l'Empereur de Chine, de la Chine de Kangxi aux Chinoiseries de Louis XV, Musée Lehlane-Duvemoy, Auxerre, 1995.

Impressions de Chine, exposition à la Bibliothèque nationale (8 sept.-6 déc. 1992), Paris, Bibliothèque nationale, 1992.

Vers l'Orient, exposition à la Bibliothèque nationale (16 msrs-30 avril 1983), Paris, Bibliothèque nationale, 1983.

Visiteurs de L'Empire Céleste, Musée National des Arts Asiatiques-Guimet, 18 mai-29 août, 1994.

II 有關壁毯與中國風格

一、專著

Ashton, Dore, *Fragonard, in the Universe of Painting*. Washington D.C.: Smithsonian Institution Press, 1988.

Badin, Jules, *La manufacture de Tapisseries de Beauvais depuis ses origines jusqu'a nos jours*. Paris, 1909.

Barrielle, Jean Fiangois, *Le style Empire*. Paris: Flammarion, 1982.

Bayard, E., *L'art de reconnaitre Ies styles*. Paris: Editions Gamier Freres, 1948.

Bélévitch-Stankévitch, H., *Le gout chinois en France sous Louis XIV*. Paris: Jouve et Cie, 1910.

Berger, Robert W., *A Royal Passion, Louis XVIII^e as Patron of Architecture*. Brandeis University, 1944.

Bernard-Maitre, H., *Tapisseries chinoises de François Boucher à Pekin*. "Cathasia" fasc. 1, 1950.

Bowie, Theodore, *East-West in Art: Patterns of Cultural and Aesthetic Relationship*. Bloomington, 1966.

Cattaui, G., *Baroque et rococo*. Paris: Arthaud, 1973.

Cermigny, L., *Le Commerce a Canton au XVIII^e siècle* (3 vol.). Paris: S.E.V.P.E.N., 1964.

Chastel, Andre, *French art, the ancien Regime (1620-1775)*. Paris: Flammarion, 1996.

Chevalier, D., Chevalier, P. & Bertrand, P.-F., *Les Tapisseries d'Aubusson et de Felletin (1457- 1791)*. Paris: Solange Thierry Editeur, La Bibliothèque des Arts, 1988.

Chinard, G., *L'Amerique et le rêve exotique dans la litterature francaise au XVII^e et XVIII^e siècles*. Paris: Hachette, 1913.

Coural, Jean, *Les Gobelins*. Paris: Mobilier National, 1989.

Crow, Thomas E., *Painters and Public Life in Eighteenth-Century*. Paris, New Haven & London: Yale University Press, 1985.

David, J.-F., *La Chine ou Description générale des moeurs et des coutumes, du gouvernement, des lois, des religions, des sciences, de la littérature, des productions naturelles, des Arts, des manufactures et du commerce de l'Empire chinois* (2 vol.). Traduit de l'anglais par A. Pichard, Revu et augmenté d'un

appendice par Bazin Aîné, Paris: Librairie de Paulin, 1837.

Deonna, *De l'art des steppes asiatiques au Style Louis XV.* Paris: Melanges Martroye, 1914.

Étiemble, René, *L'Europe chinoise.* Paris: Gallimard, 1988, 1989. (中譯本：《中國之歐洲》I、II；許鈞、錢林森譯，河南人民出版社，1992，1995)

Gasnault, P., "La salle orientale", in *Les arts du bois, des tissus, du papier.* Paris: Publication de l'Union centrale des Arts décoratifs, 1883.

Gilson, E., *Matières et formes. Poiétiques particulières des arts majeurs.* Paris: Librairie philosophique, J. Vrin, 1964.

Goncourt, Edmond & Jules de, *Catalogue raisonné, peint, dessiné et gravé d'Antoine Watteau.* Paris, 1875.

Goncourt, Edmond & Jules de, *L'Art du XVIII siècle* (3 vols). Paris: Charpentier, 1881-1882.

Gruber, A., *L'art décoratif en Europe, Classique et Baroque.* Paris: Citadelles & Mazenod, 1992.

Hautecœur, L., *Histoire de l'art; De la réalité à la beauté* (2 Tomes). Paris: Flammarion, 1959.

Havard, H., *Dictionnaire de l'ameublement et de la décoration depuis le XII^e siècle jusqu' à nos jours* (4 Tomes). Paris, 1887-1890.

Hasard, P., *La pensée européenne au XVIII^e siècle, de Montesquieu à Lessing* (3 vol.). Paris: Boivin, 1946.

Hudrisier, H., *L'iconothèque – documentation audiovisuelle et banques d'images.* Paris: La Documentation Française, 1982.

Ingarville, *Arts, métiers et cultures delà Chine, représentés dans une suite de gravures exécutées d'après les dessins originaux envoyés de Pékin, accompagnés des explications données par les missionnaires français et s par Louis XIV, Louis XV et Louis XVI.* Paris: Nouveau Librairie, 1814.

Jarry, M., *Chinoiseries – De rayonnement du goût chinois sur les arts décoratifs des XVII^e et XVIII^e siècles.* Fribourg: Office du Livre, 1981.

Jarry, M. & Krotoff, H., *Exotisme Tapisseries et Textiles.* Aix-en-Provence: Musée des Tapisseries, 1980.

Jourdain, M. & Soame Jenyns, R., *Chinese Export Art in the Eighteensth Century.* London, 1950.

Koechlin, R., "La Chine en France au XVIII^e siècle", *La Gazette des Beaux-Arts.* Paris, 1910.

Koechlin, R., *Souvenirs d'un vieil amateur d'art de l'Extrême Orient*. Chalon-sur-Saône, 1930.

La vision de la Chine dans les tapisseries de la manufacture royale de Beauvais. Actes du Ile Colloque Internationale de Sinologie, Chantilly, 1977.

Lettres édifiantes et curieuses de Chine: 1702-1706, par des missionnaires jésuites; chronologie, intro, notice et notes par Isabelle et Jean Louis Vissière.... Paris: Gautier-Flammarion, 1973.

L'Exotisme oriental. Paris: Société des Amis de la Bibliothèque Forney, 1845.

Laufer, R., *Style rococo, style des Lumières*. Paris: José Corti, 1963.

Marcel-Lévy, Pierre, *La peinture en France de la mort de Lebrun à la mort de Watteau*. S.d. Paris, 1905.

Maubert, Andrée, *L'Exotisme dans la peinture française du XVIIIe siècle*. Paris: De Boccard Editeur, 1943.

Mauzi, R., *L'idée de bonheur au XVIIIe siècle*. Paris: Armand Colin, 1960.

Minquet, Philippe, *Esthétique du Rococo*. Paris: Librairie Philosophique J. VR1N, 1979.

Molinier, *Histoire des arts appliqués à l'industrie*. Paris, 1897.

Momct, D., *La pensée française au XVIIe siècle*. Paris: Armand Colin, 1942.

Morse, H. B., *The Chronic of the East India Company Trading to China* (1634-1834), vol. 1. Taipei: Cheng-Wen Publishing Company, 1975.

Naquin, Susan & Rawski, Evelyn S., *Chinese Society in the Eighteenth Century*. New Haven and London: Yale University Press, 1987.

Panzani, R., *L'œuvre de Jean Pillement (1727-1808)*. Paris: Éditions Guérinet, 1931.

Picard, R., Kemeis, J.-P. & Bruneau, Y., *Les Compagnies des Indes, route de la Porcelaine*. Paris: Chez l'auteur, 1966.

Pinot, V., *La Chine et la formation de l'esprit philosophique en France*. Paris, 1932.

Réau, L., *L'Europe française au siècle des lumières*. Paris: Albin Michel, 1951.

Réau, L., *Les peintres de fêtes galenies, du XVIIIe siècle*. Paris: Skira, 1938.

Rocheblave, S., *L'art et le goût en France de 1600 à 1900*. Paris: Armand Colin, 1930.

Roland-Michel, M., "Studies on Voltaire and the Eighteenth Century", in *Représentations de l'exotisme dans la peinture en France dans la première moitié du XVIIIe siècle*. London: Oxford,

1976.

Rosenberg, Pierre, *Fragonard.* Paris: Editions de la Réunion des musées nationaux, 1987.

Rosenberg, Pierre, "Les mystérieux débuts du jeune Boucher", in *François Boucher.* Paris: Edition de la Réunion des Musées Nationaux, 1987.

Schmutz, George-Marie, *La sociologie de la Chine: Matériaux pour une histoire* 1748 -1989. Berne: Peter Lang, 1993.

Schoenberger, A. & Soener, H., *L'Europe du XVIII^e siècle. L'art et la Culture* (traduit de l'allemand). Paris: Editions des Deux Mondes, 1960.

Siebold, Ph. Fr. de, *Lettre sur l'utilité des Musées ethnographiques et sur l'importance de leur création dans les états européens qui possèdent des colonies ou qui entre-tiennent des relations comnmerciales avec les autres parties du monde.* Paris: Benjamin Duprat, 1843.

Starobinski, J., *L'invention de la liberté.* Genève: Editions d'Art Albert Skira, 1964.

Sterling, Charles, "La peinture de paysage en Europe et en Chine: Parenté d'esprit, contacts et emprunts", *Orient Occident.* Paris: Musée Cernuschi, 1958.

Sullivan, M., *The meeting of Eastern and Western Art from the sixteenth century to the present day.* London, 1973.

Sypher, W., *From Rococo to Cubism in art and Literature.* New York, 1960.

Trahard, P., *Les maîtres de la sensibilité française au XVIII^e siècle.* Paris: Boivin, 1930.

二、展覽目錄

Art and the East India Trade. London: Victoria and Albert Muséum, 1970.

Boucher François (1703-1770). Catalogue d'exposition du 18 septembre 1986 au 5 janvier 1987 – Grand Palais. Paris: Edition de la Réunion des Musées Nationaux, 1986.

Exotisme oriental dans les collections de la Bibliothèque Forney. Catalogue d'exposition du 14 janvier au 19 mars 1983. Paris: Bibliothèque Forney, 1983.

Le goût chinois en Europe au XVIII^e siècle. Paris: Musée des Arts Décoratifs, 1910.

Orient-Occident rencontres et influences durant cinquante siècles d'Art. Paris: Musée Cernuschi,

1958-1959.

Pineau, J. *CHINE-JAPON*. Catalogue des collections de la Bibliothèque Forney. Paris: Edition Bibliothèque Forney, 1989.

Watteau (1684-1721). Catalogue d'exposition du septembre 1984 au mai 1985. Paris: Edition de la Réunion des Musées Nationaux, 1984.

三、期刊、報紙

Chastel, A., "Vue cavalière de cinquante siècles 'Orient-Occident'", *Le Monde*, 28 Novembre (1958).

Haug, H., "L'influence de la Chine sur la Céramique Européenne du XVIIᵉ au XVIIIᵉ siècle", *Cahiers de Bordeaux*, 1960-1961.

Mantz, Paul, "Watteau", *Gazette des Beaux Arts*, Tome I, 3: période, 1889.

Marx, R., "Sur le rôle et l'influence des arts de l'Extrême-Orient et du Japon", *Le Japon artistique*, avril (1891).

Standen, Edith A., "The story of the Emperor of China: a Beauvais Tapestry Séries", *Metropolitan Museum Journal*, 11, 1976.

Sterling, Charles, "Le paysage dans l'art européen de la Renaissance et dans l'art chinois", *L'Amour de l'art*, janvier (1931), mars (1931).

Thornton, P., "Baroque and Rococo silks", *La Gazette des beaux-arts*, juillet (1960).

III 有關陶瓷與中國圖像

Aptel, C., Bastian, J., *Céramique Lorraine, chefs d'œuvre des XVIIIᵉ et XIXᵉ siècle*. Nancy: Presses Universitaires de Nancy, 1990.

Ballu, Nicole, *La Porcelaine Française*. Paris: Charles Massin et Cie., 1929.

Beurdeley, Michel, *Porcelaine de la Compagnie des Indes*. Fribourg: Office du Livre, 1962.

Beurdeley, Michel et Maubeuge, M., *Edmond de Concourt chez lui*. Nancy: Presses Universitaires

de Nancy, 1991.

Brulon, Dorothée Guillemé, *Histoire de la faïence française-Paris et Rouen.* Paris: Edition Charles Martin, 1998.

Champier, V., *Les industries d'art à l'Exposition universelle de 1889.* 2 Tomes, Paris, 1889.

De Chassiron, Charles, *Notes sur le Japon, la Chine et l'Inde, 1858-1859-1860.* Paris, 1861.

Fontaine, Georges, *La Céramique Française.* Paris: Librairie Larousse, 1946.

Gruber, A. etc., *L'Art décoratif en Europe, Classique et Baroque.* Citadelles Mazenod, 1992.

Havard, H., *Dictionnaire de l'ameublement et de la décoration depuis le XII^e sicéle jusqu' à nos jours.* 4 Tomes, Paris, 1887-1890.

Isay, R., *Panorama des expositions universelles.* Paris, 1937.

L'Age du Japonisme. La France et le Japon dans la deuxième moitié du XIX^e siècle. Tokyo: Société Franco-Japonaise d'Art et d'Archéologie, 1983.

Le Décor "au Chinois" dans les manufactures de céramiques de l'Est de la France, 1765-1830. La Société des Amis de la Bibliothèque et du Musée de Saint-Dié-des-Vosges, 1981.

Le Duc, Geneviève, *Porcelaine tendre de Chantilly au XVIII^e siècle.* Paris: Fernand Hazan, 1996.

Le service "Rousseau" Art, industrie et japonisme. Ministère de la Culture et de la communication, Editions de la Réunion des musées nationaux, Paris, 1988.

Marx, R., *La décoration et l'art industriel à l'Exposition universelle de 1889.* Paris, 1890.

Maubert, A., *L'Exotisme dans la peinture française du XVII^e siècle de Boccard.* Paris, 1943.

Rocheblave, S., *L'Art et le goût en France de 1600 à 1900.* Paris: Armand Colin, 1923.

Schwartz, W. L., *The Imaginative Interprétation of The Far East in Modem French Literature (1800-1925).* Paris: Libraire Ancienne Hono.

國家圖書館出版品預行編目（CIP）資料

中國圖像與法國工藝 / 李明明著 . -- 初版 . -- 桃園市：
　中央大學出版中心；臺北市：遠流, 2017.12
　　面；　公分
　ISBN 978-986-5659-18-9（平裝）
　1. 藝術史　2. 中國風尚　3. 藝術評論　4. 法國
909.42　　　　　　　　　　　　　　　106021813

中國圖像與法國工藝

著　　　者──李明明

執行編輯──曾炫淳

編輯協力──簡玉欣

美術設計──丘銳致

出版單位──國立中央大學出版中心

　　　　　　桃園市中壢區中大路 300 號

　　　　　　遠流出版事業股份有限公司

　　　　　　台北市南昌路二段 81 號 6 樓

展售處／發行單位──遠流出版事業股份有限公司

地址──台北市南昌路二段 81 號 6 樓

電話──(02) 23926899　傳真──(02) 23926658

劃撥帳號──0189456-1

著作權顧問──蕭雄淋律師

2017 年 12 月 初版一刷

售價──新台幣 380 元

ISBN 978-986-5659-18-9（平裝）

GPN 1010602273

遠流博識網 http://www.ylib.com　E-mail: ylib@ylib.com